U0001459

VIVIAN MAIER

THE UNTOLD STORY OF THE PHOTOGRAPHER NANNY

安・馬可思 著

解構
薇薇安・邁爾

保母攝影家不為人知的故事

Ann
Marks

鄭依如
黃妤萱 譯

DEVELOPED

本書獻給我的母親哈莉特・馬可思（Harriet Marks），

她是第一位公共電視的廣告人員，

也是著名節目《羅傑斯先生》（*Mister Rogers*）的發起人，

母親在本書最後的準備階段去世，享耆壽 95 歲。

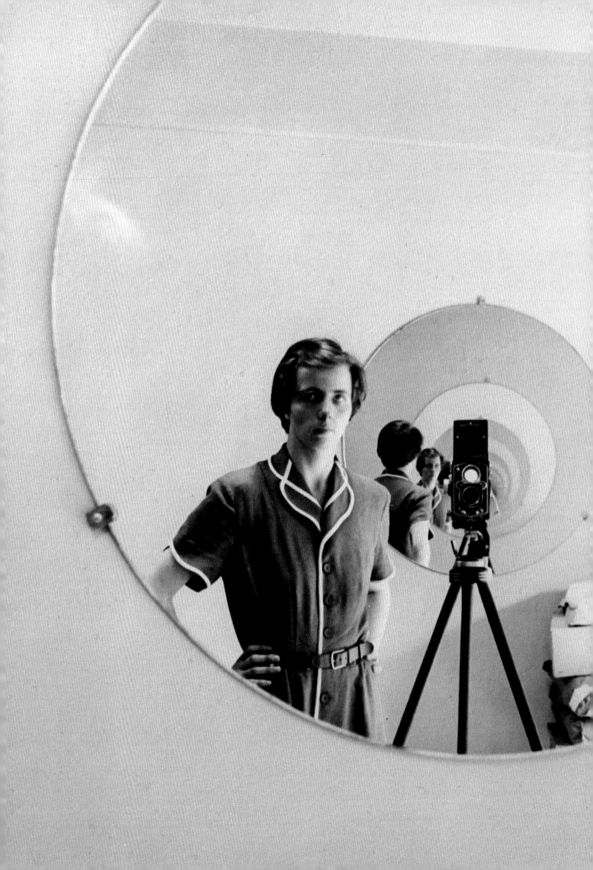

攝影就是在挪移被拍攝者，意在為自己與世界建立特有的連結。

　　—— 蘇珊・桑塔格（Susan Sontag），《論攝影》（*On Photography*）

CONTENTS

目錄

薇薇安·邁爾的照片很神秘嗎？

汪正翔（自由攝影師）

薇薇安·邁爾（Vivian Maier）的傳奇始於 2007 年一位業餘歷史研究者約翰·馬魯夫（John Maloof）發現薇薇安·邁爾的一盒照片，他驚為天人。於是他成立了一個網站，開始經營薇薇安·邁爾身後的攝影事業，沒想到竟然一炮而紅。有一段時間薇薇安·邁爾成為各大藝廊邀展的對象，她的作品在市場上的價格也水漲船高。薇薇安·邁爾成為一個神秘的形象，媒體的報導經常出現下面的關鍵字：間諜、保母攝影家、法國女人、神秘女子、沒有小孩、偷拍照、身形高大、難相處、真誠、未婚、低調、不善交際、私攝影、某種自我認同的情節、自由精神、反藝術、專業。

此外，在某種程度上，薇薇安·邁爾作為一個拿相機觀看這個世界的人，同時也是一個被觀看的對象。在「被觀看」的過程中，她被塑造成一個神秘的女性藝術家，彷彿她觀看這個世界與她自己，都是出於一種內在的異常狀況。但事實上，薇薇安·邁爾並非如此異常。在這篇文章中，我將討論關於薇薇安·邁爾照片幾個刻板印象。讀者

可以此與書中所描述的薇薇安・邁爾相對照，或許我們可以對於薇薇安・邁爾有更完整的評價。

奇怪的攝影師

對於薇薇安・邁爾照片的第一個刻板印象是「奇怪」。譬如她常常拍人的腳，不論肥胖的腳、骨感的腳、男人的腳、女人的腳、成雙的腳或一群人的腳，她對於腳似乎有種不可自拔的迷戀。薇薇安・邁爾也很喜歡拍攝底層生活，如乞丐、貧民、酒鬼、甚至是躺在擔架上身受重傷的人，她居住在紐約時，常常帶著小孩走到貧民區拍照，她的雇主還為此生氣，因為他們不希望小孩去那樣的地方，但薇薇安・邁爾不聽，因此有人解釋她與這些底層人物之間有種特殊的情感連結。還有，她非常喜歡自拍，無論是透過後照鏡、櫥窗甚至是影子，她樂此不疲地捕捉其中自我的形象，這讓人猜想她對於自我有一種拉岡心理學式的焦慮，她想找尋那個已經永遠找不到的本我。

事實上，拍攝路人的腳是街拍當中常見的題材，攝影大師蓋瑞・溫諾葛蘭德（Garry Winogrand）和尤金・史密斯（Eugene Smith）都拍過很多人的腳，卻從未有人說這些男性大師心理有問題？說到拍攝底層，薇薇安・邁爾的照片有些看起來就和維吉（Weegee）一樣，但維吉更超過，他不只拍攝擔架上的人或路邊醉漢，還拍攝死人，因此我們也說維吉與這些人物有種情感上的連結嗎？至於自拍，這更是攝影史最平常不過的母題，我們看到李・弗烈德蘭德（Lee Friedlander）、莉賽特・莫戴爾（Lisette Model）都曾經自拍，我也從未聽過人們認為這些攝影家有拉岡心理學所描述的焦慮。事實上，如果我們能夠放下那些刻板印象，薇薇安・邁爾與每天自拍的我們並沒有太大的差別，那就是我們都想看事物與自己在照片當中的樣子。我們不也曾在剪完頭髮或購買新衣後對著鏡子自拍？我們並不是不知道自己是什麼樣子，而是我們更想看到我們在照片裡的模樣。

不專業的攝影？

大多數薇薇安・邁爾的照片都充滿所謂的「攝影語言」，譬如照片傾向組織現實，照片前景刻意保留物體，喜愛捕捉光影的層次，都說明薇薇安・邁爾在經營照片，只是沒有透過一個專業的系統來學習

這些技能。事實上，比起許多後現代攝影作品，譬如傑夫·昆斯（Jeff Koons）、理查德·普林斯（Richard Prince），薇薇安·邁爾在「畫面上」看起更為專業（這是因為我們對於攝影專業的想像，往往仍停留在現代主義的標準之上）。

有一個證據是，薇薇安·邁爾的照片和許多攝影大師的拍攝手法非常相似。譬如她和莉賽特·莫戴爾都喜愛強調眼前的對象，呈現對象正處於一種特殊的精神狀態。這也很像黛安·阿勃絲（Diane Arbus，黛安·阿勃絲也被認為受莫戴爾影響），她們都在捕捉一種人的特殊處境，當她們的肖像盛放開來，我們會覺得好像看到了一個獵奇圖鑑。薇薇安·邁爾的一些照片也和亨利·卡提耶－布列松（Henri Cartier-Bresson）一樣，畫面中有幾何色塊、線條等形式。她也善於使用蒙太奇手法，將兩種圖像在照片中拼接在一起。薇薇安·邁爾一些拍攝小孩的照片讓人想起海倫·萊維特（Helen Levitt），她們都喜歡呈現小孩把城市中的一個角落幻想成遊樂場。更不用說薇薇安·邁爾和那些紀實攝影大師如蓋瑞·溫諾葛蘭德、李·弗烈德蘭德，都喜愛在街頭閒晃，捕捉街道偶然形成的趣味影像。

私攝影？

另外有一種說法是將薇薇安·邁爾視為私攝影。私攝影的特徵有重視對象、不安排畫面、作者置身其中、呈現私密場景及作者的意圖真誠等，南·戈丁（Nan Goldin）、賴瑞·克拉克（Larry Clark）被認為是西方此類攝影的代表人物。薇薇安·邁爾的照片看似符合第一個特徵，她的照片總是有很明顯的對象，而不是一個抽象的圖式。她也沒想用照片盈利，甚至根本不想發表作品，因此讓人覺得意圖真誠。但薇薇安·邁爾與私攝影不同之處在於，她會安排畫面，拍攝的場景並非私密，有時她的確會拍攝自己，但更多時候她像是一個旁觀者，而非參與其中的人。

最關鍵的是薇薇安·邁爾並未透露太多內心的情感，她的照片總是看起來客觀、冷靜，可能是因為她關心事物在照片之中的樣子，其表現畫面的方式並非透過照片反思、呈現內心的狀態。薇薇安·邁爾確實以抓拍居多，幾乎沒有擺拍的照片，理論上照片裡的人應該是處於最自然的狀態，但實際上我們還是不免發現她特別偏好一些小小的醜怪、荒謬與獵奇，以至於我們很難說她是屬於愛默生（Peter Henry

Emerson）的自然主義（naturalistic photography）陣營。

女性藝術家

薇薇安・邁爾之所以被描述成一個奇怪、非專業、私攝影風格的攝影師，很大的原因是來自對女性藝術家的刻板想像。如果我們觀看另一位女性攝影師黛安・阿勃絲所受到的評價，就不會覺得那麼奇怪了。黛安・阿勃絲也經常被描述成一個反社會、精神異常的攝影師，各種評論不斷強調她怪異的特質（包含性癖好），特別是看完派翠西亞・包斯華（Patricia Bosworth）的《控訴虛偽的影像敘事者：黛安・阿勃絲》（*Diane Arbus: A Biography*），就會覺得她的作品與她的一生是如此悲劇地相配，或是如此相配的悲劇。

在凱瑟琳・洛德（Catherine Lord）的著作《傳奇的背後：黛安・阿勃絲短暫悲慘的攝影生涯》（*What Becomes a Legend Most: the Short, Sad Career of Diane Arbus*）中，她指出這整套阿勃絲的神話大有問題。至少它的源頭，也就是包斯華所寫的阿勃絲傳記完全是一本缺乏歷史意識、充滿各種刻板印象的庸俗之作（凱瑟琳・洛德的批評很嚴厲）。首先，他把阿勃絲形容成一個神經質、脆弱的女性角色。這就是一種典型的女性刻板印象，把女性平常的表現當成過度甚至病態的結果。譬如我們幾乎不會對愛德華・韋斯頓（Edward Weston）作為一個花花公子在藝術上有什麼影響產生興趣，但對於阿勃絲的感情生活乃至於性癖好，傳記作者卻總是興味盎然，彷彿這是其藝術的根本驅力。再者，包斯華忽略了黛安・阿勃絲具體的經歷，譬如她是一名接案攝影師，有些照片是為了創作，有些是受委託。對凱瑟琳・洛德而言，後者顯然更能看到一個「人」的主體，譬如她如何發展風格、如何因應環境。當我們以這樣的角度去看黛安・阿勃絲，她就是一個有事業、有收入、有企圖，卻受到限制的現實中人，而非一個飄在幽暗角落可憐兮兮的神經質天才。

無論是對黛安・阿勃絲或是對薇薇安・邁爾的評論，背後都有一種將女性藝術家連結到偏執、神經質的刻板印象。但如果我們實際進入她們的生平，就會發現她們並不怪異。譬如薇薇安・邁爾幼時曾經和一位知名法裔女性攝影師珍妮・貝坦（Jeanne Bertrand）同住，可能受到她在攝影上的教導，她和她所照顧的小孩也維持著良好的關係。

攝影教我們拍照

　　或許薇薇安‧邁爾不為人知的故事，其實就是攝影的秘密。薩考斯基（John Szarkowski）在《攝影師之眼》（*The Photographer's Eye*）的前言中提到，攝影藝術的知識與技藝往往是來自照片，像布列松或薩爾加多（Sebastião Salgado）這樣的攝影師，他們的動機並非不純正、技藝也十分精湛，然而他們某部分的心智受到照片這個媒材本身所驅動，而不是對象或使命。這導致他們在不同的地方所拍攝的照片，看起來像是一樣的照片。有時我甚至覺得攝影家強調參與、關懷，是出於一種補償心態。事實上不只他們有這樣的狀況，現代主義攝影家也經常驚人地拍出類似的影像，薇薇安‧邁爾的照片也是如此，她有好多張作品幾乎和攝影大師非常相近。

　　按照蘇珊‧桑塔格（Susan Sontag）的觀點，如果一隻貓都能拍出大師的風格（桑塔格語），那麼一名素人拍出厲害的照片就一點也不奇怪。這並不見得是攝影的劣勢，它說明了攝影不同於其他藝術之處。大多數的藝術都仰賴長期的訓練，以精通某種媒材技藝，然而攝影在拍攝過程中高度仰賴機械，因此很難將藝術性建立於技藝之上，只是這件事長期被現代主義攝影家所掩蓋。攝影家如史蒂格利茲（Alfred Steiglitz）強調攝影的構圖、暗房的沖印、紙張的選擇乃至於裝裱，無非就是要證明攝影是很需要技術的（或掩蓋攝影本身的反技藝）。

結語

　　其實薇薇安‧邁爾說明了相機的魔力，也就是拿相機的人，不管有沒有受過訓練，不管出身背景或任何時代，最後彷彿都會從相機當中學到某種相近的語言，彷彿無形中相機告訴拿相機的人，就是要這樣拍才會好看。而單純發現事物如何在照片中好看，對拍照的人而言是很興奮的事情，甚至可支持一個人一輩子狂拍。這不禁讓我想起蓋瑞‧溫諾葛蘭德曾經說過，他喜愛拍照，是因為喜愛事物在照片之中看起來的樣子，據說他一生留下的照片超過 500 萬張。表面上這兩人的照片風格迥然不同。蓋瑞的街道像是不斷擾動的河流，而薇薇安‧邁爾則讓街道固定下來，成為她自己的小小櫥窗；但他們有一點是相近的，他們一生都拍攝大量的照片。由於我們對薇薇安‧邁爾的生平較欠缺了解，因此只能從蓋瑞來理解這種「症狀」。他曾經說，他無

法一天不拍照片，若不拍，他感覺世界像是停止了。這是一種幾近強迫症的信念，彷彿他不相信眼前的真實是活生生的，而要將這個真實蒐括在照片之中，才能感覺其中的生命力。觀看薇薇安・邁爾的照片也會感受到這樣的執念，她並不是為了什麼而拍照，而是為了拍照而拍照。

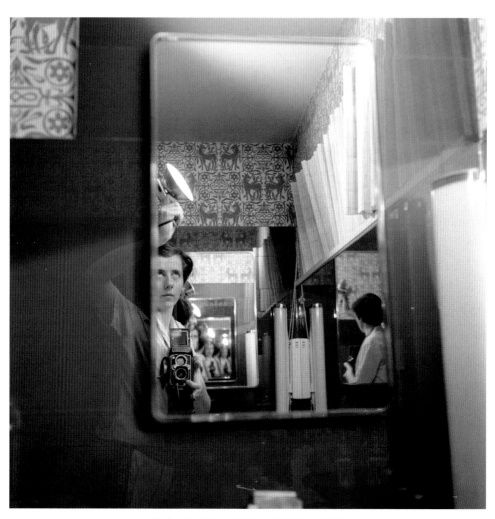

自拍像，芝加哥，1956 年（薇薇安·邁爾）

INTRODUCTION

前言

美國人／ 法國人‧盛氣凌人／ 含蓄內斂‧慈愛／ 冷淡
女性化／ 男性化‧風趣／ 拘謹‧大方／ 固執
友善幽默／ 憤世嫉俗‧乾淨整潔／ 雜亂無章‧親切／ 刻薄‧熱情／ 冷漠
討喜／ 嚴厲‧禮貌／ 粗魯‧認真負責／ 漫不經心
善於社交／ 獨來獨往‧女性主義／ 傳統保守‧鶴立雞群／ 深居簡出
魔法保母／ 邪惡女巫

—— 熟人對薇薇安‧邁爾的描述

　　故事始於 2007 年芝加哥一場法拍會上，一位買家約翰‧馬魯夫（John Maloof）為了尋找新書素材，買了一只裝滿照片的廢棄舊箱子，他仔細檢視戰利品，發現自己挖到寶藏了：一位無名攝影師拍下的幾萬張底片。雖然當時馬魯夫只有 26 歲，但直覺告訴他，那些照片非比尋常。於是，他一一找到其他出席拍賣會的買家，買下他們手中裝滿照片和底片的箱子，一點一滴地蒐集到這位攝影師大部分的作品。

　　買家之所以知道那些是薇薇安‧邁爾的作品，是因為箱子裡的照片沖印袋上印著她的名字。為了找到她，他們花了許多時間不斷在網路上反覆搜尋，但始終徒勞無功。直到 2009 年 4 月一篇訃聞登報，真相才水落石出，原來芝加哥一名剛過世的保母正是拍下這些照片的人。訃聞中稱她是「極為出色的攝影師」，以及「約翰、蘭恩和馬修的第二個媽媽」。興奮不已又滿心好奇的馬魯夫，立刻聯絡刊登訃聞的家庭，希望能了解更多。

　　同一時間，為了收購薇薇安的照片而散盡家產的馬魯夫，開始沉思該怎麼做才能好好地分享和行銷薇薇安的攝影作品。他諮詢了比自己更專業的人士，然後建立一個部落格，放上幾張自己最喜歡的薇薇

安・邁爾作品，再分享到攝影網站 Flickr 上的「實力派街拍」（Hardcore Street Photography）社團。自他按下「分享」的那一刻起，發生了天翻地覆的變化。薇薇安的攝影作品大受歡迎，開始在網路上瘋傳，欣賞她的人在世界各地不斷分享並轉傳她拍攝的照片。雖然當初只分享二十來張照片到 Flickr，但每一張照片都洋溢著飽滿的性格與情緒，而且包含形形色色的主題與人像——每個人都能從中獲得共鳴。

最後，馬魯夫與另一位買家傑佛瑞・戈德斯坦（Jeffrey Goldstein）合作，將兩人蒐集的檔案建檔收藏。他們買來的 14 萬份檔案中，沖印出來的照片非常少，大部分都是負片或未沖洗的底片。在全面檢視薇薇安的作品後，他們驚訝地發現她只看過其中的 7,000 張作品，也就是沖印出來的照片，事實上有 45,000 張已曝光的底片都沒有經過沖洗程序。攝影大師瑪麗・艾倫・馬克（Mary Ellen Mark）認為這個情況非常不尋常，更道出了所有人心中的想法：「一定是出了什麼差錯，解開謎底的拼圖少了一塊。」

隨著馬魯夫和戈德斯坦一一公開這些攝影作品，薇薇安無人能及的成就與才華愈來愈鮮明。展演、演講、書籍和榮譽如雨後春筍般接連不斷而來，更因為媒體的爭相報導，讓這位神奇保母愈發受到各界關注。報紙、雜誌、網站和電視鋪天蓋地的報導，興致勃勃地講述她的故事。《紐約時報》（New York Times）的「鏡頭」（Lens）部落格驚嘆：「每一次在網路上公布新的照片都會造成轟動。」《洛杉磯時報》（Los Angeles Times）稱讚薇薇安的作品「帶有犀利的智慧、生動的幽默感，又敏銳掌握了日常生活中俯拾皆是的偶然舞步」。《美聯社》（Associated Press）稱她為「天才」，《史密森尼》（Smithsonian）雜誌

薇薇安・邁爾資料庫內容

65% 的負片	30% 的未沖洗底片	5% 的沖印照片

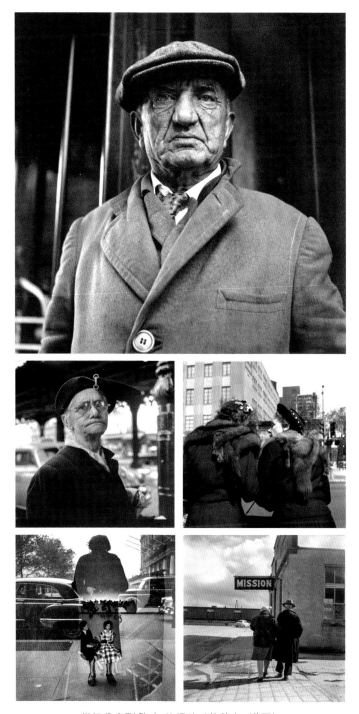

當初分享到 Flickr 的照片（薇薇安·邁爾）

則說這是「美國攝影界最了不起的故事之一」。《紐約時報》德高望重的藝術評論家蘿貝塔·史密斯（Roberta Smith）表示，最初公開的薇薇安攝影作品「為二十世紀最偉大街拍攝影師的萬神殿，提名了新的候選人」。

馬魯夫認為這個隱世天才的故事，以及機率微乎其微的發掘過

薇薇安·邁爾首場攝影展，芝加哥文化中心（Chicago Cultural Center），2011 年（約翰·馬魯夫）

程，可以拍成一部引人入勝的紀錄片，因此開始著手研究薇薇安的背景故事。馬魯夫訪問了她在芝加哥的數十名雇主，發現他們對這位住在家中照顧孩子的女性幾乎一無所知，這個結果印證了馬魯夫的猜測。許多雇主確實注意到薇薇安會攝影，但他們從沒想到她居然拍了那麼多照片。其中幾位雇主對自家保母的個性和行為的描述，甚至完全背道而馳。隨著馬魯夫愈挖愈深，薇薇安反而變得愈加神秘。

他在 2014 年推出的紀錄片《尋秘街拍客》（Finding Vivian Maier）獲得奧斯卡金像獎的提名，更將這位攝影家保母的名氣推向難以超越的巔峰。正如許多崇拜者都著迷於她所拍下的照片，遍布全球的紀錄片觀眾都深深著迷於她的背景故事。紀錄片製作人找到家譜紀錄，發現薇薇安小時候曾與親戚住在法國六年，然後在曼哈頓住到 30 歲，但他們在紐約卻遍尋不著記得她或她家族的人。薇薇安餘生都在芝加哥度過，卻沒有一位雇主能明確說出她在哪裡出生、在哪裡長大、有什麼親朋好友、為什麼開始拍照、為什麼沒有成為專業攝影師、為什麼沒有處理大部分的底片，或者為什麼沒有與他人分享自己的作品。他們在紀錄片中提出這些問題，但完全不知道答案，只能讓千百萬名粉絲期待著，哪一天有人能夠揭開神秘保母的面紗。

我加入追逐薇薇安·邁爾的行列，正是從這個時候開始，不過我

參與的契機和其他人不太一樣，與攝影無關。以前我是一名企業主管，花了 30 年的時間不斷研究和分析資料，藉以了解一般民眾的渴望、動機和行為。對我而言，沒有一個小細節是無關緊要的，更沒有任何一個問題應該懸而未決。我最大的興趣與熱忱就是解決每天都會出現的謎團，愈錯綜複雜的謎團愈有意思。2014 年底，一個寒風凜冽的下午，奧斯卡金像獎提名前夕，我一邊裹著毛毯，一邊觀賞馬魯夫的紀錄片。我和許多人一樣，深受那些照片吸引，但其他人對薇薇安的性格充滿矛盾的描述、對她的攝影行為和目標一知半解，以及她一片空白的家庭和個人生活資訊，都令我感到困惑不已。這在大部分的人眼中是難以破解的謎團，在我眼中則是亟需填補的鴻溝，而且我認為很有必要釐清這個令許多人一頭霧水的故事。

我在幾個星期內就聯絡上約翰・馬魯夫和傑佛瑞・戈德斯坦，提議與他們合作。當時他們正急著查出薇薇安的哥哥查爾斯（Charles）的下落，因為 1940 年代之後就查不到他的相關紀錄。身為薇薇安可觀資產的直接繼承人，找到查爾斯與他的後代絕對是重中之重。幾個月後，我在曼哈頓聖彼得路德宗教堂（Saint Peter's Lutheran Church）如洞穴一般的檔案庫裡，找到一份沉睡了將近一世紀的受洗證書，上面記錄的名字是卡爾・邁爾（Karl Maier）。我們隨後證實了薇薇安的哥哥終身未婚，也沒有合法子嗣，而且 1977 年便已在紐澤西離世。他的離世也驗證了多數人的猜想：薇薇安的資產沒有明確的繼承人。《芝加哥論壇報》（*Chicago Tribune*）將我的報導刊登在頭版新聞，庫克郡遺產管理人因而聯絡我並交換資訊。就這樣，我始料未及地成為薇薇安・邁爾熱潮的一份子。

隨著我持續的深入研究，馬魯夫和戈德斯坦分別來請我為薇薇安・邁爾撰寫一本全面的官方傳記，還讓我取用他們手中所有的照片。因此我成為全世界唯一一位檢視過 14 萬張資料庫照片的人，那些照片成為這本傳記的基石。他們親切地引薦我認識業界的專家，補足我所缺乏的相關技術知識，薇薇安的遺產管理人則慷慨地允許我使用她的作品來講述她的人生故事。除此之外，馬魯夫還提供他所蒐集到的錄影帶、影片、錄音和個人用品，讓我擁有更豐富的素材。所有的資料彙整起來，只能得出邁爾家族故事的冰山一角，底下深埋的是由私生女、重婚、不被父母承認、暴力、酒精、毒品和心理疾病交織而成，不為人知的家族故事。

我的首要任務是畫出家族樹，為薇薇安・邁爾出生成長的世界建

立架構。我整理出來的墓地地圖，揭露了一件非比尋常的往事：薇薇安住在紐約的十位家人都埋葬於都會區，卻分散在九個不同的地點！一般來說，大部分的人都會與近親埋在同一塊墓地，通常也會與其他親戚或整個家族成員埋葬在一起。而這個家族的安息地顯示了他們與眾不同之處，他們似乎是有意想永遠分開。

根據我的直覺，薇薇安那個未受教育、就業或婚姻紀錄的哥哥，正是解開整個家族謎團的關鍵。我推測他是因為重病或坐牢而沒有行為能力，才沒留下任何紀錄。儘管那是完全沒有事實根據的猜測，但我還是單憑直覺花了好幾個月的時間，仔細搜索精神病院、醫院和監獄的紀錄檔案。在紐約州檔案館（New York State Archives）翻箱倒櫃搜尋之後，我終於找到一份 1936 年的資料，提到「卡爾・邁爾」待過紐約州立職業學校（New York State Vocational Institution），也就是位於克沙奇（Coxsackie）的少年感化院。我無法百分之百肯定他就是我要找的人，畢竟三州都會區有數百個卡爾和查爾斯・邁爾，但我一看到這名犯人的出生日期，立刻感到背脊發涼，因為這和聖彼得教堂受洗證

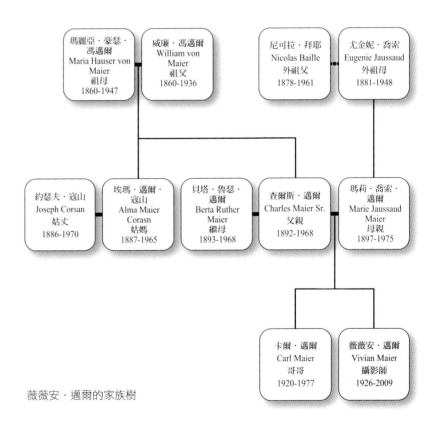

薇薇安・邁爾的家族樹

書上的出生日期一模一樣。雖然後來相關資料都得到認證並開放公眾取得，但為了取得卡爾的資料，我還是先從他住在法國的親人那裡拿到書面同意書。紐約州立檔案庫管理員告訴我，紀錄都存放在附近的保險倉庫，馬上就可找到，因此我馬上趕往阿爾巴尼（Albany）。

當我抵達時，檔案庫的志工對我露出心照不宣的微笑，遞給我一個將近八公分厚的檔案夾。檔案夾裡塞滿信件和紀錄，從卡爾、祖母、外祖母、爸媽、少年感化院六個不同的角度，完整訴說這個家族的故事。我在厚厚一疊資料中找到卡爾的嫌犯大頭照，那是薇薇安的哥哥僅存的一張照片。

當時我也一邊在尋找卡爾入伍的資料，後來在網路上找到與他服役期間和退伍後死亡的相關紀錄。接著我得知聖路易的國家人事文件中心（National Personnel Records Center）曾在 1973 年發生火災，卡爾的資料就在火災中遺失了。但我很快便意識到不可能，因為卡爾的死亡時間是在退伍之後的 1977 年，是在火災發生之後。隔了一段時間後，我重新搜索軍方檔案庫，一大份關於卡爾・邁爾的資料浮現眼前，不僅揭露與服役相關的關鍵資訊，還記錄了他的餘生。我在同一個星期收到軍方和少年感化院的資料影本時，覺得自己彷彿中了薇薇安・邁爾家譜的大樂透。

然而，這只是開端而已。為了寫出更完善的傳記，我認為有必要追蹤和採訪薇薇安在每個人生階段認識的人。但她拍攝的照片幾乎都沒有註解，這個任務簡直難如登天，我花了好幾年的時間抽絲剝繭，從照片中尋找線索，再搭配其他資料，就是為了找出照片中主角的身分。其中幾個特別重要的追尋故事收錄在附錄 C，我挖掘線索的過程中不乏錯綜複雜、甚至十分詭譎荒謬的故事。

最終我採訪了 30 位認識薇薇安的人，其中有幾位是在兒時認識她，有的是長大一點後才認識她，有的則與她的直系親屬相處過。辨認和尋找這些人是一項艱鉅的大工程，但我得到了最振奮人心的回報。除了掌握全新的重要細節之外，與這些多年前意外成為薇薇安攝影主角的人分享照片，更是讓我感受到無與倫比的喜悅。這段時間我檢視了數以千計的親屬資料；研究整個檔案庫的照片；親自到紐約、加州和芝加哥進行採訪；走訪法國阿爾卑斯山；反覆查看約翰・馬魯夫為紀錄片所蒐集的額外資料，經過六年的努力，薇薇安・邁爾的一生終於逐漸浮現。

第一本收錄薇薇安作品的攝影集可提供的資訊有限，但將照片按

照時間順序排列後，就能夠釐清許多地點和日期，並還原薇薇安在各個地方生活、工作和旅行的時間線。整理出來的照片可說是她的日記，記錄了她的生活、興趣和對世界的看法——這些都是無與倫比的寶貴資源，可以幫助我撰寫傳記並理解主角的行為和動機。這個時間軸也同時記錄了薇薇安的攝影歷程，包括她自拍像的演變。最重要的是，結合照片與個人物品、錄音、訪談等各式各樣的資訊後，我們終於有機會將薇薇安的攝影作品放進她的人生脈絡中檢視。

薇薇安的攝影作品公諸於世後，財富和名氣隨之而來，但紛至沓來的猜疑和指控，迅速地讓原先純粹的喜悅蒙上一層陰影。各家媒體展開激烈的辯論，質疑這兩個買下薇薇安大量攝影作品的男人究竟有沒有權利、資格，甚至是足夠的經驗來管理她的資料庫，以及薇薇安究竟想不想將自己的作品公諸於世。無數歷史學家、記者和評論家在報章雜誌中恣意汙衊馬魯夫和戈德斯坦，指控他們唯利是圖，為了財富而剝削薇薇安的作品。相關爭議將在附錄 A 中討論，而結論是幾乎所有的誹謗和中傷都是混淆視聽、無稽之談。事實上，這兩位經常參加倉庫拍賣活動、成立薇薇安資料庫的「外行人」，反而為這個故事創造了非常理想的平衡與對稱效果。

薇薇安擁有才智、創意、熱忱和敏銳的眼光，創作出數量龐大且與眾人有所共鳴的作品，反映出人生百態的普遍性。時至今日，全世界仍持續舉行展覽和演講，各大博物館也開始收購她的作品。有人讚譽她與貝倫妮絲・阿柏特（Berenice Abbott）、莉賽特・莫戴爾（Lisette Model）和羅伯・法蘭克（Robert Frank）等攝影大師齊名，我們可以期待專業人士最終會如何決定薇薇安・邁爾在攝影史中的地位。

薇薇安的傑作得以重見天日，但經歷過一連串發生機率極低的挖掘與傳播，只要其中一個環節未曾發生，那些照片大概會注定逃不過被扔進垃圾桶的命運，永遠無法公諸於世。首先，這位攝影師必須是個會將所有作品保留下來的天才，而且還得出於財務原因或其他限制，無法繼續為存放照片的儲物櫃支付租金。其次，必須有一位拍賣會買家，相信箱子中的東西可以幫助他大賺一筆，而決定買下這些雜亂無章的箱子。約翰・馬魯夫必須剛好不受學校和職場的束縛，又正好在準備撰寫和出版自己的第一本書時，需要薇薇安生活的那個年代所拍攝的照片。馬魯夫的住家與拍賣行僅咫尺之遙，而他必須剛好在開始拍賣薇薇安的負片時走進會場，加入競標的行列。而其他買家必須妥善收存自己買到的拍賣品，在馬魯夫和戈德斯坦打電話來時賣給

他們。這兩位冒著高風險的男人，必須有意願又有能力，為一位無名攝影家投資和成立資料庫。他們必須擁有藝術相關知識，了解如何求助於專業人士，並採取適當的方式整理、沖洗、展示和推廣薇薇安的作品。然而最重要的一點也許是，他們必須洞見薇薇安作品的價值，將她的照片放上網路。

本書聚焦於薇薇安‧邁爾的一生，我在整本書中都稱她薇薇安而不是全名，因為大多數人認識和談及她的是這個名字。我的首要之務是透過初級研究、第一手訪談的逐字稿、專家意見和照片所提供的證據，撰寫精確與客觀的內容。我相信公開薇薇安的生平是合情合理的，因為這麼做才可以一一反擊旁人對她的負面看法，讓她精彩動人的生平故事為人傳誦。家族的心理疾病史顯然是她人生故事中最嚴酷的一頁，也是目前極度受到忽視或被認為無關緊要的元素，彷彿承認這些事情的存在就會害她汙名化、降低作品的價值似的。薇薇安的才華是獨一無二的，但唯有從她的童年經驗與心理結構出發，我們才能理解她拍攝的動機與相關行為。

打從一開始，其他人就不斷將自身的價值觀和期待投射在薇薇安身上。如今最常與她畫上等號的迷思，就是認定她也許覺得自己很邊緣、不快樂、不滿足，覺得自己的人生充滿悲傷。然而事實卻完全相反。薇薇安是一位倖存者，她擁有足夠的堅毅與能力，奮力擺脫失能的家庭，一次又一次改善自己的人生。她能夠憑藉著沒有極限的堅毅與彈性，剷除人生中一個又一個障礙。她始終關心弱勢族群是否受到公正對待，而不是只擔心自己。直到晚年，她大多數時候還是十分樂觀、喜歡付諸實行、積極參與所有的事情、樂於吸收所有的資訊，持續秉持初心過著自己的生活。她的創意和才智、前衛的觀點和獨立自主的思考，讓她的一生非比尋常地富足，甚至可以說是驚奇非凡，而這樣的人生與攝影作品密不可分。

薇薇安‧邁爾過了自己想要的人生。我撰寫這本傳記的目的，是希望讀者從她的故事和作品中找到共鳴，甚至靈感。這本書會回答所有的關鍵問題，包括每個人心中的疑問：「誰是薇薇安‧邁爾？為什麼她不分享自己的作品？」謎團將一一解開。

聖朱利安博赫加德（Beauregard, Saint-Julien），1950 年（薇薇安・邁爾沖印照片）

1

FAMILY:
THE BEGINNING

第一章 家庭：一切的起點

我是神秘女子。

—— 薇薇安自述

　　相較於故事結尾的曲折離奇，薇薇安・邁爾的故事起源可說是十分傳統：兩個歐洲家庭在二十世紀初期離鄉背井，到紐約尋求更好的生活。而邁向美國夢的道路，遠比大多數移民想像的更加險惡，追求夢想的過程也造成許多家庭破碎，薇薇安的家庭便是其中之一。

　　她父親的馮邁爾家族（von Maiers）是日耳曼人，來自一個名為莫多爾（Modor）的小鎮，也就是今天位於斯洛伐克的莫德拉（Modra）。他們的姓氏中有「馮」（von）這個前綴，由此可知他們的祖先是貴族。薇薇安的祖父威廉生於擁有十個孩子的路德宗家庭，家裡開了一間肉鋪，他的妻子瑪麗亞・豪瑟（Maria Hauser）則是來自鄰近的索普朗（Sopron）。他們家的房子原先是福音教派的禱告所，是鎮上最美麗、最昂貴的房子。一百多年前向邁爾家族買下那幢房子的家族，目前仍住在那裡。

邁爾家房子的新屋主，斯洛伐克莫德拉（Modra），2015 年〔米豪‧巴賓查克（Michal Babincak）〕

　　1905 年，威廉和瑪麗亞帶著 18 歲的女兒埃瑪（Alma）和 13 歲的兒子查爾斯（Charles）舉家移民到紐約。他們拋下原本還算優渥的生活，在曼哈頓上東區的普通租賃公寓裡落腳，整個社區擠滿了初來乍到的移民。薇薇安的父親查爾斯算是比較幸運的，接受兩年的家庭教育後順利考取工程師執照。就眼下的情況來看，雖然他們家沒有店鋪了，但仍是一個非常健全、勤奮工作的家庭，並且加入說德語的聖彼得路德宗教會。

　　不久後，1911 年埃瑪與一位從芝加哥移民來的俄羅斯猶太人結婚。1915 年她離婚後又搬回紐約，後來嫁給事業有成的成衣製造商約瑟夫‧寇山（Joseph Corsan），他也是一位俄羅斯猶太人。夫妻倆沒有孩子，但依然過著幸福快樂的生活，一邊照顧年邁的邁爾夫婦。假設移民的目標就是希望過著富足的生活，那麼只有埃瑪得償所願：她的後半生坐擁豐厚的股票，與丈夫約瑟夫住在富豪雲集的公園大道（Park Avenue）上。

　　薇薇安從小到大與邁爾家的親戚往來甚少，但她的母系親族，即住在法國的裴洛葛林家族（Pellegrins）和喬索家族（Jaussauds），卻在各方面對她產生莫大的影響。早期以務農和牧羊為主的喬索家族，在十四世紀時定居於法國東南部上阿爾卑斯地區（Hautes-Alpes）。當地

的村落統稱為香普梭山谷（Champsaur Valley），由如詩如畫、美得令人難以置信的田園交織而成，山谷周圍都是崎嶇難行的山峰，距離主要的交通幹道十分遙遠。雖然是鄉村地區，這裡的居民卻個個擁有精明敏銳的美感，以及文化鑑賞能力。當地一位學者羅伯特·佛爾（Robert Faure）說香普梭人「最熱愛的是自由，他們想成為自己的主宰，難以接受任何的約束」。當地最大的城市香普梭地區聖博內（Saint-Bonnet-en-Champsaur），至今仍看得到鋪著卵石的街道，道路兩旁質樸的石造房屋內，依舊點綴著色彩柔和的百葉窗和蕾絲花樣窗簾。這裡的景色處處充滿細節：稻草編織而成的雞窩裡躺著即將成為早餐的溫熱雞蛋，厚玻璃水罐中的鮮奶油汨汨流出，斜斜垂在頭上的貝雷帽展現出村民的親切與快活。在這裡，真材實料與勤儉節約遠比大量生產來得重要，羊毛是手工紡織，鞋子是真皮製作，當地人的食物也是自給自足。這座山谷之後將在薇薇安心中佔有一席之地。

外祖母尤金妮·喬索（Eugenie Jaussaud）歸化證件照，1932 年（美國公民及移民服務局，USCIS）

時序來到二十世紀初，許多香普梭居民變得一貧如洗。漫長又嚴酷的寒冬導致他們能栽種的作物有限，然而每家每戶都有好幾張嘴等著吃飯。他們通常每隔兩年就生一個孩子，孩子都在多代同堂的家庭裡長大。香普梭是重男輕女的社會，因為男孩子可以成為勞動力，因此父母普遍想生男孩。居民的日常生活恪守天主教禮儀，女性總是穿著簡樸的長袖白色襯衫，配上及地黑色長裙。即使是農地遍布整個地區的喬索家，他們的生活也沒有比別人好太多。

外祖父尼可拉·拜耶（Nicolas Baille），法國，1951 年（薇薇安·邁爾）

　　1896 年，薇薇安的曾祖父傑曼・喬索（Germain Jaussaud）買下博赫加德（Beauregard），這片莊園是 300 年前由一位貴族打造的，是香普梭地區聖朱利安十分重要的地產。傑曼與小他 24 歲的妻子艾米麗・裴洛葛林（Emilie Pellegrin），生了三個孩子：約瑟夫（Joseph）、瑪麗亞・芙蘿倫汀（Maria Florentine）和尤金妮（Eugenie），也就是薇薇安的外祖母。以當時特別看重結婚生子的氛圍來看，三兄妹的下一代只有一個孩子非常不尋常，也為薇薇安後繼無人埋下伏筆。尤金妮和父母早一步搬到新家布置環境，還聘請年輕的農民尼可拉・拜耶（Nicolas Baille）來幫忙。15 歲的尤金妮一直都過著單純的田園生活，沒有戀愛經驗，如今兩個正值青春年華的少年少女，得以在幅員遼闊的土地上自在生活，自然免不了產生麻煩。不久後尤金妮毫不意外地在懷孕了，掀起家庭革命自不在話下，然而拜耶卻拒絕與尤金妮結婚，拒絕承認自己是孩子的父親，更是讓情況雪上加霜。100 多年前，一個 17 歲少年在驚慌失措下做出的決定，直接導致接下來三個世代的家庭失能，而這也正是解開薇薇安・邁爾神秘生平的關鍵。

　　1897 年 5 月 11 日，薇薇安的母親瑪莉・喬索（Marie Jaussaud）出生了。由於她是未婚生子，因此在法國社會沒有任何權利和地位，換言之，雖然她誕生在這世上，但在官方紀錄中她是完全不存在的。在信仰虔誠的香普梭地區，喬索全家人都因為「私生女」而背負汙名。兩年後傑曼撒手人寰，留下妻子、兒子和兩個女兒打理博赫加多達 35 英畝（約 14 萬平方公尺）的土地。儘管守住土地應當是首要之務，但喬索一家偶爾還是得賣掉幾塊土地來維持生計。

　　瑪莉四歲那年，在鎮上飽受排擠的尤金妮暫時拋下女兒，到美國展開新生活。這應該是與家人商量後的結果，而非出於自私的行為。尤金妮在美國才有機會賺錢撫養瑪莉，而她這個「禍源」離開了，也能讓家人獲得喘息的空間。當時美國推行的《宅地法》（Homestead Act）規定，只要移民同意開發和耕種土地五年，就能免費得到一塊地，因此上阿爾卑斯地區許多居民很早就移居加州或美國西岸其他城市。香普梭的男人個個擁有豐富的經驗和耐力，能夠在荒蕪崎嶇的土地上深耕發展，更將這個大好機會視為邁向財富的道路。男人們通常會自己移民，等存到數目可觀的積蓄後再回到上阿爾卑斯地區，或者將家人接過來一起生活。當時香普梭幾乎每一戶人家都有親戚住在美國，事實上，尤金妮離開法國幾個月後，尼可拉・拜耶就移民到聚集大量法國農民的華盛頓州瓦拉瓦拉（Walla Walla）。尤金妮的人生後來發生

天翻地覆的變化,而她正是對薇薇安影響最深遠的人。她的人生經驗及她們祖孫倆的互動,將幫助我們更深入地了解薇薇安。

　　不同於其他香普梭居民,尤金妮前往的是美國東岸,借住在聖朱利安老家鄰居的親戚家裡。1901 年 5 月,她抵達康乃狄克州利奇菲爾德郡(Litchfield County),來到希比昂・拉吉爾(Cyprien Lagier)的農場。利奇菲爾德郡唯一的香普梭同鄉是貝坦一家(Bertrands),他們家的女兒珍妮與尤金妮同歲。珍妮・貝坦(Jeanne Bertrand)於 1893 年移民,在一間製針工廠短短工作幾年,為了逃離這份苦差事,她想方設法轉到當地的照相館工作,後來成為技巧精湛的攝影師。尤金妮到美國時,珍妮的父親已經過世,母親帶著全家人搬到奧勒岡,留下珍妮和其中一個兄弟自己生活。1902 年,年輕美麗又有才氣的珍妮登上《波士頓環球報》(Boston Globe)新聞頭條,一步步朝著成為攝影師的目標邁進。珍妮的職業讓她的社會地位節節上升,相較之下,尤金妮的管家工作便顯得傳統許多。不過,當她發現法國廚師在上流社會廣受歡迎後,便毅然決然穿上圍裙當起廚師,拋下以前的生活。短短幾年之後,尤金妮成為了富豪名流的私人廚師。

富貴與貧窮

　　在富豪家當廚師的這段時間,尤金妮認識了比自己年長 15 歲的法國人法蘭索瓦・朱格拉(François Jouglard)。法蘭索瓦也是在 1901 年帶著妻子佩瑟德(Prexede)和兩個孩子移民美國東岸,四處拜訪完親戚後,法蘭索瓦的家人先行回到法國,留下他在紡織業蓬勃發展的麻州克雷洪(Cleghorn)繼續工作賺錢。他在異鄉打拚時,十歲的女兒不幸過世,這樣的悲劇十分常見,因為當時法國 20% 的兒童都活不過五歲,尤金妮也有一個手足艾伯特(Albert)在四歲時夭折。

　　不管他們是透過法國鄉親認識還是偶然遇見,總之 25 歲的尤金妮和 40 歲的法蘭索瓦建立起了超出友情,甚至說得上是外遇的感情。1907 年 3 月 9 日,尤金妮和法蘭索瓦在曼哈頓市政府結婚了。尤金妮想要一個丈夫是合情合理的:她亟需讓瑪莉獲得合法的身分,而她的母親艾米麗也正是從較年長的男性身上找到慰藉與安全感。結婚證書上寫明兩人都是未婚,這是兩人的第一次婚姻。結婚之前,夫妻倆在曼哈頓分開居住,法蘭索瓦的職業是管家,尤金妮應該是擔任廚師,不過結婚證書上並沒有寫出新娘的職業。因為資料有限,我們只能猜

證據確鑿：法蘭索瓦‧朱格拉重婚，紐約，1907 年（紐約市檔案館，NYCA）

想既然尤金妮的信仰如此虔誠，應該無法接受重婚，所以她可能完全不知道丈夫的婚姻狀態。即使她真的知道，那也一定是法蘭索瓦向她保證自己已經與配偶分開，並且改變計畫留在美國。只要查閱法院文件，便會發現法蘭索瓦根本沒有與妻子分居或離婚，而且他的妻小還在熱切盼望他回家，對他在美國的雙重人生毫不知情。

新婚的尤金妮與法蘭索瓦決定一起找工作，當時另一對同樣住在利奇菲爾德的法國夫妻，正好辭去了在威瑟比（Witherbee）家擔任廚師和管家的工作。威瑟比是紐約上州非常富有的家族，而法蘭索瓦和尤金妮剛好能補上兩個職缺。獲得正式聘用之後，他們便搬進威瑟比位於亨利港（Port Henry）美輪美奐的豪宅，俯瞰美麗的香普蘭湖（Lake Champlain）。威瑟比家族擁有好幾座鐵礦場，而且是鎮上非常有影響力的大慈善家。當時適逢香普蘭湖開發 300 週年，瓦特‧威瑟比（Walter Witherbee）因此正忙著籌劃空前盛大的紀念活動，預計在 1909 年 7 月舉行。為期五天的活動可謂冠蓋雲集，包括多位州長、參議員、眾議員、首相、樞機主教、主教、大使、將軍、美國正副總統，都齊聚在亨利港和周邊的城鎮。

慶典的第一個環節，就是招待紐約州和佛蒙特州長在威瑟比宅邸共進午餐，而午宴很可能就是由尤金妮一手包辦。這場慶祝活動規模之浩大實在難以言喻：有美國原住民選美活動、歷史戰役重演劇、樂

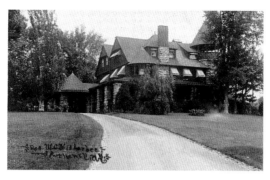

第一份工作：瓦特·威瑟比和他的豪宅，紐約州亨利港（Port Henry），1909 年（國會圖書館，LOC）

隊大遊行、水上狂歡活動，還有華麗煙火秀。美國戰爭部長安排部隊行軍表演，加拿大各個省長也安排演出。他們以詩歌和半身銅像紀念和讚頌發現者山謬爾·德·香普蘭（Samuel de Champlain），更為他的船打造一艘真實尺寸的仿製品。他們還委託羅丹製作一尊雕像，完成之後再運過來。為了向香普蘭的貢獻致敬，紀念活動明顯洋溢著法式風情，後來瓦特·威瑟比獲頒「法國國家榮譽軍團騎士勳位」勳章，以感謝他為活動出錢出力。我們只能推測這場規模浩大的慶典，讓相對生活過得較拮据的管家和廚師扎實經歷了一場文化衝擊。

　　1910 年的人口普查資料顯示，尤金妮與法蘭索瓦夫婦還在威瑟比家工作，而且他們自稱已結婚 13 年，與瑪莉的年紀完美吻合。讓法蘭索瓦成為瑪莉的父親，尤金妮就能彌補自己的過錯，創造全新的身分。不過，我們都知道這是一樁以謊言為基礎的婚姻，一切的美好都只是假象，之後更發現法蘭索瓦其實是個卑鄙又暴力的男人。1910 年初期，尤金妮的哥哥約瑟夫不知為了何事，從聖博內遠渡重洋到亨利港拜訪妹妹，卻沒有帶 13 歲的瑪莉一起過來。他在美國待兩年後，於 1912 年初與法蘭索瓦雙雙返回法國，而且兩個人應該是同行的。從此之後，尤金妮便再也沒見過他們兩人。

　　約瑟夫回家打理聖朱利安的農場，因為他得負擔全家的生計，所以豁免入伍。可惜短短五年後他就在家中過世，得年 29 歲，母親艾米麗也在一個月後撒手人寰。兩人相繼過世後，尤金妮和姐姐瑪麗亞·芙蘿倫汀便成為博赫加德僅存的地主。

　　離開家人將近八年後，法蘭索瓦·朱格拉終於回到聖博內與妻小團聚。他的妻子佩瑟德注意到丈夫的變化，隨後在 1913 年訴請分居，

理由是丈夫的虐待行為。根據法庭的逐字稿紀錄，佩瑟德指控法蘭索瓦以十字鎬毆打她、用力揍她的臉導致牙齒斷裂，還用一把刀丟她的頭，幸好奇蹟似地沒有丟中。由於情況危急，再加上兩人打算離婚，法院便下令查封夫妻倆的房產並製作財產目錄。幾天後目錄便完成了，連湯匙這種小東西都詳細記載上去。訴訟文件中記錄的佩瑟德是個堅強又機智的女性，丈夫離家期間，她靠著賣床墊養活自己和兒子。但正如同其他飽受摧殘的女性一般，她的選擇有限，無奈只能委曲求全繼續維持這段婚姻，而且佩瑟德似乎對法蘭索瓦的「美國妻子」毫不知情。

了解這些事情之後，我們希望尤金妮沒有受到太多虐待，不過可以確定的是她的「丈夫」欺騙了她，也拋棄了她。他們在一起超過五年，尤金妮在這段時間內應該有機會懷孕。她明明有生育能力，也不太可能懂得如何節育，卻沒有任何證據顯示她在這段時間內生產過。她始終對自己的婚姻三緘其口，在家書和各種紀錄中都隻字未提，其實原因不難理解。

與法蘭索瓦斷了聯繫之後，30 歲的尤金妮開始四處幫傭，而且似乎再也不想和男人有任何瓜葛。她與其他擔任僕人的歐洲人變得很要好，其中有幾位後來提供了我們關於薇薇安生命軌跡的寶貴資料。事實上，後來尤金妮成為紐約各大政商名流的私人廚師，而且都在僕人數量遠遠超過家庭人口的富豪家庭中工作，她的生活可說是愈活愈精彩。她工作勤奮、討人喜歡，更有一手無庸置疑的精湛廚藝，接下來 40 年間，上流社會的雇主源源不絕地前來雇用她。她住在那些金碧輝煌的頂層公寓和幅員廣闊的鄉間別墅裡，為全國家喻戶曉的名人準備膳食。因為尤金妮的關係，瑪莉和她的孩子將體會到富與貧的極端差距，他們會接觸到紐約最有錢的菁英分子，但心裡十分明白自己不是同一個圈子的人。

尤金妮開始到聖若翰洗者堂（Saint Jean de Baptiste）參加彌撒，這座美麗雄偉的天主教堂位於曼哈頓，是為了加拿大的法國移民而在 1882 年建造的。她在後續的所有紀錄文件中都宣稱自己是寡婦，只有一次提及丈夫，但內容完全不是事實。她在 1931 年提交的歸化申請文件中自稱是寡婦，1896 年 3 月 9 日（結婚日期是真的）在法國「聖伯納」與一個叫法蘭索瓦的男人結婚，這個時間點也是為了讓瑪莉有父親。虛構的法蘭索瓦出生於 1871 年，1900 年就不幸過世，得年 29歲，與她的哥哥約瑟夫過世時的年紀相同。

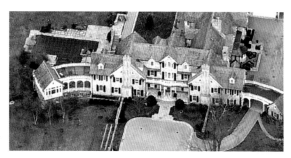

吉布森女孩，
1890 年代

恩森農場（Ensign Farm），紐約貝德福（Bedford）
（Google Earth）

　　尤金妮的廚師生涯末期，在紐約州時髦的小城貝德福（Bedford）
工作，雇主家的兒子查爾斯‧吉布森（Charles Gibson）是唯一記得尤
金妮這個廚子的人。他與母親、繼父、兄弟和七個僕人住在恩森農場
（Ensign Farm），他的祖父是藝術家查爾斯‧達納‧吉布森（Charles
Dana Gibson），以描繪「吉布森女孩」（Gibson Girl）出名，他筆下的
女孩展現了美貌、富裕、學問和獨立，雖然都是虛構的人物，但可以
說是那個時代的賈姬。在查爾斯的回憶中，尤金妮是個溫暖、睿智又
內向的女性，說著一口不太流利但口音迷人的英語。雖然她因為多年
來的工作飽經風霜而滿臉皺紋，但尤金妮是個討人喜歡又百依百順的
好廚師。他年紀還小時，有一次獵到一隻土撥鼠，得意洋洋地拖回家，
尤金妮便熟練地將獵物剝皮和清洗，炙烤成美味佳餚，做成豐盛的拼
盤當作全家人的晚餐，深得查爾斯的心。事實上，在所有與尤金妮相
關的信件和紀錄中，完全找不到一句批評她的話。她之後也會成為薇
薇安‧邁爾人生中唯一一股安定又充滿關愛的力量。

　　1913 年，尤金妮搬回曼哈頓，在著名的慈善家弗雷德‧拉凡堡
（Fred Lavanburg）家中當廚師，他名下還有高檔禮服品牌，由他的好
友露易絲‧海克勒（Louise Heckler）負責經營。有幾份逐字稿記錄了在
尤金妮掌廚期間，到拉凡堡宅邸享用的午宴是什麼模樣。1913 年底，
公司的禮服設計師因為一些爭議而辭職後，海克勒迅速聘請了接替的
人選，接著安排前往法國出差採購。當時第一次世界大戰一觸即發，
拉凡堡便安排尤金妮的女兒瑪莉擔任海克勒的女傭，陪伴她回到美
國。她們在 1914 年 6 月離開歐洲，時間算得剛剛好，因為戰爭就在
幾個星期後開打，德國也開始入侵法國。

　　瑪莉是在博赫加德由外祖母撫養長大，不過她後來都告訴別人自

已被送到修道院（她有可能是就讀修道院學校）。因為遭到父母拋棄，再加上從小背負私生女的汙名，可以想見瑪莉的心理健康受到多麼糟糕的影響，也對她未來的孩子造成嚴重的後果。瑪莉 17 歲那年，終於在拉凡堡家與十分陌生的母親尤金妮重逢。從未見識過電力和泵浦的鄉村女孩，現在住在中央公園旁邊的奢華公寓裡，一邊努力學習英文，一邊學著適應紐約的喧囂。生活發生如此天翻地覆的轉變，難免會讓人異常恐懼，再加上瑪莉的自尊心脆弱，身邊又只有母親能依靠，她想必是得費盡苦心才能調適心情。而打從瑪莉踏進紐約的那一刻開始，尤金妮便將所有心力放在女兒身上。

　　1910 年代末，拉凡堡因神經衰弱而暫時離開曼哈頓。尤金妮因而轉至為亨利・蓋利（Henry Gayley）工作，他靠鋼鐵事業致富，與妻子、兩個孩子和三個僕人住在公園大道上。1920 年聖誕節，蓋利不幸過世，但尤金妮還是繼續在他家工作了幾年。尤金妮住在曼哈頓東區，女兒瑪莉則住在西區，擔任股票經紀人喬治・賽利格曼（George Seligman）孩子的家庭老師。

父母

　　薇薇安的父親查爾斯・邁爾也移民到曼哈頓，他與父母在東 76 街 220 號的出租公寓住了將近十年，考取執照後擔任電器工程師。他們居住的公寓一樓是出租店面，其中一間專門放置分類廣告。喬索家和邁爾家和其他市民一樣，偶爾會買下廣告版面來賣東西或尋找工作機會，而瑪莉和查爾斯可能就是在 76 街的辦公室相遇。

　　不論他們是在哪裡相遇的，路德宗信徒查爾斯・邁爾和天主教徒瑪莉・喬索最終走在一起。1919 年 5 月 11 日，瑪莉 22 歲當天，看似不可能修成正果的小倆口，在聖彼得路德宗教堂結婚了。婚禮由莫登克牧師（Reverend Moldenke）主持，見證人只有牧師的妻子和教堂管理員。瑪莉遵循家庭傳統，在結婚證書上捏造自己的身世。她聲稱自己的母親叫尤金妮・裴洛葛林（Eugenie Pellegrin），父親叫尼可拉・喬索（Nicolas Jaussaud），以此合理化她的姓氏，也巧妙掩蓋了自己是私生女的事實。為了確保萬無一失，她也填上假的出生日期和地點，以免有人查出她的真實身分。無所不在的捏造紀錄，都讓後來的學者在還原家譜時傷透腦筋。

　　新婚的邁爾夫婦個性南轅北轍，共通之處少之又少。查爾斯有一

悲劇戀人的結合：瑪莉‧喬索和查爾斯‧邁爾，聖彼得路德宗教堂，1919 年 5 月
11 日（紐約市檔案館）

份在全國餅乾公司（National Biscuit Company）的穩定工作，但財產都因
為賭博花光了，成天抱怨妻子不肯工作、下廚或打掃。瑪莉很懶惰又
喜歡爭辯，經常表現出自己比丈夫有教養的樣子，斥責他就是個醉鬼
又養不了家。根據親友的描述，夫妻倆幾乎是日以繼夜地吵架，還沒
真正展開婚姻生活，婚姻就差不多就玩完了。

　　1920 年 3 月 3 日，結婚九個半月後，查爾斯‧莫理斯‧邁爾二
世（Charles Maurice Maier Jr.）出生了，讓兩人瀕臨崩潰的婚姻又增添了
壓力。1920 年 5 月 11 日，瑪莉的生日和結婚一週年紀念日當天，新
生兒在聖若翰洗者堂接受天主教洗禮，由虔誠的尤金妮擔任見證人。
為了公平起見，查爾斯要求再舉行一場新教儀式，因此小查爾斯很不
尋常地接受了兩次洗禮。兩個月後，寶寶在聖彼得教堂獲得教名「卡
爾‧威廉‧邁爾二世」（Karl William Maier Jr.），以紀念他的祖父，這
也是他往後使用的正式名字。他自稱卡爾，邁爾家其他人也這麼叫他，
不過喬索家的親戚都叫他查爾斯或查理（本書將稱呼父親為「查爾斯」，
兒子為「卡爾」），而名字只是他這輩子身分認同問題的開端。

　　夫妻倆剛結婚時，與查爾斯的父母和兩個寄住者同住，卡爾出生
後，他們搬進尤金妮一手布置的公寓裡。瑪莉產子後變得非常消瘦衰

第一份受洗證書：紐約聖若翰洗者天主堂，查爾斯·莫理斯·邁爾二世，1920 年 5 月 11 日

第二份受洗證書：紐約聖彼得路德宗教堂，卡爾·威廉·邁爾二世，1920 年 7 月 30 日

弱，讓尤金妮非常擔心女兒因此小命不保。而母女倆在此時收到令人意外的消息，瑪莉的親生父親尼可拉·拜耶，在華盛頓州工作 20 年後準備返回法國，打算來紐約看看女兒。瑪莉非常渴望與父親相認、得到他的金援，但她興奮又緊張的等待只盼來一場空。後來尤金妮向在法國的姐姐抱怨，那個自私的男人先是拋棄她，又對自己的女兒做了同樣殘忍的事。

　　1921 年初，急著為瑪莉和孫子籌措現金的尤金妮，將自己繼承的博赫加德房產全都賣給姐姐瑪麗亞·芙蘿倫汀。瑪莉與丈夫的關係已經緊張到令兩人都無法忍受，眼看婚姻逐漸支離破碎，查爾斯開始酗酒，將所有的收入都拿去賭馬，而瑪莉的自視甚高和暴躁脾氣更是讓夫妻倆愈來愈不合。他們的兒子卡爾，就是在永無止境的混亂與衝

突中長大。他的父母一次次分開、一次次和好，瑪莉在這段時間內經常向法院或慈善機構求助。

　　當時最先進的黑克夏兒童之家（Heckscher children's home）與紐約兒童虐待預防協會（New York Society for the Prevention of Cruelty to Children）合作，在第五大道上成立。兒童之家的創辦人是作風開明的德國慈善家奧古斯特・黑克夏（August Heckscher），他十分積極地提倡「世界上沒有壞小孩」，認為孩子行為不當都是父母的錯。而瑪莉當時求助的是紐約州慈善救助協會（New York State Charities Aid Association），這個組織會將處境危險的孩子送到暫時收容機構，之後大部分的孩子都會被收養。

　　1925 年，卡爾進入黑克夏兒童之家，整個五歲的時光幾乎都在那裡度過。後來卡爾的祖母找到他，成為他的法定監護人，才逃過被別人收養的命運。卡爾在兒童之家的那段時間，他的父母一起住在東 86 街上。即使瑪莉根本沒有出門工作，她還是無法也不願意照顧兒子。夫妻之間的怨恨持續高漲，令人意想不到的是，兩人的母親尤金妮和瑪麗亞因為同樣對孩子心生不滿，反倒成了非常親密的好友。

　　所有人都預期這對毫不登對的夫妻會分居，不過他們顯然至少和好過一次，結果是瑪莉又懷上了雙方都不想要的孩子。儘管在外人眼中查爾斯和瑪莉是不合格的父母，但兩人還是為了即將到來的孩子重修舊好。

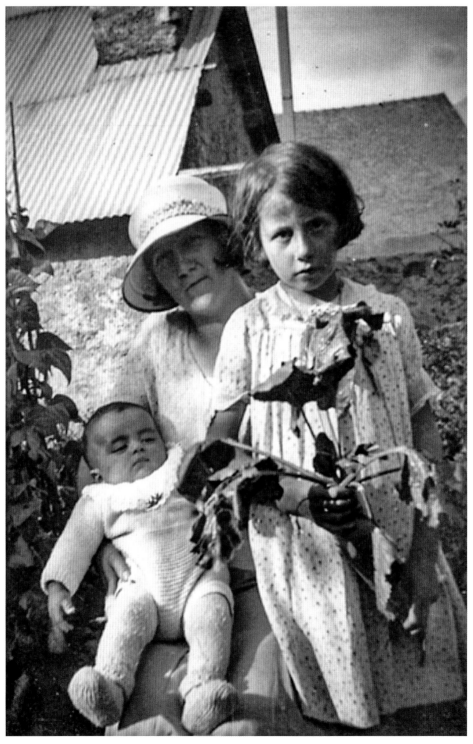

希爾凡 (Sylvain)、瑪莉和薇薇安，聖博內，1933 年
〔希爾凡和蘿賽特・喬索 (Sylvain & Rosette Jaussaud) 提供〕

2 EARLY CHILDHOOD

第二章 童年時期

我的媽媽沒有照顧過我。
—— 薇薇安向雇主傾訴

　　1926 年 2 月 1 日，薇薇安・桃樂絲・邁爾（Vivian Dorothy Maier）加入這個不健全的家庭，她的出生證明上寫著父親是查爾斯・邁爾，母親卻是「瑪莉・喬索・賈斯汀」（Marie Jaussaud Justin）—— 一個不知道從哪裡冒出來的姓氏，之後卻再也沒使用過。瑪莉再次竄改紀錄，好讓自己的婚前姓氏與母親不一樣。薇薇安和哥哥不同，她只有受洗過一次，是在 1926 年 3 月 3 日哥哥卡爾六歲生日那天於聖若翰洗者堂受洗。哥哥是她的「見證人」，而那天外祖母尤金妮無法抽身，於是請來蠔灣（Oyster Bay）的一名法國家庭教師維多琳・貝內提（Victorine Benneti）代她出席。

　　隔年，查爾斯和瑪莉正式分居，瑪莉控告丈夫是虐待孩子的父親。從此薇薇安和卡爾與父親分開，但兄妹倆也沒有一起長大。他們的祖母瑪麗亞・邁爾在家照顧卡爾，薇薇安則幾乎未與邁爾家的人有

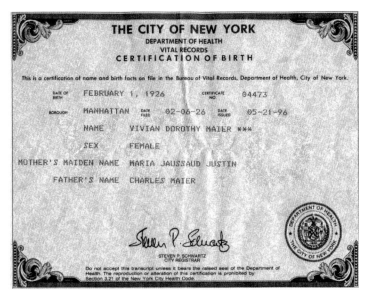

薇薇安·邁爾的出生證明；紐約，1926 年 2 月 1 日（約翰·馬魯夫收藏）

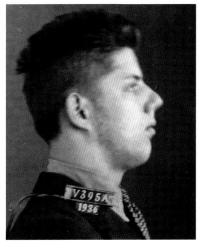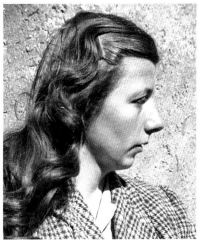

手足相似之處：卡爾·邁爾，1936 年；薇薇安·邁爾，1950 年

任何往來。瑪麗亞和尤金妮一樣，別人提起她們總是滿滿的稱讚。祖父威廉·邁爾則是低調賣力地養家，一直工作到 75 歲。尤金妮全心全力地照顧瑪莉和薇薇安，需要時也會資助卡爾。

薇薇安剛出生的前幾年是由母親獨力照顧，不過她的母親經常向外求援。她以沒有養家為由將查爾斯告上法庭，也善用天主教、新教

和猶太教慈善機構的資源。瑪莉一直斷斷續續地工作，但就我們所知她從來沒有穩定的工作。當她出去工作或身體微恙時，很可能都是將薇薇安送到托育機構。當時，黑奚夏兒童之家成立了一間專收健康寶寶的托嬰中心，就像紐約瑞士慈善協會（Swiss Benevolent Society of New York），作為父母無暇育兒的權宜之計。瑪莉在 1932 年刊登一則分類廣告找工作，她提供的聯絡電話就是機構的電話號碼。多年以後，薇薇安為慈善協會的建築物拍了一張照片，表示自己曾經待過這裡。瑪莉的種種行為顯示了她是一個不願意或無法為孩子負起責任、甚至為自己負起責任的女人。多年以後，薇薇安在少數幾次與雇主交心的時刻，她會坦承自己並不喜歡那個從未照顧過自己的母親。

CHAMBERMAID-MAID. French; references. Call SUsquehanna 7-7540. Mlle. Jaussaud.

《紐約時報》分類廣告，1932 年

1920 年代末期，美國發生經濟大蕭條，他們一大家子便搬往布朗克斯（Bronx）。查爾斯仍然不願意對孩子負起任何責任，選擇獨來獨往的生活。卡爾和祖父母住在聖瑪麗公園（Saint Mary's Park）一側的公寓，薇薇安和母親則落腳在另一側，與尤金妮的老朋友珍妮‧貝坦住在一起。這兩個法國女人一直保持聯絡不是什麼怪事，畢竟她們都是狹窄的上流社會圈的一份子，珍妮是他們欣賞的藝術家，尤金妮則是他們的廚師。

珍妮和尤金妮精彩絕倫的職業生涯

離開利奇菲爾德郡之後，珍妮和尤金妮所過的日子與卑微的出身相去甚遠。在尤金妮的事業蓬勃發展時，珍妮的悲劇結局卻宛如莎士比亞筆下的人物。當時她瘋狂愛上「社會的雕塑家」皮埃特羅（C. S. Pietro），甚至因此放棄攝影全心全意投入雕塑，為她的情人四處宣傳。皮埃特羅與美國許多家喻戶曉的人物都有往來，包括葛楚‧范德比‧惠特尼（Gertrude Vanderbilt Whitney），她是連結范德比和惠特尼兩大家族的天之驕女，是人人都想攀附的名媛。1915 年夏天，皮埃特羅受託打造一尊艾弗雷德‧古溫‧范德比（Alfred Gwynne Vanderbilt）的大理石像，以紀念這位不幸在盧西塔尼亞號（Lusitania）船難中喪生的富

豪。另外，皮埃特羅還要幫他的遺孀，同時也是布羅莫－塞爾茲公司（Bromo-Seltzer）繼承人的瑪格麗特・艾默生（Margaret Emerson），製作塑像。只要半身像成品令她滿意，她就會支付五千美元，然而這樁交易最終導致珍妮與美國這個數一數二的富豪家族結下梁子。

　　1916 年，兇猛的火舌吞噬了他們在第五大道的藝術工作室，其中一件損毀的作品就是瑪格麗特・艾默生的半身像，皮埃特羅只好另外再做一尊。1917 年，珍妮與皮埃特羅的私生子出生，之所以稱為私生子，是因為皮埃特羅已有妻小。經常「精神崩潰」的珍妮早已是醫院和精神病院的常客，兒子出生後沒多久又發病，嚴重到媒體都報導「貝坦小姐變得又瘋狂又暴力」。在困難重重的康復之路上，她又遭遇難以承受的打擊，1918 年秋天，33 歲的皮埃特羅因感染西班牙流感而不幸離世。珍妮陷入與尤金妮類似的困境，於是她同意讓皮埃特羅的家人收養他們的兒子，以免他背負私生子的汙名。

　　正當皮埃特羅的妻子和愛人都在努力重新振作時，瑪格麗特・艾默生卻拒絕支付半身像的費用，因為她對作品不夠滿意。皮埃特羅的遺孀簡直無法想像，全世界數一數二有錢的女人居然如此沒有同理心，她因此一狀告上法庭，以捍衛丈夫的名聲，同時也希望設法拿到一點錢來撫養孩子。在三年的訴訟期間，艾默生依舊堅持自己的立場，並且在這段時間內頻繁搭乘私人火車，往返於自己好幾間房產之間，包括阿第倫達克（Adirondack）的營地、波克夏（Berkshires）的房產、馬里蘭的馬場、棕櫚灘（Palm Beach）的別墅，還有第五大道的頂層公寓，她這些住所總是以迷人的綽號出現在新聞中。1924 年，案件終於送到紐約最高法院，珍妮・貝坦也加入捍衛皮埃特羅名聲的行列。儘管如此，瑪格麗特〔再婚後的全名是瑪格麗特・艾默生・麥金・范德比・貝克（Margaret Emerson McKim Vanderbilt Baker）〕還是佔了上風，一分一毫也沒支付，然後又繼續幫她的房子取了好聽的名字。

　　回頭繼續講尤金妮的故事。她靠著上流社會緊密交織的連結與人脈，一步步鞏固自己的地位。1925 年，她與其他六名僕人在泰瑞鎮（Tarrytown）的勳爵家工作。當時他們一家人正在籌備兒子的婚禮，未婚妻有個親戚是康尼留斯・范德比・惠特尼（Cornelius Vanderbilt Whitney），正是皮埃特羅的友人葛楚的兒子。他們那個社交圈的人都在長島的黃金海岸避暑，那是紐約頂級富豪的領地，尤金妮在 1930 年受雇於狄金森一家後，也到了黃金海岸工作。杭特・泰福德・狄金森（Hunt Tilford Dickinson）年僅九歲時，繼承了叔公 400 萬美元的遺產，

讓他一夜成名。他理所當然成為寄宿學校班上最有錢的孩子，但他還不是尤金妮最富有的雇主，其他的人當中，龍鳳還是會源源不絕地出現。

相較之下，住在布朗克斯的瑪莉、薇薇安和珍妮‧貝坦可說是深陷泥淖，到了 1930 年，珍妮曾經享受過的鎂光燈與注目都已消失殆盡。她回歸老本行攝影，回去從最基本的棚內攝影師開始做起。不過可以肯定的是，上阿爾卑斯地區在看似不可能的情況下，竟然產出了兩位值得登上頭版的攝影師，而且當地居民一直在尋找兩人之間的連結。不過薇薇安與珍妮住在一起時只有四歲，不可能直接受到她的影響。她成為攝影師的契機其實是瑪莉，因為當時她擁有一台照相機，那可是有錢人才能擁有的新奇玩意兒。

不同於尤金妮，瑪莉沒辦法自力更生、獨立生活，也從未解決自己童年時留下的創傷。她一直渴望得到父親的承認，直到尼可拉‧拜耶終於被說服承認自己的女兒。他們付錢請聖博內一名見證人到拜耶的農場，請他簽名證明自己是瑪莉的父親，這種政令確實特別少見。拜耶在 1932 年 8 月 12 日簽署文件，十天之後，瑪莉和薇薇安就搭上開往法國的船。

「是我的」，尼可拉‧拜耶，法國勒西庫 (Les Ricous)，1932 年（上阿爾卑斯檔案部門，ADHA）

法國，1932–1938 年

卡爾年幼時，母親瑪莉幾乎沒怎麼陪伴他，瑪莉在他 12 歲那年搬到法國後，更是徹底拋棄了他，讓兩個孩子的生命軌跡愈來愈遙遠。卡爾後來表示母親是在 1927 年搬到法國，比實際時間早了五年，由此可推測在那幾年間其實他們非常少見面。瑪莉在 1932 年離開紐約後，就再也沒見過形同陌路的丈夫查爾斯了。

抵達香普梭後，母女倆便搬去博赫加德與瑪麗亞・芙蘿倫汀同住。雖然瑪莉不確定能不能冠上父親的姓氏，瑪莉・邁爾還是成了瑪莉・拜耶，暫時區別自己與女兒的姓氏。

六歲的薇薇安到了聖朱利安，終於從前幾年的騷亂、寂寞和約束中解放出來，身邊第一次有了為數眾多的親戚，還有與自己同齡的孩子。雖然薇薇安大部分時間說英語，但她還是成為村裡的孩子王，其他孩子都認為她很有權威、充滿活力，總是有各式各樣的好點子。薇薇安會滿懷熱情地與男孩們一起去探險，而且總是穿著她的漂亮洋裝一屁股坐在地上。他們經常去貝內旺和夏畢拉（Bénévent-et-Charbillac）找裴洛葛林家的親戚，或是到鄰近的多曼（Domaine）拜訪布朗夏爾一家（Blanchards）。喬瑟法・裴洛葛林・布朗夏爾（Josepha Pellegrin Blanchard）是瑪莉的表親，似乎也是她唯一的好朋友。她的兒子奧古斯特（Auguste）比薇薇安小幾歲，他記得表姐是個大膽又蠻橫的人，總是執意在玩遊戲時指揮其他孩子。

奧古斯特對瑪莉的印象比較淡薄，但他記得瑪莉對女兒的佔有欲很強，總是如影隨行地跟在薇薇安身邊。薇薇安有點「狂野」，讓她的母親頭痛無比。他與大部分的人一樣記不太清楚細節，但他的結論是瑪莉應該是個稱職的

親戚喬瑟法・裴洛葛林・布朗夏爾，貝內旺，
1959 年（薇薇安・邁爾）

瑪莉的盧米埃單鏡頭木箱相機，聖羅蘭德夸（Saint-Laurent-de-Cros）〔丹尼爾·艾諾德（Daniel Arnaud）〕

母親，因為薇薇安有上學，這一點可從蓋普鎮（Gap）的瑪莉傑庫修道院（Convent du J'Cours de Marie）得到證實。第二次世界大戰結束後，瑪莉與喬瑟法短暫保持聯絡了一陣子，還從美國寄了一些衣物和禮物給她，包括戰爭時用的折疊杯，惹得村民哈哈大笑，因為他們根本不懂這個東西要做什麼。幾十年後，薇薇安將會再回到法國，為喬瑟法拍攝照片。

1932 年，拿破崙之路（Route Napoléon）正式成為觀光景點，整個地區的人都為此雀躍不已。這條路可是拿破崙在 1815 年結束流放回到巴黎時，從南法蔚藍海岸前往格瑞諾布（Grenoble）的路線。四處廣設指示牌和宣傳文宣，鼓勵遊客走在拿破崙曾經走過的路上，而這條路線正好通過香普梭地區的首府聖博內，至今這裡仍然是熱門的觀光景點。

1933 年夏天，薇薇安的表弟希爾凡·喬索（Sylvain Jaussaud）出生，瑪莉拿出她的盧米埃單鏡頭木箱相機（Lumière Lumibox camera）拍照，這個型號的相機是 1930 年推出的。身為村裡唯一擁有相機的人，讓瑪莉有一點優越感。那些照片是目前所找到薇薇安最早的照片，與她合照的人包括襁褓中的希爾凡、他的母親露易絲（Louise）和瑪莉。所有的人都盛裝打扮參加活動，不過從照片來看，這幾名女性的服裝可

希爾凡、薇薇安和露易絲，聖羅蘭德夸，1933 年（希爾凡和蘿賽特·喬索提供）

能與我們的想像完全相反：住過紐約的瑪莉穿著蕾絲長袖襯衫、亞麻長裙和草帽，打扮得十分老氣（請見第 38 頁），當地人露易絲則穿著光滑布料剪裁而成的飛來波（flapper）風格洋裝，配上白色跟鞋。七歲的薇薇安身穿甜美的棉質洋裝，不過看來並沒有人幫她梳頭髮，甚至連髮線都沒有分好。瑪莉回美國後將照相機留給喬瑟法，許多年之後，薇薇安聲名大噪的消息跨越大西洋傳來時，奧古斯特才在抽屜裡找到塵封已久的照相機。

事實上，生活並沒有像表面上那麼無憂無慮。邁入中年卻仍然未婚的瑪麗亞·芙蘿倫汀，很不幸地步上尤金妮的後塵，與博赫加德的農民尚·胡賽（Jean Roussel）展開戀情。剛成為鰥夫的胡賽，他那位過世的妻子比自己年長 16 歲，在波利尼（Poligny）擁有房產。他在第一次世界大戰時從軍，但難以適應軍旅生活，曾經兩度因為逃兵而遭逮捕，兩度因為精神疾病而就醫。胡賽酗酒的毛病眾所皆知，喝醉時往往會變得非常暴力。根據奧古斯特·布朗夏爾的說法，有一次胡賽狠狠揍了瑪麗亞·芙蘿倫汀，導致她傷重到必須在布朗夏爾家住兩個月療傷。儘管如此，她還是與愛人分分合合地過了下半輩子。天主教村民的傳統對此視而不見，從來沒有人公開提起農場裡發生的虐待和暴力事件。

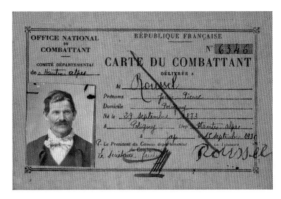

反派人物：尚‧皮耶‧胡賽 (Jean Pierre Roussel)，1930 年的兵役資料卡（上阿爾卑斯檔案部門）

　　1933 年剛入秋之際，尤金妮賣掉她在博赫加德的最後一塊土地，讓瑪莉和薇薇安搬出來，在聖博內自己租了一間公寓。但不清楚是何緣故，瑪麗亞‧芙蘿倫汀竟寫了一份遺囑，將自己擁有的所有土地留給八歲的薇薇安，而不是合理的繼承人瑪莉。繼承土地這件事，未來將成為薇薇安一腳踏入攝影的重要關鍵。

　　那時正值經濟大蕭條最嚴峻的時刻，人在紐約的尤金妮依然有源源不絕的工作機會，她當時的雇主是傑克‧史特勞斯（Jack Straus），梅西百貨的共同所有人，他的祖父母正是鐵達尼號最知名的罹難者之一。因為猶太人無法住在紐約市最繁華的地區，因此他的父親傑西‧史特勞斯（Jesse Straus）在公園大道 720 號蓋了一棟豪華公寓，還打造寬敞的雙層頂層公寓供自己獨享。他在 1933 年受命為駐法國大使，兒子傑克便成為豪華公寓的主人。公寓總共有八間臥室、三間僕人房、寬敞的陽台和走廊，還有洗衣房、縫紉室和酒窖。接下來三年的時間，華麗的大廚房便由尤金妮坐鎮指揮。此時尤金妮已經與姐姐闊別 30 年，或許有些人會好奇為何她未曾與其他人一起回法國，那是因為當初尤金妮離開香普梭時的處境很尷尬，此外她還須一肩扛起全家的經濟重擔；我們也可以理解她之所以不想回法國，是因為想避開已形同陌路的情人尼可拉和法蘭索瓦。不過造化弄人，法蘭索瓦‧朱格拉的家與瑪莉在聖博內租的房子只相隔幾個街區，法蘭索瓦的孫子恰巧與薇薇安上同一所學校。法蘭索瓦在 1935 年底過世，不過尤金妮一家與朱格拉一家的緣分並沒有因此結束。

在這段時間內，查爾斯・邁爾與瑪莉離婚，娶了德國移民貝塔・魯瑟（Berta Ruther）。貝塔出生於德國康斯坦斯湖（Lake Constance）一個龐大的天主教家庭，他們家共有九個孩子，不過貝塔在戰爭期間痛失三個兄弟。後來她獨自移民紐約，1934 年回到德國時便有了新名字——貝塔・邁爾。

1936 年上半年，他們得知薇薇安的祖父威廉・邁爾因肺炎過世，享壽 76 歲。卡爾陪威廉走完最後一程，後來他提到祖父之所以必須工作到過世那一天，是因為他的父親查爾斯「完全沒有良心」，拒絕提供父母任何金援。葬禮紀錄顯示威廉只有一個孫子，完全抹除了薇薇安的存在。她也沒有出現在《紐約時報》的訃聞上，雖然隔天的報紙上加了她的名字，不過寫的卻是「桃樂西亞・薇薇安・馮邁爾」（Dorothea Vivian von Maier）。

von MAIER—Wilhelm, on Jan. 29, 1936, at Lenox Hill Hospital, dearly beloved husband of Marie von Maier, devoted father of Mrs. Alma C. Corsan and Charles von Maier, and grandfather of Charles von Maier Jr. Funeral private.

第一個版本：邁爾祖父的訃聞，《紐約時報》，1936 年 1 月 30 日，沒有薇薇安

von MAIER—Wilhelm, on Jan. 29, 1936, at Lenox Hill Hospital, dearly beloved husband of Marie von Maier, devoted father of Mrs. Alma C. Corsan and Charles von Maier, and grandfather of Charles von Maier Jr. and Dorothea Vivian von Maier. Funeral private.

第二個版本：邁爾祖父的訃聞，《紐約時報》，1936 年 1 月 31 日，加上薇薇安

卡爾的麻煩

1936 年 8 月，卡爾遭遇大麻煩的消息傳到了法國，不過這不是什麼令人意外的大轉折，因為他向來都是不良少年。卡爾 13 歲時就開始蹺課在街上遊蕩，上八年級時，他因為「目無法紀、違抗命令的行為」而被送進試讀學校作為懲罰。雖然他還是想盡辦法畢業了，但因為他多次逃家到處遊蕩，在錄取布朗克斯高級職業學校（Bronx Vocational High School）後仍被指派一名監護人陪同。

卡爾的祖父和祖母一直想把孫子拉回正軌，但查爾斯・邁爾卻不斷扯父母的後腿。他鼓勵兒子輟學，而且他認為卡爾有能力擔負家計，因此想要拿回他的監護權。出乎意料的是，查爾斯竟然成功地拿到了傳票，以卡爾拒絕服從父親為由，要求他到家事法庭參與審理。在卡爾與父親發生衝突的這段時間內，祖父過世了，不久後他便離開學校，搬進當地的基督教青年協會（YMCA）居住。他是個心懷抱負的吉他

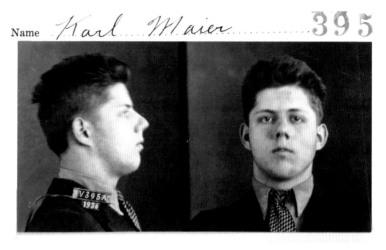

Name *Karl Maier* **395**

罪犯大頭照：卡爾‧邁爾，克沙奇少年感化院，1936 年（紐約州檔案館，NYSA）

手，在當時一心想加入樂團。兩個星期後，他和一位朋友被抓到篡改信件和偽造 60 美元的支票，他的人生從此刻開始分崩離析。有鑑於他的不良紀錄，卡爾被送進紐約州立職業學校，也就是位於克沙奇的少年感化院，在那裡服刑三年。

1936 年 4 月，也就是在 16 歲那年卡爾開始服刑。憑藉著政府單位、他的家人和他自己寫的書信和報告，我們終於拼湊出他在四年的監禁與假釋期間過著什麼樣的生活。這些紀錄同時也清晰描繪了薇薇安小時候的生活環境，以及家人的動態。卡爾剛被逮捕時，他寫下的聯絡處是祖母的住址，因為他與父母實在太疏遠了，完全不知道他們住在哪裡。罪犯檔案的地址欄位顯示他的家人一直在搬家，幾乎每年都住在不一樣的地方。

感化院接收少年犯之前會訪問每一位家庭成員，從而揭露卡爾和薇薇安的祖母和外祖母，自始至終有多麼嫌棄自己的孩子。在瑪麗亞‧邁爾的訪談中，她把家裡遭遇的麻煩全都怪在兒子頭上，還提到他拒絕提供父母金援，更指控他想要盜領她為了保護孫子而購買的保險金。她認為查爾斯是個「一文不值的傢伙」和「刻薄的男人」，隨時隨地都在找碴，她非常希望「這輩子再也別見到他」。在查爾斯自己的訪談中，他抱怨母親寵壞卡爾，更批評自己的兒子「懶惰、不尊重權威又不肯工作」，母子倆唯一的共識是正值青春期的卡爾需要管教。

N. Y Oct. 1ᵉᵗ 38

Dear Charles;
I wrote you promising to come up and see you around the 1ˢᵗ which is to day. Mrs Pinto came around here two days ago the day after that animal was here I took violently sick_ Vomited all over I was nearly dying_ I was going to call for the Dᵗ I am still weak. my end will surely come soon if I have to have dealings with people to upset me like that. I am not strong

疾病女皇：瑪莉·喬索寫給卡爾的信件，紐約，1938 年（紐約州檔案館）

官喬瑟夫·平托（Joseph Pinto）前往位在 64 街的公寓。瑪莉與假釋官會面之後，她寫信對當時仍被監禁的卡爾抱怨，表示假釋官來訪後她就「病得很嚴重」，而且「吐得到處都是」。她預言自己的生命「很快就會走到盡頭」（不過她其實又活了將近 40 年），這還只是瑪莉接下來不斷發牢騷與為病所苦的開始。從她監護卡爾那幾年的信件和報告中，可以看出她不負責任、自我中心又有疑病症的跡象。她自稱為瑪莉·拜耶，還特別訂製寫著新姓名大寫字母的華麗信紙和信封，彷彿是想強調自己的合法身分。她用鋼筆一字一句寫下自己的指控和批評，不是在抱怨感化院的行政人員，就是在抱怨兒子。

卡爾在找不到工作的那段時間，搬進了瑪莉母女位於曼哈頓的

家，由於公寓只有兩間小臥室和一間廚房，薇薇安只好和母親睡在一起。尤金妮為孫子買了一把吉他，還幫他報名課程。經過勤奮不倦的練習，他終於在當地酒吧獲得演出的機會。卡爾和薇薇安一樣喜歡閱讀，他在坐牢期間開始苦讀赫維・艾倫（Hervey Allen）的長篇小說《風流世家》（Anthony Adverse），內容講述一名失去母親的男孩被遺棄在修道院，如史詩英雄奧德賽一般命運多舛的人生故事。卡爾大部分的空閒時間都與祖母和其他樂手在一起，從相關紀錄可以看出，他和母親的關係非常緊繃。瑪莉藉著各種明顯是捏造的疾病為由，錯過每一次與假釋官的會面，卡爾很快便認為母親是真的「發瘋了」。他曾告訴假釋官平托，母親是一個懶惰的人，這與他父親的抱怨不謀而合，他也抱怨自己在家裡像是「寄人籬下，而非家庭的一份子」。

1938 年底，瑪莉的理智開始崩壞。她會向假釋官平托抱怨卡爾，但又在寄給克沙奇感化院人員的信件中為卡爾辯護，宣稱他被獄卒虐待，打得滿身是血。她最主要的擔憂的是卡爾未來有沒有能力賺錢，她指控卡爾被虐待後又威脅院方，表示如果卡爾「因為心裡缺陷而無法自力更生」，她會要求感化院負起責任。平托向上司和感化院院長報告瑪莉的行為，並提出一個不尋常的建議，就是允許卡爾住在基督教青年協會。令人驚嘆的是，他們似乎認為最好的選項還是由瑪莉監督，於是他們要求卡爾再給母親一次機會，卡爾便在房間門上裝了鎖（這也是他妹妹後來堅持採用的作法），又回去與壞朋友廝混。出生於義大利的假釋官平托，後來收到一封瑪莉寄來的信，她在信中批評卡爾「總是去找那些義大利人，我覺得他們對他一點好處也沒有」。

1939 年春天，瑪莉顯露出嚴重心理疾病的跡象。她在一封寄給感化院的信中顯露出疑神疑鬼的樣子，毫無來由地宣稱前夫有了新的小孩（事實上並沒有，因為他的第二任妻子已 46 歲了），更指控「所有的人都想算計我」。她說自己的健康狀況「一落千丈」，而且「心跳得很快」，認為自己「身體撐不住了」。她想要兒子出獄，又堅稱他比較適合與像父親一樣的人住在一起。於是院方安排一次會面，以便討論相關事宜，但瑪莉依然沒有出現。經過這些事件一個月後，也就是 1939 年 4 月，監護期結束，卡爾終於重獲自由。

研究人員花了好幾年的時間，才發現瑪莉在 1940 年人口普查時提供的資料完全是捏造的。人口普查資料顯示他們一家四口重聚並住在 64 街上。卡爾在紀錄中變成薇薇安的弟弟，而這個偽造的資訊導致日後薇薇安的遺產管理人追查卡爾的出生日期和下落時，碰到非常

　　1943 年 1 月 18 日，瑪麗亞・芙蘿倫汀在聖博內的布朗夏爾家離世。即使瑪莉還不知道自己已從姨媽的遺囑中除名，但她要不了多久就會知曉這件事。從那一刻開始，薇薇安與家人的最後一點聯繫也消失殆盡了。那一年，瑪莉搬到位於西 102 街一間附帶家具的公寓，並申請了社會安全碼，以便在多賽特旅館（Hotel Dorset）工作。46 歲的瑪莉這輩子第一次在文件上填寫父母正確的名字，還有自己真正的出生日期。她不再是私生女，終於可以揭露自己真正的身分。薇薇安則搬去與尤金妮多年的好友蓓爾特・林登伯格（Berthe Lindenberger）同住，她在皇后區有一間房子，前陣子剛成為寡婦。接下來八年的時間，薇薇安都和她住在一起。

　　蓓爾特為年輕的薇薇安買了保險，還開了一個有 1,200 美元的共同存款帳戶。薇薇安在皇后區租了專用信箱，一直使用到她搬離紐約

艾米麗・奧格瑪和薇薇安，史塔登島，1953 年（薇薇安・邁爾）

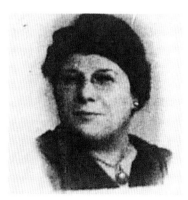

蓓爾特・林登伯格，1944 年（美國公民及移民服務局，USCIS）；皇后區的家，1954 年（薇薇安・邁爾）

為止。終於到了可以工作的年齡後，17 歲的薇薇安在曼哈頓東 24 街的亞歷山大女士娃娃工廠（Madame Alexander）找到一份差事。公司創辦人碧翠絲・亞歷山大・貝爾曼（Beatrice Alexander Behrman）出生於貧窮的猶太移民家庭，立志提升社會地位的貝爾曼，高中畢業時是畢業生代表，接著白手起家創立全世界數一數二的娃娃製造公司。她的娃娃公司因其品質優良又充滿創新的產品而備受讚譽，更是第一個獲得《愛麗絲夢遊仙境》（Alice in Wonderland）和童書《艾洛思》（Eloise）授權，將書中角色做成娃娃的公司。貝爾曼是非常嚴格的老闆，但也有人說她待人總是一視同仁又樂善好施，會幫助其他女性和她一樣邁向成功。

貝爾曼比較為人所知的名字是「亞歷山大女士」，她自己和整間公司都帶著法式的優雅與風情，這對薇薇安產生了深遠的影響。薇薇安在工廠裡學習縫紉和縮褶繡的技巧，為了製作最精緻高檔的娃娃，她也接觸到世界各地最時髦的服飾。她的老闆以前是做女帽和頭飾的，所以娃娃的帽子和洋裝一樣重要、一樣講究。薇薇安這一輩子大都是自己縫衣服，或者請專業的裁縫師訂做，對於高級衣料和帽子更是情有獨鍾。從她日後的聯絡簿可以看出，布料店是她記錄得最多的類別。薇薇安受到尤金妮、亞歷山大女士，可能還有母親瑪莉的影響，她對品質擇善固執、對享譽國際的大品牌深有共鳴，也常常大肆批評

娃娃工廠，1948 年
（亞歷山大女士娃娃公司提供）

溫蒂安娃娃（Wendy Ann doll）
〔布魯斯・德艾蒙（Bruce A. de Armond）〕

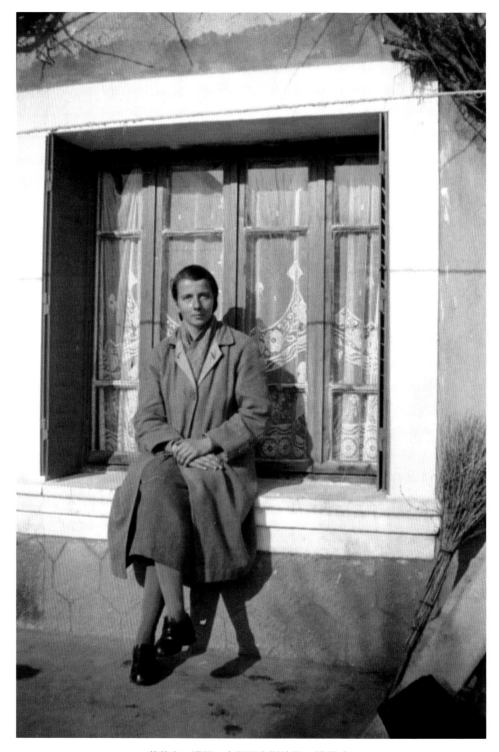

薇薇安·邁爾，上阿爾卑斯地區，1951 年

4
FIRST PHOTOGRAPHS: FRANCE

第四章 初試攝影：法國

我常常欣賞自己在香普梭拍攝的傑作。

── 薇薇安寫給師父艾梅代・賽門（Amédée Simon）的信

　　尤金妮過世後，24 歲的薇薇安決定繼承自己在法國的遺產。1950 年 4 月，她訂了一個臥鋪船位前往法國，打算賣掉博赫加德。她抵達香普梭不久，便開始拿著箱型相機四處拍照，從此開啟她長達 40 年的攝影生涯。童年住在這裡時，她的母親是村裡唯一擁有照相機的人。不論薇薇安因此或其他原因產生興趣，總之她開始著迷於攝影，無法自拔。蘇珊・桑塔格（Susan Sontag）曾說：「回憶被奪走的人，似乎總是會成為最熱中拍照的人。」

打從一開始，薇薇安就非常勤奮地鑽研照相機，因此與鎮上的照相館老闆艾梅代·賽門成為好友，而且十分敬重他。賽門教她沖洗底片，把 2¼ × 3¼ 的負片洗成照片，還親自示範幾種沖洗的方式。薇薇安成年後拍的第一張照片，是在微涼的初春拍攝的，她的裙子和舉止都符合當地保守的審美與價值觀。她穿著羊毛外套、瑪莉珍皮鞋、高領襯衫、及膝長裙和長筒襪，再加上緊緊往後梳攏的頭髮，看起來就像是個拘謹的學生。到了夏天，她換上短袖衣服、直筒洋裝、樂福鞋，偶爾也會放下一頭波浪長髮。

薇薇安顯然有充沛的活力和好奇心。待在法國的期間，她幾乎走訪了香普梭每一座村莊，也到西班牙、義大利和法國其他偏遠的城市旅行。她似乎每天都在不同的地方，甚至去過法國中世紀古城薩歐爾治（Saorge），曾經代替尤金妮參加薇薇安洗禮儀式的維多琳·貝內提，就是在這裡出生。她也去了瑞士的納沙泰爾（Neuchâtel），蓓爾特·林登伯格的家鄉。薇薇安總是獨自帶著相機旅行，她通常是走路、騎腳踏車或搭公車，偶爾會搭乘火車或飛機跨越邊境。結束一趟旅程後，她總是先回到聖博內，再繼續下一趟旅程。從薇薇安最早使用箱型相機拍攝的照片就可看出，她已聚焦於一生中不斷追尋探索的拍攝主題。

全景照片

這位青春正盛的攝影師，將鏡頭轉向稜角分明的山峰、深不可測的山谷，還有崎嶇鄉間的蜿蜒溪水，利用自然的光影和反射不斷地試驗。她會重複拍攝同樣的風景，記錄太陽和四季變化的軌跡。在寒風刺骨的冬季，薇薇安會長途跋涉到高山上，捕捉雪花輕輕覆蓋山坡的畫面，還有樹木交織而成的隧道裡，掛在樹枝上的厚實冰柱。她也會利用焦距和透視來轉變前景和背景，改變照片中的視覺重點。

薇薇安最早在法國拍攝的照片，似乎是她最鍾愛的作品。她沖印出來的照片中有一半是在法國拍攝的，而且終其一生都帶在身邊。住在芝加哥時，她將自己最喜歡的照片放大裱框，接下來很多年裡，她的房間裡只掛著這幾張作品。

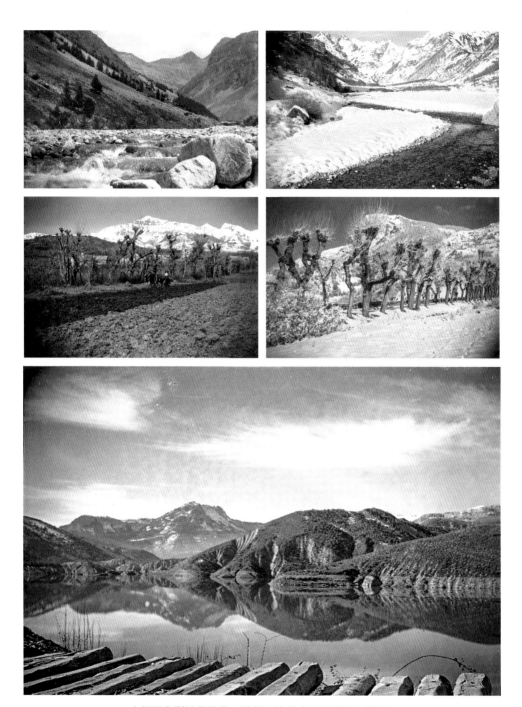

上阿爾卑斯地區風景，1950–1951 年（薇薇安·邁爾）

里程碑

　　雖然薇薇安接下來會嘗試各式各樣的攝影類型和主題，不過她的攝影選擇經常是以自身的經驗為根據。從她的照片和筆記中可以明顯看出，她覺得紀念人生中的里程碑和各種儀式非常重要。她的母親顯然很重視自己的生日，因為她將婚禮安排在 5 月 11 日自己生日那天，兒子的洗禮也安排在同一天。薇薇安成年之後，非常盡責地記錄了她周遭的人所經歷的重大事件和成就，包含她照顧的孩子，甚至是在街上隨意攀談的陌生人。她以攝影記者的姿態參與，實事求是地將事件從頭到尾記錄下來。

　　在信仰虔誠的上阿爾卑斯地區，幾乎所有場合和活動都與天主教脫不了關係。雖然薇薇安後來自稱是無神論者，但天主教對她的影響

里程碑，法國，1950–1951 年（薇薇安・邁爾）

依然非常濃厚深遠，從教堂、儀式、神職人員和墓園的照片就能看出端倪。其中她最感興趣的是與死亡相關的活動。她會參加葬禮，不只拍攝儀式，還會拍攝哀悼者的反應，以及一鏟一鏟挖掘墓穴的過程。從經常出現在她作品中的寡婦就能看出來，她為了捕捉最純粹的悲慟神情，敢於闖入別人的私人空間。當她旅行時也總是會在墓園駐足。

薇薇安可以自由參加所有的集會活動，因此有機會拍攝數量龐大又包羅萬象的作品。她拍攝的受洗禮照片非常觸動人心，一看到照片，腦海中就會浮現在石頭牆面之間碰撞迴盪的嬰兒哭聲。她還拍了白雪皚皚的山峰襯托下，兩個穿著白色堅振禮服的女孩，旁邊的車子準備載著兩位年輕女孩繼續人生的旅途。薇薇安也拍攝村民低頭拖著腳步往山坡上前進，緩步走向墓園的照片，記錄下一個未滿三歲的孩子沉重又莊嚴的葬禮，他很快就要安息。

工人階級群像

香普梭擁有豐富的人像素材，因為整個法國各種形象特色鮮明的人似乎都集中到這座山谷了。薇薇安可以在這裡自在地發展近距離拍照風格（up-close shooting style），因為每個人都是親戚，即使沒有血緣關係，也是稱兄道弟的「家人」。她最主要的拍攝對象，都是那些看起來很真實、帶有草根氣息的人。出現在她照片中的主角，都是穿著日常衣物、身處熟悉的環境中，通常還會帶著個人專屬的配件。在這個羊比人多，而且幾乎家家戶戶都養豬和養羊的地方，動物經常如家庭成員般地出現在她的照片裡。

喬索家族的眾多親戚經常成為照片的主角，例如從下往上拍攝大家長尚（Jean）的照片，完整捕捉了他腰桿挺直的威嚴儀態、穩如泰山的自信，還有在家族中的地位。薇薇安也拍攝不少年輕的牧羊人驕傲地炫耀自己的羊，這是香普梭的日常風景。其中一張照片是三隻小山羊親暱地靠在一起，另一張照片中的山羊耳朵正好與背後的地平線完美吻合。某天她遇見一個穿著斗篷的人，他看起來不像工人，反倒像個巫師。他整個人輪廓稜角分明，尖尖的兜帽與背後崎嶇陡峭的山頭有著異曲同工之妙。在薇薇安來到此地拍照之前，除了特殊場合外，沒有任何人為當地的工人階級民眾拍過照，她照片中的主角大都從未看過自己在日常生活中的照片。

從薇薇安早期的負片和照片可清楚看出她非常有自信，不論拍攝

工人階級群像，1950–1951 年（薇薇安·邁爾）

什麼風景或人像，都只拍攝一次，這種作風也成為她的註冊商標。她接下來會拍攝更多的照片，反映出中低階層人民的日常生活。她在山區拍攝的肖像照，流露出當地人對土地的驕傲、對勤奮工作的信仰，以及對純真的喜愛，這是世界各地所有的人都能理解的普世價值，因此她的攝影作品至今仍然讓人有所共鳴。

孩童

薇薇安展開這趟旅行之前，應該沒有太多照顧孩子的經驗，但從她的照片就看得出來，她能夠立刻與各種背景、各個年齡層的孩子建立深厚的感情。她很享受拍攝孩子最自然模樣的樂趣，在照片中完整保留他們的魅力和率真。其中一張十分迷人的照片是四個法國小孩，身上都穿著不成套的衣服、戴著迷你貝雷帽，而且完全把心情寫在臉上。薇薇安與當時大部分的攝影師截然不同，她會拍下孩子們生氣或啜泣的畫面，而不會叫他們擺出制式的微笑。

駐足法國期間，薇薇安已經注意到一些她日後會全心投入的拍攝主題。她很早就開始提倡性別、種族和階級平權，她拍攝了共產黨集會、窮苦貧民和多元種族家庭的照片，暗示了她未來對社會議題的投

香普梭的孩童，1950 年（薇薇安・邁爾）

薇薇安・邁爾，上阿爾卑斯地區，1950 年

入與鑽研。而她在尼斯（Nice）拍下的電影拍攝現場，則展現了她對電影、名人和狗仔式偷拍的熱中。

薇薇安對自拍像近乎癡迷的嗜好，是從聖博內開始的，她會將相機借給其他人，指導他們幫自己拍照。一個可愛、自信又沉著的女性，就此在其他人手中誕生。其中一張照片是在冷冰冰的沙灘上拍的，她擺出美人魚的姿勢，一頭長髮終於不再用髮夾和髮帶束起，展現了她的美麗與青春。她這種放鬆隨興的姿態，在接下來幾年間逐漸消失，轉變成她許多雇主口中那個「焦躁」或「古怪」的保母形象。1951年離開法國之前，她剪短頭髮、穿上訂製的套裝，下定決心將自己打造成一名嚴肅又獨立的女性。

朋友和家人

薇薇安在 1950 年 4 月抵達法國後不久便拍下第一張照片，並且做了筆記。照片主角是個身著白色圍裙的圓胖寡婦，背景是意外迎來四月暴風雪後一夜白頭的阿爾卑斯山脈。雖然這張照片有種快照的感覺，不過薇薇安接下來在法國的這一年間，會經常幫這名婦女拍正式的肖像照。這名婦女身為薇薇安第一個且最常出現的照片主角，按常

第一張照片，佩瑟德，1950 年 4 月（薇薇安·邁爾）

理應該是對她而言非常重要的人，這個推測是合理的，因為她正是佩瑟德，法蘭索瓦·朱格拉的遺孀。

　　我們無從得知薇薇安怎麼認識她，或者是她知不知道尤金妮和法蘭索瓦的秘密戀情。不管事實如何，都很難想像佩瑟德會成為薇薇安的第一個繆斯。佩瑟德經常與同樣是寡婦的姐妹瑪麗亞·帕斯卡（Maria Pascal）一起入鏡，這對打扮十分老派的姐妹總是從頭到腳一身黑，成為十分引人注目，甚至可說是充滿戲劇效果的主角。

　　在動人的農場風景襯托下，姐妹倆與工人在鏡頭前一字排開，凸顯出地勢的陡峭，以及他們在阿爾卑斯山中與世隔絕的孤寂感。佩瑟德有一張照片是在拉薩萊特－法拉沃（La Salette-Fallavaux）的聖壇拍攝的，據傳聖母瑪利亞曾經在此顯靈。矗立在佩瑟德身旁的那座雕像，直指山巔高聳入雲，讓站在畫面邊緣的佩瑟德黯然失色、渺小無比。儘管如此，一手撐著臀部、雙眼直勾勾盯著相機的佩瑟德，看起來還

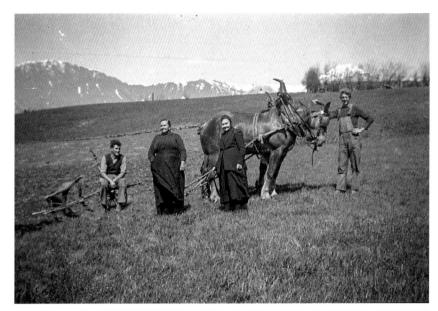

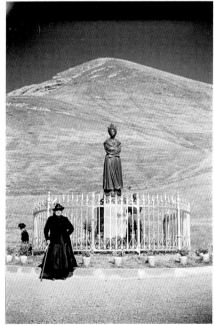

香普梭的寡婦，1950–1951 年（薇薇安・邁爾）

外祖父拜耶和薇薇安，勒西庫，1950 年

是令人望之生畏，完全不輸另一張薇薇安為她印成明信片的近攝肖像照。那張照片中的佩瑟德沉穩地拄著枴杖，手上的結婚戒指清晰可見，不論事實為何，她看起來都像是個憂傷的寡婦。離開法國前的那段時間，薇薇安一直與佩瑟德住在一起。

　　1950 年夏天，薇薇安前往勒西庫的郊區拜訪一位名叫奈莉（Nellie）的朋友，而住在奈莉家隔壁的正是薇薇安的外祖父尼可拉·拜耶，那個在 50 多年前拋棄她外祖母和母親的男人。她第一次見到外祖父是幼年住在山谷的時候，而她這次則是遠道而來拜訪外祖父。在一張失焦的照片裡，祖孫倆倚靠著柵欄，從兩人彆扭的姿勢和緊張的表情來看，他們相處起來一定很不自在。當時薇薇安還不滿 25 歲，但這是我們目前已知她與直系親屬的最後一張合照。

　　剛開始接觸攝影的薇薇安，經常與艾梅代·賽門在一起，賽門的照相館在他和子孫經營下屹立超過 70 年，薇薇安曾經幫他與他位於聖博內市中心的照相館合影。由於尚未熟稔暗房技巧，薇薇安非常仰賴師父為她沖印出質感良好的照片。薇薇安回紐約後，兩人曾經討論薇薇安印刷明信片的計畫，賽門還製作了一些樣品讓她帶回家。

　　看了她最早拍攝的幾千張照片，包括那些曝光不足的照片、模糊的沖印照片，還有為了實驗而反覆拍攝的系列照，可以了解薇薇安在

艾梅代‧賽門和他的照相館,聖博內,1951 年(薇薇安‧邁爾)

香普梭這段時間,為了精進基礎攝影技巧花了多大的工夫與努力。薇薇安此趟造訪香普梭所拍攝的照片數量十分驚人,彷彿她在這裡待了不只一年,而是十年。在她將攝影鏡頭轉向全世界之前,這幾座她十分熟悉的村莊,提供她不少練習拍攝的好機會。薇薇安從這裡開始培養冷靜客觀的攝影風格,以完全不帶批判的眼光,捕捉人生百態的真實面。

在離開她住了一陣子的家鄉之前,薇薇安成功解決了博赫加德複雜的買賣手續。她將 35 英畝(約 14 萬平方公尺)的土地,加上農舍和附屬建築物,分成 13 筆拍賣掉。她從外祖母和姨婆身上得到的遺產,換算成現在的幣值大約是七萬美元。雖然不夠讓她一輩子不愁吃穿,但至少絕對足夠她展開新生活。雖然拍賣圓滿結束,但承租博赫加德多年的艾斯卡列(Escallier)一家,卻宣稱租約還未到期,因此拒絕搬離讓新地主進駐。薇薇安離開法國前仍未解決這個問題,她離開後,艾斯卡列和新地主對簿公堂,新地主最終打贏官司。

薇薇安在 1951 年春天回到紐約,回程的路上又拍了不少照片。當時街拍攝影師薇薇安‧切利(Vivian Cherry)也在船上,可以想像兩個薇薇安一起在甲板上漫步,一起按下快門的畫面。薇薇安總是非常近距離拍攝同船的旅客,有時甚至會闖入他們的私人空間,就像是在

阿爾卑斯山拍攝自己的熟人一樣。那時的薇薇安，儼然成為積極強勢又無所畏懼的攝影師。

回到美國的薇薇安不僅身懷鉅款，還懷抱重新展開人生的自由。一直到那個時候，她都過著雙重人生：都會與鄉村、備受重視與微不足道、深受寵愛和無情拋棄。她身邊都是富人，自己卻是由窮人撫養長大。每個地方都是她的家，但又都不是家。而今，她完全獨立了。

歸途，1951 年（薇薇安・邁爾）

入流與不入流，紐約，1951–1952 年（薇薇安·邁爾）

人和窮人、光鮮亮麗的時髦人士和毫不起眼的社會邊緣人。薇薇安深受相異和多元的特質所吸引，她認為每一個人都很重要。她會用鏡頭捕捉頭戴高禮帽和費多拉紳士帽、踩著輕快步伐去赴約的高雅紳士，也會捕捉那些在路上與他們擦肩而過的底層人士。睡在公園長椅上和建築物門口的遊民總是蓬頭垢面、衣衫襤褸，又因為吸毒而精神恍惚，大部分的人根本絲毫不會察覺到薇薇安的窺視。她拍下這些處於如此脆弱狀態的人時一點也不遲疑，為了自己的藝術作品而不惜侵犯他們的隱私。薇薇安自己沖印了幾張強調階級對比的照片，但成果不算太理想，這反映出她還在摸索和學習。

　　她經常回到她青少女時期居住的上東區，在轉換工作的過渡時間，她就住在 64 街的公寓裡。艾米麗‧奧格瑪還住在那裡，雖然薇薇安初期為她留下幾張照片，但之後就再也沒看到她的身影。對薇薇安而言，這裡就是家，從上百張公寓建築物、庭院和居民的照片，都可看出她所懷抱的情感。她甚至拍了自己居住的那間套房，屋內屋外都拍了。

64 街的公寓，紐約，1950 年代初期（薇薇安‧邁爾）

　　現今的上東區社區依然住著各種收入和階級的居民，在 1950 年代，住戶之間的貧富差距更為極端。有錢人會在靠近中央公園的時髦大道上居住和購物，而在有錢人家工作的廚師、水電工、女僕和裁縫師，則是住在東邊的租賃公寓和公共住宅。薇薇安同時涉足兩個世界。她很注重品質和樣式，她寧可買一個做工精良的商品，也不願意買十幾個便宜貨。雇主經常派她到高檔的麥迪遜大道（Madison Avenue）精品店尋找打折商品，或者去盧金光學（Lugene Optical）沖洗底片。不過第一和第二大道上的自助洗衣店、水果攤和酒類專賣店，也經常成為她鏡頭下的主角。

薇薇安沖印出兩組照片，將其中一組送給蘭達佐一家人。雖然安娜只看過薇薇安在屋頂拍攝的照片，從未看過其他作品，但當她知道薇薇安在同一時間還拍了許多蓬頭垢面的遊民後，她一點也不覺得意外。打從一開始，她就明顯感受到這位友人非常大膽、無所畏懼。安娜的說法證實了薇薇安在開始攝影之後，個性和作風就已經很鮮明：她很注重隱私，可以巧妙地將別人的注意力從自己身上移開，而且毫不掩飾自己對肢體接觸的厭惡。此時她已經將自己武裝好，這一層保護殼將會終其一生跟著她。就我們目前所知，蘭達佐家的姐妹是薇薇安唯一長期來往的女性友人。即使如此，她在拜訪他們一家人大概 20 次之後，從某一天開始就再也沒出現過，這是她人生中第一段戛然而止的人際關係，類似的情況之後還會再發生。

1952 年，在學校學年結束之後，薇薇安結束每隔幾個月就換工作的日子，轉到曼哈頓的河濱大道（Riverside Drive）照顧個性沉穩的女孩瓊恩（Joan）。瓊恩是個愛冒險又男孩子氣的女孩，因此在薇薇安眼中是最理想的拍攝主角，而她也很樂意和親朋好友，以及保母拉來的各個陌生人一起拍照。雖然她的衣櫃裡塞滿漂亮的派對洋裝，但她顯然對這些漂亮的裙子不屑一顧，大部分的時間都打扮成上西區牛仔女孩的模樣。這個活潑好動的小女孩是薇薇安的新繆斯女神，她為瓊恩拍了好幾百張照片，實驗沖印和裁切的技巧。

紐約的繆斯，1952 年（薇薇安·邁爾）

　　那年夏季天氣變暖時，薇薇安的照片變成方形了：她買了一台最頂級的昂貴照相機。祿萊福萊（Rolleiflex）照相機獨特的功能，與薇薇安的抱負和才華相輔相成，從此改變了一切。

薇薇安‧邁爾，現代攝影學院照相機中心
(Camera Center at the School of Modern Photography)，紐約，1953 年

6

PROFESSIONAL AMBITIONS

第六章 職業攝影師的抱負

一名非常挑剔的攝影師。

—— 薇薇安描述自己

祿萊福萊相機

　　一開始公開薇薇安・邁爾的照片時，她在芝加哥大部分的朋友和雇主都表示，她並沒有打算成為職業攝影師，而且每次有人提出想看她拍的照片時，她幾乎都會拒絕。然而並非總是如此。從薇薇安在紐約的一言一行來看，她確實想過靠攝影維生，而且經常與人分享她的作品。她追求攝影事業的腳步，是從在法國構想明信片開始，而在紐約買下專業攝影師最愛的德國祿萊福萊 TLR 照相機之後，她的事業心可說是更上一層樓了。

　　她買的新工具不好駕馭，不過 26 歲的薇薇安很快就掌握相機複雜的構造，可游刃有餘地發揮照相機獨特的功能。照相機的設計可以讓人放在腰間拍攝，幫助攝影師在不引人注意的情況下拍照。少了擋在臉上的相機，薇薇安在必要時可直視拍攝主角的雙眼。因為這是正方形中片幅（square format）照相機，不需要從水平轉成垂直拍攝，再加上鏡頭位於腰部的高度，大部分照片的主角都是由下往上拍攝，加強了他們的英雄感。這些都是改變攝影生態的新功能，讓低調又耐用的祿萊福萊成為薇薇安最完美的選擇。她很快就背著相機開始拍自拍像，為自己營造出正經職業攝影師的形象。

　　雖然我們對於薇薇安是否上過攝影課或接受正規訓練不得而知，但她在紐約的這幾年，一直努力與攝影師社群保持聯絡。儘管沒有從她遺留的物品中找到有助於她自學的素材，但可以想見她主要是透過觀察其他攝影從業者，以及孜孜不倦的練習來學習攝影。有了令人稱羨的新工具後，薇薇安選擇了有抱負的攝影師通常會選擇的道路，也就是開拓各式各樣的攝影類型，而她持續不斷地在街上拍照，好讓自己的拍攝更加流暢，並精進各種新技巧。第二次世界大戰結束後，提供全天候暗房出租服務的照相機俱樂部和照相館，在紐約市如雨後春

卡蘿拉・席姆絲，紐約，1953 年（薇薇安・邁爾）

潔內娃・麥肯錫，紐約，1954 年（薇薇安・邁爾）

筍般出現。薇薇安住家附近的 59 街和第三大道舊高架鐵道車站，鄰近的街區就開了兩間出租暗房的照相館，而兩位經驗豐富的攝影師卡蘿拉‧席姆絲（Carola Hemes）和潔內娃‧麥肯錫（Geneva McKenzie）的工作室都在那裡。

席姆絲在此執業多年，專長是拍攝新娘和名人肖像，後來與薇薇安慢慢熟識起來。薇薇安幫年邁的席姆絲，在她的工作室和辦公室裡拍照，而她身邊滿是來自德國老家卡爾斯魯爾（Karlsruhe）的紀念品。

薇薇安也幫麥肯錫拍照，因為她就在旁邊的工作室工作，那是由知名攝影記者羅伯特‧考特羅（Robert Cottrol）經營，當時所有人都在賣力宣傳那裡是學習攝影的首選。照片中的麥肯錫正在檢視薇薇安幾個星期前拍攝的負片。後來考特羅的工作室捲入一椿醜聞，麥肯錫因此搬到名人和商業活動聚集的時代廣場附近。她座落於西 46 街的新工作室，可謂人才濟濟，例如作品登上《17》（Seventeen）雜誌封面的艾略特‧克拉克（Elliott Clarke）、著名攝影記者馬文‧寇納（Marvin Koner）、創造出野火預防廣告角色「煙燻小熊」（Smokey Bear）的艾伯特‧史泰爾（Albert Staehle），以及逐漸嶄露頭角的新銳攝影師羅尼‧拉莫斯（Ronnie Ramos）和約翰‧瑞恩（John Wrinn），不過瑞恩後來在工作室裡喝下沖洗照片用的化學藥劑自盡了。目前我們只知道薇薇安

專業攝影師們，紐約，1950 年代初期（薇薇安‧邁爾）

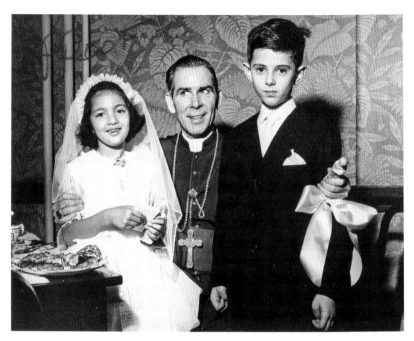

第一次聖餐禮，紐約，1953 年（薇薇安·邁爾）

得直挺挺的，雙眼毫不畏懼地直盯鏡頭，她的姐妹卡蘿（Carol）則是坐在她前方的椅子上，展現甜美的淑女氣質，一張照片就捕捉了兩人各自的脾氣和儀態。

　　有幾次薇薇安前去幫忙攝影的場合，其實通常都會聘請專業攝影師操刀，但他們還是決定請薇薇安幫忙。瓊恩家在紐約開了一間知名的牛排館，他們便委託薇薇安幫忙拍攝餐廳內部的照片，拍了整整兩捲底片。其中一張照片在家族成員中流傳了幾十年，作為餐廳最具代表性的紀念，但完全沒有人知道那其實是保母拍的。

　　1953 年 5 月，瓊恩的父母請薇薇安幫他們的女兒拍攝第一次聖餐禮的紀念照，在場的還有舉世聞名的富爾頓·施恩主教（Bishop Fulton Sheen）。施恩在前一年春天才登上《時代雜誌》的封面，還主持了一個廣受好評的電視節目。舉行儀式時，薇薇安遵循一般舉辦活動的標準流程拍了好幾捲底片，不過瓊恩和一個朋友特別獲准坐在德高望重的主教腿上拍照時，薇薇安只拍了一張照片，便記錄下這難能可貴的瞬間。許多人推測她是因為節儉才養成每次只拍一張照片的作風，雖然這個原因在其他人身上說得通，但她完全沒有預算的限制，

她只是很有自信而已。兩個孩子盯著鏡頭時，施恩的目光卻飄向其他地方，薇薇安應該很欣賞這樣的不完美。她製作好聖餐禮照片的毛片後，請照相館用 8 × 10 吋（約 25 × 25 公分）的高級相紙沖印，然後瓊恩的家人拿到兩組最終版照片。雖然不是聘請專業攝影師拍照，但所有人的重視程度都媲美專業。

照片明信片

有幾張練習拍攝的照片，暗示了薇薇安對時尚和廣告攝影的興趣，不過她最想認真發展的事業是推出明信片。她在法國時就曾與艾梅代·賽門討論這個想法，他用薇薇安的風景照製作的明信片樣本，可是用高質感紙張印刷的，背面還印上地址欄。她對拍攝風景照情有獨鍾，這證明了她一開始接觸攝影，至少有一部分是因為有商業化的機會。回到紐約後，她也拍了不少城市景觀的照片，並且想了一套商業計畫。不過她對沖印照片的人（很可能是潔內娃·麥肯錫）不太滿意，這正是她遇到最大的絆腳石。打算改變方向的薇薇安，草擬了一封信給住在聖博內的賽門，提出大量製作明信片的構想：

> 儘管我們相隔非常遙遠，但我還是會想我們是否能做生意。我一位朋友（女性）將我的底片沖洗得非常好，但測試效果非常不理想。坦白說，我希望看到足以與你相提並論的好作品，而且你絕對還記得我有多難搞。我在想，也許可以把照片寄給你沖印。我準備好了。他們說沒有義務支付……我用德國製祿萊福萊相機拍了成堆的好照片，可以用掛號寄給你，我也在努力用親愛的老箱型相機拍照，那台相機帶給我太多愉快的回憶了。

> ——節錄自薇薇安·邁爾寫給艾梅代·賽門的信

薇薇安堅稱整個紐約沒有任何適合的人選，所以有必要與大西洋另一頭的賽門合作，顯示她在追求商業攝影事業的過程中所遭遇的困難。她無法為了務實而壓抑自己對完美的追求，也為達成收支平衡而感到苦惱。儘管她對自己的才華真的很有信心，但目前沒有任何資料顯示她是否考慮過改走純藝術攝影。她在寫給賽門的信中開玩笑地寫

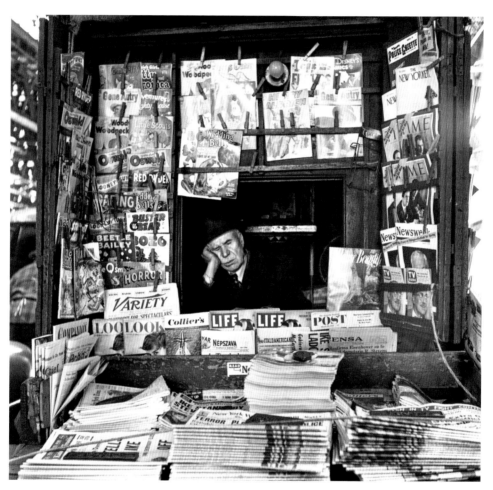

書報攤，紐約，1953 年（薇薇安·邁爾）

7
STREET PHOTOGRAPHY

第七章 街頭攝影

有人認為人生是一場悲劇。錯了，人生是喜劇，只要笑就好。

—— 薇薇安告訴一名雇主

　　薇薇安追求商業攝影事業這段期間，也對街頭攝影抱持同等的興趣。攝影大師喬・麥爾羅威茲（Joel Meyerowitz）曾說：「不論是女性或男性街頭攝影師，在某種程度上都可說是善於交際，因為他們會走上街頭，可以自在地與人相處，但他們也是獨來獨往的隱士，是一種有趣的綜合體。你會觀察、接納，然後參與其中，不過你會想保持距離，想要讓自己保持低調。這是與攝影相符的二元對立。」用這段話來形容薇薇安再適合不過了，她經常偷偷摸摸地跟著被拍攝的主角，只為了捕捉他們最自然的行為和反應。她會站在拱門、樹木和窗戶後面拍照，以隨處可見的元素來框架構圖。她帶著祿萊福萊相機和年幼的瓊恩在城市裡漫遊，持續探索當初在法國時就感興趣的主題。

　　薇薇安有種奇妙的能力，她總是能哄騙孩子配合她拍照。她的照片中出現各個年齡層、種族和背景的主角，彷彿背負著要拍下全世界所有年輕人的使命。透過眼神接觸和敏捷的反應速度，她能夠拍出純粹真實的照片。當時的兒童留下來的照片，通常都是乾淨整潔、盛裝打扮、笑容可掬的樣子，就像一件件包裝精緻的禮物。而薇薇安會拍下他們各式各樣的生活和感受，哭泣和耍賴都會出現在她的鏡頭下。她的主角會直直地盯著鏡頭，可能是因為太天真或太好奇而不會移開目光，薇薇安因此能拍下他們最純粹的情緒。

祿萊福萊相機，紐約，1953 年（薇薇安・邁爾）

　　她拍到一個小男孩把鼻子重重地壓在玻璃門上望著外面的世界，用水汪汪的大眼睛懇求攝影師開門讓他出去。在中央公園裡，一群穿著整潔衣裳的非裔小孩按照身高排成一列，與後方的西城高樓所形成的天際線相互輝映。一個臉頰圓嘟嘟、看起來一臉緊張的男孩，騎著自己的三輪腳踏車，臉頰上還掛著一道道淚痕。雖然眼淚看起來快要潰堤，但他還是勇敢地露出不認輸的眼神。

　　在紐約時，薇薇安經常拍攝嬰兒車裡的寶寶和洋娃娃，雖然小寶寶通常都不會配合她。她拍攝娃娃時，會和拍攝孩童一樣採用對比的手法。她偶爾會拍下彷彿剛剛才拆封的娃娃一開始最漂亮的模樣，但她最常拍攝的還是被丟棄或看起來年久失修的娃娃。娃娃的手腳可能裝反了或整隻不見，頭髮蓬亂、衣裳襤褸，不論是在哪裡發現的都一樣悽慘。在某些構圖中，玩具娃娃會和真正的孩子相似得詭異，逼真到讓人會不由自主地多看一眼。不過在芝加哥拍攝的照片中，卻幾乎

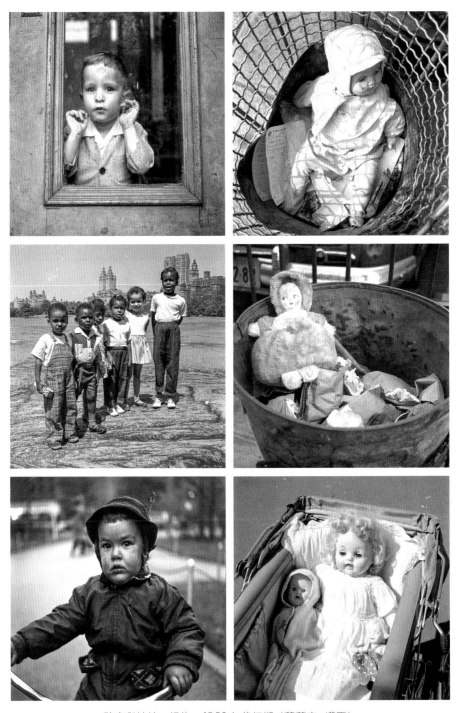

孩童與娃娃，紐約，1950 年代初期（薇薇安·邁爾）

看不到嬰兒與娃娃的照片了。

　　薇薇安在曼哈頓四處遊走時，拍攝城市裡各式各樣的女性。她會在中城拍到看起來一絲不苟的護理長，身上圍著長披肩、戴著帽子，還留著精心吹整的時髦髮型。喬・麥爾羅威茲這樣描述薇薇安如何拍攝富有的女性：「她給予她們尊嚴，還加了一點巧思，因此存在某種程度的彈性，如此一來照片就可以有不同的解讀方式，而這就是她的敏銳度發揮作用的地方。」其中一個例子是一位貴氣的老婦人，她深鎖的眉頭與身上那件奢華貂皮的皺褶，有著異曲同工之妙。另一個例子是一身黑的美麗女性，看起來像是露出神秘微笑的寡婦，薇薇安從後方拍她，她的帽子因此變成菱形，與面紗上的圖案相互映襯。她經

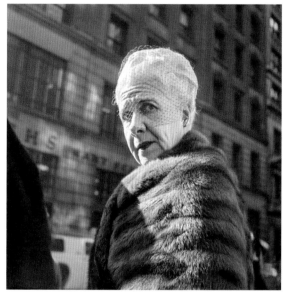

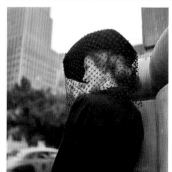

富貴與貧窮的女性，紐約，1950 年代初（薇薇安・邁爾）

常拍攝坐在凳子上、長椅上和渡輪上的工人階級女性，她們與攝影師對上眼時，總是流露出一絲不安。薇薇安也總是能在她們飽經風霜的臉上拍出美麗、深度與智慧。

薇薇安在法國居住時期就拍過種族多元的家庭，她的街頭攝影作品就經常拍攝不同種族的人每天生活在一起的樣貌。這些照片和其他的作品一樣，會捕捉到快樂和沮喪、和睦和疏離。其中一張照片拍攝黑人擦鞋童為白人男孩服務的畫面，兩人的角色十分符合當時的種族規範。薇薇安非常熱中提倡公民權，而在接下來動盪不安的幾十年間，她會拍下更多以種族為主題的照片，而且更加鞭辟入裡、深入人心。

儘管童年缺乏關愛讓薇薇安難以與其他人建立身體和情感上的連

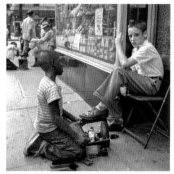

種族關係，紐約，1950 年代初期（薇薇安・邁爾）

結，但她的作品依然展出現她對人類情感的高度讚賞。她對情感的詮釋非常多元，不只拍攝熱戀的年輕情侶，也會拍攝孩童和朋友之間的親密感情，還有經常被人忽視的老年人。有時她會特別聚焦在小小的肢體動作上，展現出來的親暱程度甚至遠遠超過露骨的性暗示。身為一個在旁人口中舉止冷漠的女子，她似乎很欣賞在紐澤西熱氣蒸騰的人造海灘上緊緊交纏的情侶，無視周遭的喧嘩所散發的熱情。

　　欣賞薇薇安作品的人，常常提起她有個非常了不起的能力，那就

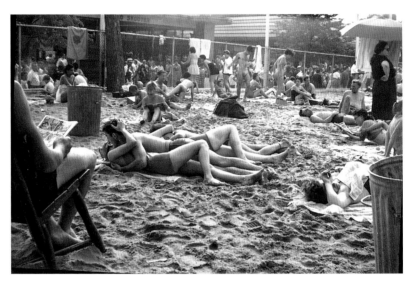

海灘上的愛侶，紐澤西，1953 年（薇薇安・邁爾）

是可以傳達人生百態的普遍性。不論她在哪裡拍照，都至少有一部分的照片能展現出超越地域的普遍性，例如工人階級。薇薇安在香普梭時雖仍是攝影新手，但從她拍攝的工人照片就可看出，她已經非常了解攝影的核心原則。其中幾張照片是一群工人聚在一起察看一個金屬環，照片具備幾何、對稱和友情的美感。道路形成長長的引導線，讓目光焦點從照片主角延伸到遠方的阿爾卑斯山脈。在紐約時，她也出於本能地在都市中找到相似的場景，近距離拍下兩個男人觀察盤起來的水管。照片中的第五大道也產生類似的效果，將視線從兩個男人延伸到遠方市中心的建築物。

　　正如同在法國時期，薇薇安也會四處尋找不尋常的人物和迷人的反差對比作為拍攝主題。前幾頁出現的書報攤小販（見第106頁），身邊展示的盡是當天最勁爆的新聞，他卻還是無聊到想打瞌睡。在諸如

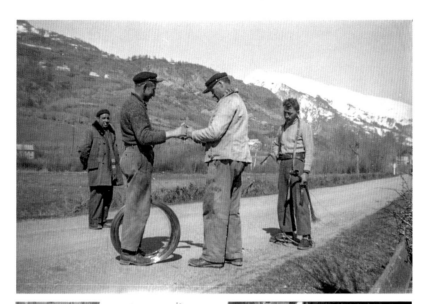

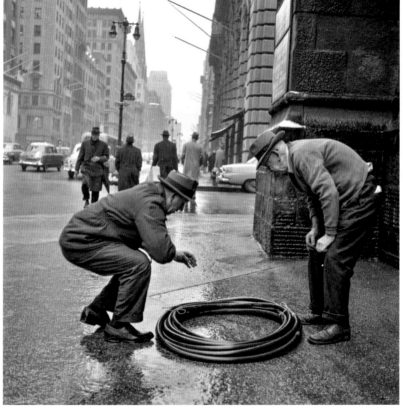

路上的討論，1951 年的法國和 1954 年的紐約（薇薇安・邁爾）

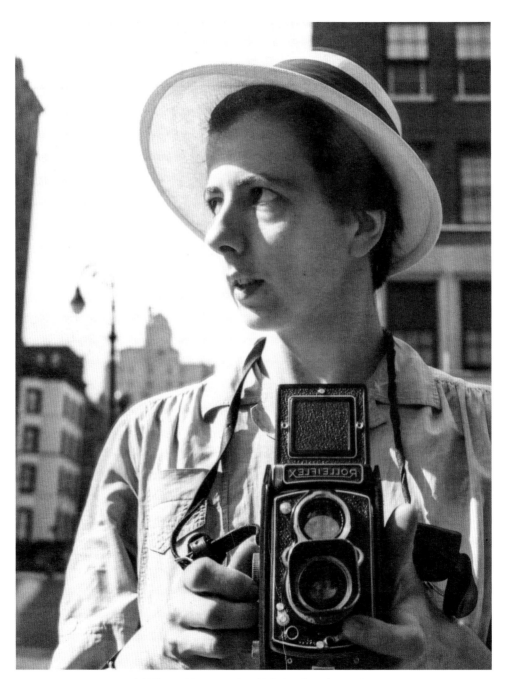

自拍像，紐約，1954 年（薇薇安·邁爾沖印照片）

8
THE
BEST YEAR

第八章 *最棒的一年*

28 歲是一生中最棒的年紀。
—— **薇薇安告訴一名雇主**

　　從薇薇安的印樣可以看出，她在 1953 年 8 月匆匆趕回紐約最主要的原因，就是急著增進自己的攝影技巧，以及發展成為專業攝影師的雄心壯志。她在前一年夏天買下祿萊福萊相機作為追求事業的開端，現在她更投入加倍的努力。從翌年開始，攝影將成為她人生的重心，即使她的攝影生涯才剛剛起步，卻已經拍出許多備受推崇的作品。事實上，在霍華德・格林堡藝廊（Howard Greenberg Gallery）的展覽中，展出數量最多的就是 1954 年的沖印照片。薇薇安回想起這段時光曾說過：「28 歲是一生中最棒的年紀，你已經成熟到懂得做人處事之道，懂得遠離麻煩，又保有年輕的活力，而且無拘無束，能夠自由探索人生。」幾個月後，她即將滿 28 歲。

　　回去工作之前，薇薇安大概花了一個月的時間四處拍照，充滿熱忱地一再走訪她最喜愛的拍照地點。每一個出門拍攝的日子，她都會盡可能跑得愈遠愈好，她對攝影的投入可見一斑。她攝影時展現出的活力與好奇心也是無與倫比，而且延續了一輩子，一直到老年都保持著這股活力與好奇心。從加州回到紐約後，她最先拍攝的是城市的風景，同一捲底片中還有她搭飛機回家途中所拍攝的機翼照片。那幾張

1954 年 2 月的印樣（薇薇安‧邁爾）

的排隊人潮，很快就擠進了阿斯特劇院（Astor Theatre）——她經常這樣成功地擠進想去的地方。同一天晚上，維吉拍下那張知名的阿斯特劇院霓虹燈招牌的照片。薇薇安接著前往巴羅奈特劇院（Baronet Theatre），拍下瑞典女星愛西‧艾比安（Elsie Albiin）為電影《親密關係》（*Intimate Relations*）劇照簽名的畫面。之後她往南走了一個街區，到工作室為潔內娃‧麥肯錫拍照，她正在檢視薇薇安前兩週拍攝的那幾位老太太的負片。

六週的時間內，薇薇安用兩台照相機、三種底片拍了許多照片，有的在白天、有的在晚上，有室內、有室外，有下雪天、下雨天和大晴天。她走遍上東區和上西區、中央公園、14 街和格林威治村。有些日子沒有拍照，有幾天只拍了一張，週末則往往會拍光好幾捲底片，底片的使用量經過精準的計算。她拍攝的主題廣泛，包括市景、建築物、人物肖像、名人、靜物照、自拍像和街頭攝影。她在這段時間內拍攝的照片都沒有沖印出來，由此可見她親自沖印的照片在她所有的拍攝作品中，其實只佔了一小部分。

1954 年春天，薇薇安在中央公園西區的工作結束了，在尋找下一份工作之前，她向艾梅代‧賽門提出發行明信片的構想。事實上，她在一月時拍的其中一組彩色照片就是明信片的範本，她還把那些照片放在上阿爾卑斯地區的地圖旁邊。但從此之後，她的紀錄和攝影作品中就再也沒出現過明信片了。

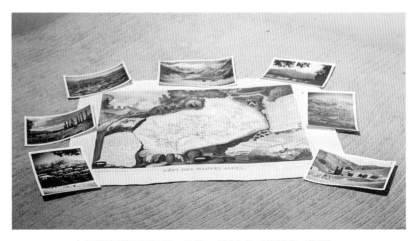

上阿爾卑斯地區風景，紐約，1954 年（薇薇安‧邁爾）

最佳照片

　　薇薇安在入夏之後休假，練習她新學會的拍攝技巧。她在紐約公共圖書館前拍了一張層次豐富的照片，展現她日益精進的技巧和與生俱來的好眼光。那張抓拍的照片，捕捉到一名脖頸修長的美麗女子在人群中脫穎而出，宛如現代維納斯女神。失焦的前景增添了一絲虛無縹緲的感覺，強烈的水平和垂直線條將焦點拉到主角身上，讓觀者目不轉睛地追隨她木然的目光。這張照片最引人入勝的地方，就是從照片主角的視線高度和前景邊緣判斷，薇薇安可能是從行經的公車車窗內瞬間拍下照片。很多人都讚嘆她高得嚇人的「辨識命中率」（hit rate），以及一捲底片中所能拍到具有保存價值的照片張數。她在

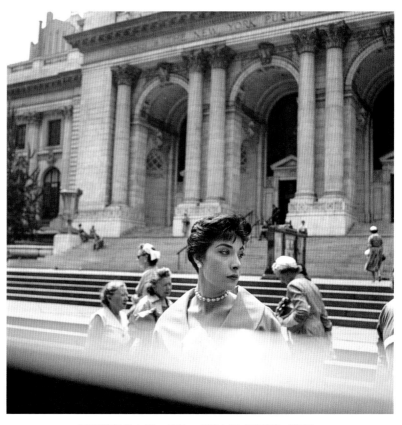

圖書館前的小姐，紐約，1954 年（薇薇安·邁爾）

1954年製作了一張有12張照片的印樣,其中三張照片都很有展覽價值,包括在圖書館前拍攝的照片和本書的封面照片。

　　薇薇安買了祿萊福萊沒多久就開始從背後拍攝路人,使用新相機六個月後,她拍下一張令人嘆為觀止的照片。一名父親帶著兒子和女兒走在雨後濕漉的河濱大道上,往家的方向走去,薇薇安正好在小女孩回頭時按下快門。這張照片的構圖平衡得巧妙,在倒影、陰影和紋理的堆疊下富含層次,而且訴說的故事和情感,一點都不遜於從正面拍攝的照片。1954年間,薇薇安拍攝了許多背影的照片,這些都成為她的招牌特色。她的另一個特色是秉持「少即是多」的極簡原則,只拍下別人的肢體、軀幹或隨身攜帶的物品。有時她只會用緊握的手、沒穿鞋子的腳或簡單的手勢來訴說故事。

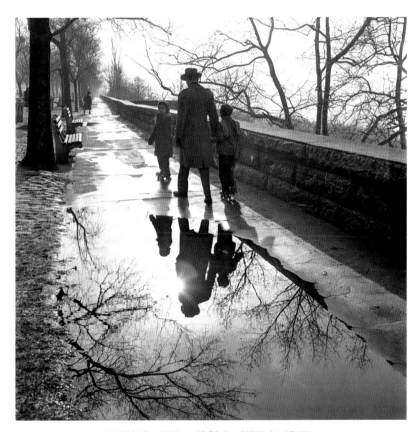

河濱大道,紐約,1953年 (薇薇安‧邁爾)

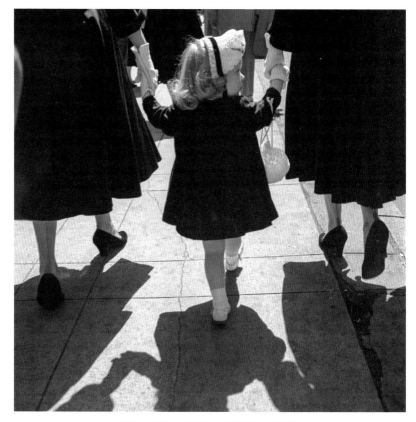

背影，紐約，1953 年（薇薇安・邁爾）

　　薇薇安在中城時，尾隨三名戴著白色手套的女子，她們步調一致地往前走，身後拖著影子。兩側彷彿鏡像的女子，完美框住她們牽著的小女孩，讓「逾矩」四處張望的可愛女孩成為目光焦點。令人意想不到的是，在薇薇安的鏡頭下，甚至連髮型都能勾起情緒。一名女子頂著一頭精心打理過的迷人鬈髮，圓滑又立體的鬈髮，彷彿下一秒就要掙脫髮網的束縛彈出來似的。女子佩戴的垂墜耳環和珍珠頸鍊，讓整個造型更加完美。一對愛侶修長的身體相互映襯，腰帶將我們的目光帶到這張照片的重點，也就是兩人交疊的手臂和握在一起的手指。布滿皺褶的長褲、手臂上浮出的青筋、骯髒的指甲和龜裂的雙手，都加強了照片的真實性。

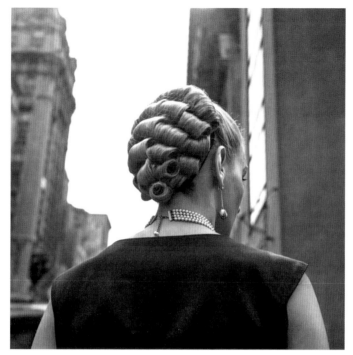

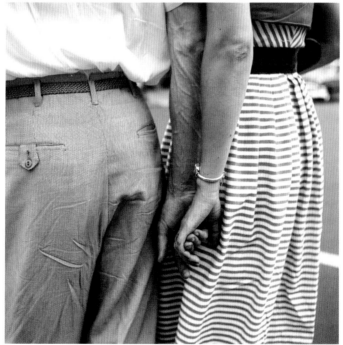

同樣是背影，紐約，1953 年（薇薇安·邁爾）

都會烏托邦

　　1954年夏去秋來之際，薇薇安搬進史戴文森鎮（Stuyvesant Town）
彼得庫柏村（Peter Cooper Village），那裡號稱是全新的「都市內郊區」。
彼得庫柏村座落於曼哈頓東區，橫向從第一大道橫跨至 C 大道、縱向
從第 14 街延伸到第 23 街，如出一轍的公寓大樓價格實惠，是專為需
要照顧小孩的二戰退伍軍人而設計興建的。薇薇安一心想記錄周遭中
產階級人士的生活，因此很反常地忽視了鄰近格林威治村逐漸崛起的
反文化運動浪潮。她在一張張生動鮮活的照片中，記錄了沾滿生日蛋
糕糖霜的下巴、搖搖晃晃前進的三輪車，還有滿是擦傷的膝蓋。她拍
下形形色色的母親，其中幾名母親穿著幾乎相同的大衣、留著幾乎相
同的髮型，而且同樣帶著淚流滿面的孩子，簡直像是從一個模子刻印
出來的。

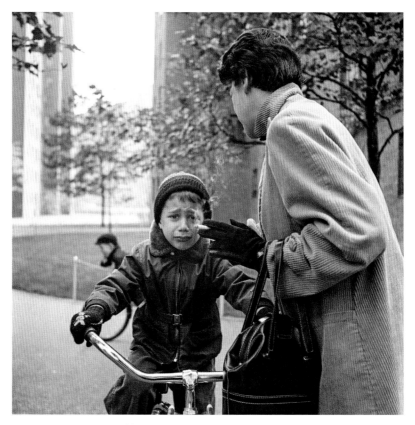

史戴文森鎮，1954 年（薇薇安‧邁爾）

　　薇薇安在這個社區的第一份工作是在哈迪（Hardy）家當保母，離婚的哈迪先生擁有梅芮迪絲（Meredith）和湯姆（Tom）兩個孩子的監護權。姐弟倆對保母的印象非常深刻，因為她的行為舉止很不尋常，而且總是隨身攜帶照相機。他們住在一起的那段時間，兩個非常渴望母愛溫暖的孩子，並沒有得到保母太多的關愛。他們記得自己與保母沒什麼情感連結，她就是個「冷冰冰、難以親近，對任何事都漠不關心」的人。不過她還是經常幫兩個孩子拍照，也送給他們沖印照片，姐弟倆到現在都還保存著。

　　某一天放學回家時，梅芮迪絲看見弟弟正在哭泣，因為他拒絕脫掉衣服去洗澡，而被保母薇薇安嚴厲訓斥了一頓。眼見薇薇安一巴掌往湯姆的臉上甩去，梅芮迪絲嚇壞了，立刻將這件事報告給父親，薇薇安因此丟了飯碗。不過她接下來還是會對大部分照顧的孩子實施體

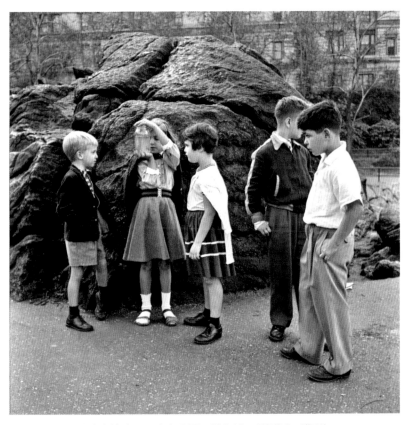

哈迪家的孩子，中央公園，1954 年（薇薇安·邁爾）

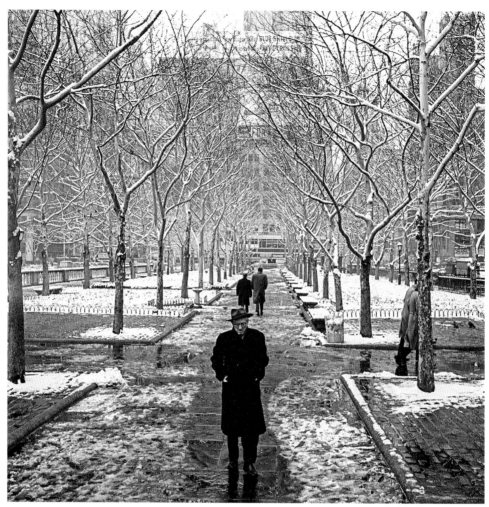

城市集錦,冬天和春天,1955 年(薇薇安‧邁爾)

　　拍沙龍照時，薇薇安就比較少拍其他類型的照片，但只要一有空，她還是會上街蹓躂。那年冬天，她拍下城市覆蓋一層白雪的模樣，整座城市流露出一股不同以往的脆弱與寧靜，或許稱得上是最美的模樣。復活節遊行隨著春天的腳步到來，薇薇安拍下一對戴著花邊綁帶帽，相似得略顯詭異的雙胞胎，彷彿為黛安・阿勃絲（Diane Arbus）十年後拍下著名的女雙胞胎照片埋下伏筆。就在那一年，紐約市為了整頓交通，開始拆除高架鐵道。長年來高架列車載著薇薇安四處探索和揮灑創意，她曾拍下一個拿著酒的典型紐約人，彷彿是為高架鐵道敬最後一杯酒。五月，她成功拍到最難以捉摸的大明星葛麗泰・嘉寶（Greta Garbo）獨自走在公園大道上的身影。

　　29歲的薇薇安一直不斷尋找新的挑戰和冒險，因此將注意力轉向自己的未來。她的保母工作任期變得愈來愈短暫，與人相處也更緊繃，好幾次與雇主不歡而散。她的攝影師生涯進展十分緩慢，現在回顧起來，可以明顯看出她的步調其實起伏不定又毫無章法，即使她擁有不屈不撓的精神，但一個未受過正規訓練、沒有證書和人脈的攝影師，還是會面臨一番苦戰，不論她到底多有才華。而且薇薇安每次看起來稍有進展時，卻都因為她冷淡的舉止或不願妥協的個性，將大好機會斷送在自己手裡。

　　結束麥克米蘭家的工作後，薇薇安決定到別的地方碰碰運氣。在香普梭，幾乎每一個人骨子裡都深深烙印著對加州的憧憬，薇薇安也不例外。多年以前展開的大規模移民潮，可說是香普梭地區的歷史分水嶺，其意義不同凡響，因此至今他們一直流傳著拿美、法文化差異開玩笑的戲劇、詩句和歌曲。1955年夏天，少了個人與職業義務包袱的薇薇安，決定到充滿遐想的加州一探究竟，好萊塢的光明前景也不斷向她招手。

加拿大的天主教風景，魁北克，1955 年（薇薇安·邁爾）

修女，1950 年代（薇薇安·邁爾）

她為修女拍的照片刻意避開任何與宗教有關的活動，都是拍些購物、散步、曬太陽、看電影和嬉笑這類日常的生活行為。群聚在一起的修女，個個戴著高高立起的修女帽（cornette），看起來彷彿是一群準備展翅高飛的大雁。不過，接下來幾年薇薇安將會捨棄宗教，尤其是她所虔誠信奉的天主教，為的是支持節育和墮胎普及化。

在加拿大旅行期間，薇薇安拍下親密關係的另一種面貌。兩個小女孩站得十分靠近，肚子、額頭、眼睛和鼻子幾乎要貼在一起，兩人的頭還正好形成一個愛心，這張情感濃烈的照片，反映出小女孩之間獨有的親暱，整張照片非常可愛又令人動容。還有一張帶有抽象風格的照片，兩棵松樹將海面上的落日框在照片中央，場景實在是太浪漫了，令觀者忍不住好奇，畫面下方那輛歪斜停放的福斯金龜車是不是有什麼故事。很多例子都在在顯示，雖然薇薇安自己受不了肢體接觸，

金光閃閃的女孩們，加州，1955 年（薇薇安・邁爾）

求，讓夏綠蒂承受極大的壓力，因此染上許多不良嗜好，摧毀了家庭的和諧。故事出人意料的結尾提醒著我們，照片只是時代中的吉光片羽。蘇珊・桑塔格這段文字或許是最好的詮釋：「拍攝照片就是參與了其他人的死亡、脆弱和變化。所有的照片都是將時光切片、凍結的瞬間，正好證明了時間會無情地融化一切。」

　　休假時，薇薇安在有限的時間內安排了好萊塢觀光之旅、一日遊和個人的拍照行程。她對電影和名人十分熱中，因此在洛杉磯尋找拍照機會是合情合理的，尤其是她之前在史戴文森鎮進行了大量的肖像拍攝練習，那時她所拍攝的照片，每一張都彷彿是為嶄露頭角的小明星拍攝宣傳照。她投入各種類型的攝影，並且在加州買了第二台祿萊福萊相機，那是一款全新的自動計片照相機，可以同時鎖定快門速度和光圈，非常方便。八月，她在馬丁家的保母工作結束時，她還未建

立起預期中的事業和人脈。後來她告訴一位鄰居，電影產業實在太封閉了：「不是圈內人就等著被淘汰吧。」

接下來一個月，她到南加州旅行，與 1953 年拜訪過的香普梭老友碰面。龐大的埃羅（Eyraud）家族溫暖地歡迎薇薇安，與她分享相簿、帶她到家族墓園，讓她享受著法國鄉親的陪伴。她還去拜訪另一個朋友，匈牙利護士瑪格麗特・海賈斯（Margarite Heijjas），她們原本是在中央公園認識，後來瑪格麗特便搬家到巴沙迪納（Pasadena）。兩人碰面時，薇薇安總是會為這位好友拍照，皮膚原本就蒼白得驚人的瑪格麗特，隨著年齡增長變得愈來愈像幽靈。薇薇安的忠實好友瑪格麗特把錢「借」給她好幾次，雖然薇薇安承諾會還錢，卻沒有證據顯示她還過錢。

瑪格麗特・海賈斯，紐約，1952 年；巴沙迪納，1955 年和 1959 年
（薇薇安・邁爾）

巡演

1955 年 10 月，知名樂團瑪麗・凱伊三人組（Mary Kaye Trio）的成員竟出現在薇薇安的鏡頭下。這個爵士樂團的成員包括法蘭克・羅斯（Frank Ross）、諾曼・凱伊（Norman Kaye）和瑪麗・凱伊。瑪麗是舉世聞名的吉他演奏家，知名吉他品牌 Fender 所推出的一款訂製 Stratocaster 電吉他就是以她為名。樂團在拉斯維加斯的第一場演出結束後聲名大噪，人氣扶搖直上，成為那個年代收入最高的藝人。一年中有六個月的時間，三人組的廣告都高掛在大馬路旁的看板上。他們在那段期間發行了多張暢銷專輯，三人各自結婚後也生了很多孩子。因此他們接下來的巡演期間，需要雇用保母照顧小孩，而薇薇安就是他們要找的人。薇薇安的吉他手哥哥若知道這件事，想必會嫉妒不已。

薇薇安在舊金山照顧這些孩子，在他們家的小屋度過感恩節，並

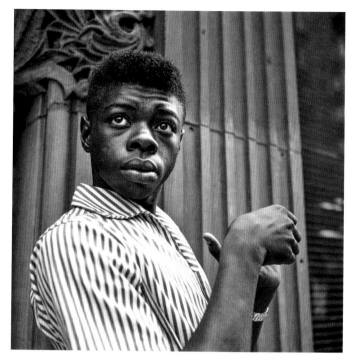

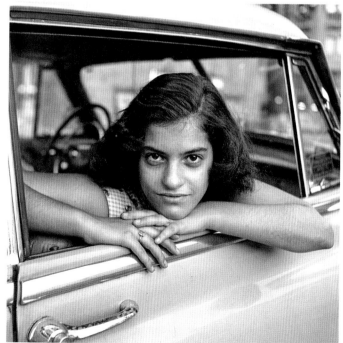

大眼青少年，芝加哥，1950 年代末（薇薇安・邁爾）

照片，畫面剪裁得很近，呈現出雙方對峙的樣子。薇薇安返回中西部之前還去了天堂之門公墓，最後一次與尤金妮告別，就此更加緊閉自己在紐約生活的大門。

落腳郊區

薇薇安回到芝加哥後，光是拍攝金斯堡一家和他們的朋友就讓她很滿足了。她有數千張底片都是用來拍攝他們在郊區的住家和附近社區。她漫遊於芝加哥北岸（North Shore），也會奮進市中心，就這樣繼續她的街頭攝影。一次又一次，她帶著充滿生命和真實的影像歸來，記錄那些往往受到忽視的時刻。她能夠抓住青少年無畏的目光，在他們眨眼之前就按下快門，因此得以巧妙反映出這個年齡層特有的表裡如一態度。

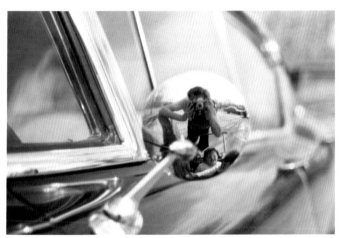

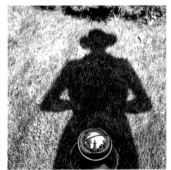

自拍像 2.0，芝加哥，1956–1957 年（薇薇安·邁爾）

　　蓓爾特離世後，薇薇安便無需迫切返回紐約，可以趁著休假四處旅行。到 1958 年，她已去過加拿大兩趟取得豐厚的攝影成果。這一年她再次踏上嶄新的冒險之途，來到這個國度的遙遠北方。邱吉爾鎮（Churchill）和克蘭貝里波提吉（Cranberry Portage）除了歷史底蘊豐厚

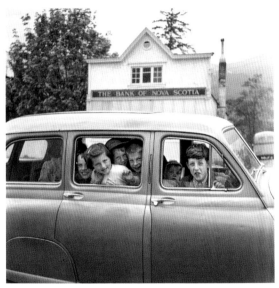

整潔體面的加拿大，1958 年（薇薇安‧邁爾）

之外，還能尋訪北極熊、探秘因紐特部落和毛皮貿易路線。她這趟加拿大之行的照片同樣精彩，畫面描繪的原始景象看起來就像刻意布置的電影場景，反映出 1950 年代常見的鮮明樂觀態度和天馬行空。

　　薇薇安曾經陪同金斯堡一家到佛羅里達拜訪親戚。1957 年在邁阿密的一個夜晚，一整天下來都在拍攝家人與棕櫚樹的薇薇安自行出門。在那個怡人的夜晚，薇薇安只拍了一張照片，她在許多其他場合也會只拍一張照片。後來許多人都認為這張照片是薇薇安最好的作品之一。她獨到的眼光在完美的畫面中展露無遺。一個如精靈般的白衣女子不知從何而來，正輕飄飄地走向路邊。柔和的聚光燈正好將這位幽靈置於中央，彷彿她的體內正發著光。遠處的路燈宛如星光閃爍，接著隱沒在黑暗中。薇薇安就按了這一下快門，結束了那個夜晚。

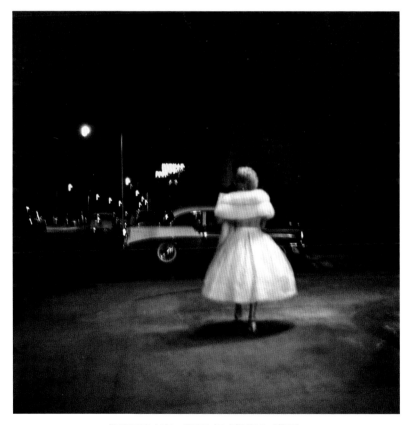

佛羅里達之夜，1957 年（薇薇安・邁爾）

曼谷大皇宮 (Grand Palace)，泰國，1959 年 (薇薇安・邁爾)

11

AROUND
THE WORLD

第十一章 環遊世界

有人為了工作而活，我是為了好好生活而工作。

—— 薇薇安，致某位雇主

　　1959 年，薇薇安向金斯堡家請了六個月的假，想完成自己環遊世界的夢想。薇薇安展現出好奇心、勇氣與獨立的性格，她到洛杉磯登上貨船歡樂谷號（Pleasantville），準備探索亞、非及歐洲大陸。停靠的港口有菲律賓、香港、泰國、馬來西亞、新加坡、印度、葉門、埃及和義大利。薇薇安在旅行前後都曾與親朋好友碰面；啟程前她到南加州造訪熟人，周遊列國後也來到家鄉聖博內和紐約。薇薇安就像糖果店裡被弄得眼花撩亂的孩子，在旅途中拍攝五千多張照片，中國的每個嬰兒和羅浮宮的每幅畫彷彿都無一遺漏。她從地球上各個遙遠的角落帶回自己捕捉到的現實、對稱和美。薇薇安餘生都會自豪地表示自己曾經環遊世界，證明這個成就是她身分認同至關重要的一環。

　　那年四月，薇薇安坐火車向西行，由此展開這場冒險之旅。就如當時所有「文明」的美國人一樣，她身穿粗花呢西裝，盛裝打扮踏上

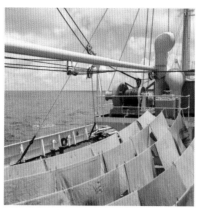

船上曬衣，1959 年（薇薇安·邁爾）

晾衣繩，香港，1959 年（薇薇安·邁爾）

人家的標準配備，這讓薇薇安非常困擾。南希·金斯堡在接受《芝加哥雜誌》（*Chicago Magazine*）的採訪時提到，有次兒子在火車上發現了晾衣繩，還要薇薇安快看，因為「衣櫥都掛在外面」。而現在薇薇安則以黑白和彩色底片記錄了世界上的洗衣活動。沒有什麼比船上的線條更賞心悅目了，平展的床單在風中飄動，水手的褲子排列著橫掛在甲板上，像極了紙娃娃。

　　不尋常的是，旅途中薇薇安在部分底片玻璃紙套上記下拍攝時的設定，有時可見到感光度，有時可見到光圈大小。她嘗試各種底片和

減光濾鏡，大都使用兩台不同的
祿萊相機以黑白拍攝，她也會搭
配 35mm 彩色膠片為作品增色，
捕捉自己所發掘的異國風情。前
一年薇薇安才買下一台羅伯特
（Robot Star）相機，她注意到相機
的景深很漂亮，也帶著它一起旅
行。有趣的是，薇薇安在旅途中
只為自己拍了幾張照片，雖然她
偶爾會把相機交給別人，以至於
成像模糊不清，不過畫面中仍可
見到輕鬆且面帶微笑的薇薇安。
旅途中的照片證明她曾結識其他
旅伴並一起遊歷，完全看不出她
就是高地公園中那個格格不入的
古怪女人。薇薇安似乎只是在呈
現真實的自己；輕鬆自在的她，
可能感覺自己找到了歸屬。

靠港，埃及與義大利，1959 年

　　在義大利結束海上航行後，
薇薇安動身前往聖博內，渴望著
返回家鄉。她很快就重新拍攝之前拍過的每座山、每條小溪和每棵樹。
村民對薇薇安先前的造訪仍記憶猶新，他們對她的觀察與紐約、芝加
哥認識她的人雷同。薇薇安的表親奧古斯特・布朗夏爾對她的描述如
下：「她不太親切，安靜又冷冰冰的，但大家就是會接納她。」根據
學者保羅・瓦謝爾（Paul Vacher）的說法，薇薇安總是給人一種很忙碌
的印象，她脖子上掛著好幾台相機，四處穿梭、一心一意追求目標，
態度毫不馬虎。她會拍攝任何自己覺得有趣的人物，如果遭到拒絕，
她也只會聳聳肩繼續前進。就像在美國一樣，她來無影去無蹤，沒有
人知道她在哪裡吃飯或過夜。

　　就在幾個月前，佩瑟德・朱格拉在聖博內去世，留下一批舊照片
和遺物。薇薇安抵達後，便立刻拿到這些素材，排好了十幾個小東西
準備拍攝。有些影像是佩瑟德住在美國的手足，他們的住屋經確認是
位於紐約州的城鎮索葛提斯（Saugerties）。有些照片肯定是法蘭索瓦
和佩瑟德的肖像，但現在已沒有任何在世的人能夠確認他們的身分。

朱格拉一家的生活，聖博內，1959 年（薇薇安·邁爾）

　　雖然薇薇安也許不曉得其中的意義，但在她拍攝的紀念物中，有一張法蘭索瓦寄給佩瑟德的明信片，當時他正與尤金妮在紐約生活。

　　這時，除了外祖父拜耶之外，薇薇安與所有至親都疏遠了。這位老人在他偏遠的農場度過餘生，沒有結婚，也與其他親戚不相往來。比拜耶年輕 40 歲的路西安·于格（Lucien Hugues）就住在隔壁，他和這位古怪的老鄰居交上朋友，于格覺得拜耶只有一個平底鍋很好笑：早上用來煮咖啡，下午煎炒午餐，晚上再拿來煮湯。拜耶是山谷中獨特的常駐角色，為人無害，個性卻是出了名的古怪。他就像是法國版的布·雷德利〔Boo Radley，譯按：《梅岡城故事》（To Kill a Mockingbird）中的角色。孩子們覺得他很嚇人，但他經常為孩子們留下小禮物，並在孩子們有難時拯救他們〕，孩子們害怕他，卻又愛挑釁他。拜耶生性極為多疑，他在土地上四處挖洞，有誰想闖入就會跌進坑裡。如果這個方法沒用，

闖進來的人也會在入口處遇上一道暗門，隱蔽到連他自己的妹妹都曾掉進去。拜耶在廚房的牆上挖了一個窺視孔，用來監看有誰闖入，並用步槍射擊嚇退他們。

有一次，于格在屋裡隨意翻找，他在窗簾後發現了一套手工製作的橡木家具。拜耶透露這是留給女兒的，等她回到阿爾卑斯山就能交給她。經過長久以來的焦慮和拖延，他終於準備好接納瑪莉了，但由於因果報應，現在她卻是那個沒能出現的人。薇薇安來到拜耶居住的蓋普醫院（Gap Hospital）探望外祖父，發現他病得很重，據說還患有失智。她用幾捲底片為病房裡每位病人拍了照，再為外祖父拍下了最後幾張照片，兩年後拜耶去世，享壽 83 歲。

經過數月的旅行，加上購買不計其數的底片，薇薇安幾乎快沒錢了。她寫信給耳根子軟的瑪格麗特‧海賈斯，請她再寄些錢過來。她

蓋普醫院與拜耶外祖父，法國，1959 年
（薇薇安‧邁爾）

也寫信給南希‧金斯堡，整趟旅途中兩人都保持通信，薇薇安在信中提到自己手頭愈來愈緊，並打算返回芝加哥。薇薇安造訪喬索一家之後財務變得益加困難，這家人要她償還 1938 年他們借給薇薇安和母親用來返回美國的車錢。薇薇安被這個要求嚇了一跳，打算用祿萊福萊相機來還債，但她的親戚覺得相機沒有價值，而回絕了這個提議。雙方分開前，薇薇安已交出剩餘的現金來償還原本的車錢，但沒有錢

城市人行道・紐約，1959 年（薇薇安・邁爾）

只見他雙眼分別朝不同的方向，一隻眼抬起看著攝影師，另一隻眼則看不到任何地方。這張照片特別令人心酸，因為畫面中的人物與薇薇安的哥哥卡爾神似，不知是有意還是無意。

　　薇薇安特別善於尋找機會，因此她可以在無可挑剔的時機拍下照片。在中央公園，她趁著往上飄的氣球遮住一位父親的臉龐時，凍結了那個瞬間，將所有的注意力轉移到正專注於氣球的孩子身上。薇薇安也在上城的人行道上守株待兔，在男孩滾動輪胎時按下快門，讓他的玩伴神奇地成了輪胎裡的乘客。她帶著這些從紐約拍到的照片，結束航程返回芝加哥，現在那裡已經成為她的家。

城市人行道・紐約，1959 年（薇薇安・邁爾）

美好生活，芝加哥，1960 年代（薇薇安·邁爾）

　　玻璃紙信封袋又裝滿了男孩們日常活動的照片，不時點綴著幽默的俏皮註解：他們的勞作照片上寫著「畢卡索的畫作」（Pictures à la Picasso），有個扮貓的遊戲則被歸類為「與兩隻貓的戀愛」（Love affair with 2 cats），泡澡時間則只寫著「裸照」（Nudes）。

快樂時光

　　從表面上看來，薇薇安和這家人一起度過的時光，是她一生中最快樂的時期。她第一次能夠擁有「長期」的舒適、安全、目標感，還

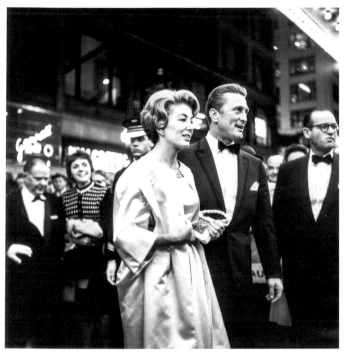

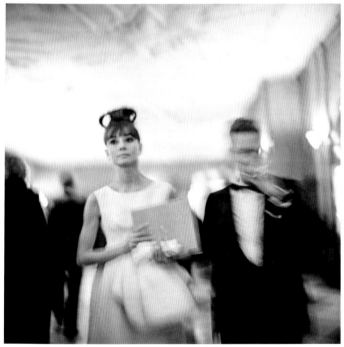

寇克‧道格拉斯（上）與奧黛麗‧赫本，1960 年代（薇薇安‧邁爾）

爾也會拍攝同個畫面兩次，
好修正第一張的效果。她先
是隔著一段距離拍攝詹森的
競選車輛，但畫面缺少重點，
於是她靠近一些再拍了一
張，這次構圖則明顯有所改
進。選民伸出的手臂指向作
為畫面主角的政治人物，而
他嬌小的妻子則在身後整裝
起身。這裡的拍攝主體完美
對應，準確描繪出他們的實
際方位。

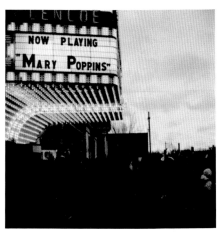

保母評保母，芝加哥，1965 年
（薇薇安‧邁爾）

為了讓拍攝更為方便靈
活，薇薇安也開始使用高品
質的徠卡（Leica）相機，可
以替換各式各樣焦距的鏡
頭。這部 35mm 格式的徠卡
較不需頻繁裝底片，而且夠
輕巧，可以放入外套口袋或
手提包裡。薇薇安將這些器材搭配她的 120mm 祿萊相機，可以選擇
矩形或方形構圖。

薇薇安將大部分閒暇時間都投入社會正義，像是到非洲之家
（Africa House）聆聽演講、拍攝芝加哥的種族動亂與工人權益集會，或
支持節育及墮胎。熱中女性主義的薇薇安認為，女性的表現可以超越
任何男性。然而，雖然運動服正因應當代女性的需求而逐漸推出，女
性也開始習慣穿著長褲，但薇薇安卻從未放棄自己的膝下長裙。1965
年，薇薇安看了轟動一時的電影《歡樂滿人間》（Mary Poppins），但
她卻由衷鄙視這部電影。薇薇安在筆記中怒氣沖沖地寫下「過時」、
「真爛」等形容詞，說電影裡演的是僕人和孩子之間的關係。但諷刺
的是，金斯堡一家等人卻認為電影中的虛構保母是薇薇安的完美代
表，他們的本意是真心讚美，但顯然電影中「近乎完美」的保母並不
符合薇薇安心中女性主義的形象。

街頭快拍記錄下那個時代反映日常生活中的躁動與轉型大環境。
照片中，一位被燒得面目全非的男人正在打電話。窮人在麥斯威爾街

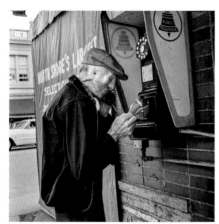
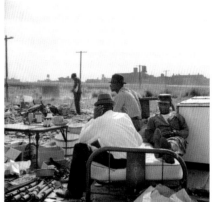
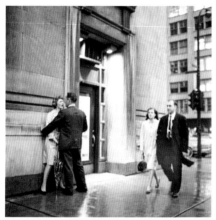

當紅議題，芝加哥，1960 年代（薇薇安・邁爾）

家庭影片，高地公園，1960 年代

行）。薇薇安再次被早些時候逮捕她的執法人員發現，最後又因行為不檢被捕；她的違規行徑在次日登上《紐約每日新聞》（New York Daily News）。薇薇安的檔案裡沒有波西家的照片；也許是在被捕期間沒收了。但幾個月後，與波西有關的資料仍悄悄出現在薇薇安的照片中，其中有頭條新聞、警方盤問的電視報導和競選小物。令人不禁好奇，高地公園的家庭主婦作何感想。

失樂園

　　1967 年：金斯堡兄弟已經長大，到了讓他們喜愛的保母離開的時候了。有時照顧者會難以與自己幫忙撫養的孩子道別，這是人之常情；而薇薇安毫無疑問也對男孩們有著深厚的愛，這在家庭影片拍攝過程中展露無遺，肢體語言和表情所傳達出的情感不會騙人，任誰看了這些影片都會湧起童年懷舊之情。從影片裡可看到保母如何讓最簡單的材料（盒子、繩索和掃帚等）變成樂趣無窮的玩具；她和孩子們一起玩捉迷藏、大聲讀書、檢查蟲子、在藤蔓上盪鞦韆、採草莓。雖然薇薇安通常是負責拍影片的人，但有次鏡頭轉向了她，只見她正幫助一位男孩從樹上爬下來。薇薇安溫柔地親吻他的側臉和頭頂，將他擁入懷裡。她身上所散發的溫柔氣息幾近令人震驚，證明她的內心已完全放下戒備。

　　女主人南希・金斯堡曾向約翰・馬魯夫講述薇薇安離開時的場景，金斯堡太太的話也不令人意外：可以的話，保母會選擇永遠留下來。南希欣然同意薇薇安對男孩們而言就像親生母親，但回憶起他們的道別時卻一點也不激動。薇薇安只是收拾東西就走了，沒有透露接

下來要往哪裡去。可以想見，這位驕傲又獨立的女子會選擇克制情緒，但可能還未準備好處理自己的感受。不過，她的外在舉止顯然沒有反映出真實的情感。薇薇安不僅再也無法每天接觸所愛的男孩，還得離開她唯一享受過的穩定生活。她留下的檔案透露了實情：1966 年底，就在薇薇安離開之前，她的攝影行為模式出現了明顯的變化。她開始一頁頁為報紙拍照，儘管下一位雇主的家中也設有暗房，但她仍瘋狂沖洗舊底片。這些影像就如擠滿薇薇安房間的報紙一樣，現在也開始佔據一捲又一捲的底片。頓失依靠的處境顯然猛烈衝擊著薇薇安的內心，引發強烈的囤積欲望。雖然金斯堡一家仍與保母保持密切的聯繫，卻完全沒察覺到她真正的內心掙扎，但這也不能怪罪他們。

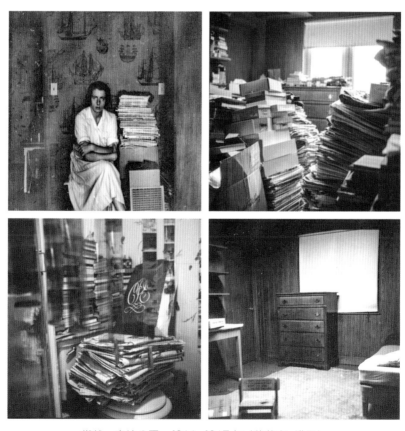

搬離，高地公園，1966–1967 年（薇薇安·邁爾）

就許多方面而言，英格比其他薇薇安照顧過的孩子更了解薇薇安，因為她夠成熟，能夠思索保母的動機。這位保母與英格的關係不同於她與金斯堡男孩的關係。英格是個胖胖的獨生女，在學校裡常被欺負，只有一個真正的朋友。她像薇薇安一樣不受注目，也有著孤獨的傾向。她們就這樣一起生活：享受歌劇、電影、棒球比賽，花許多時間四處探索散步。薇薇安熱愛教學，英格渴望學習。英格長大成人後，仍深深感念保母的陪伴，認為「邁爾小姐」總是出於善意。不過她也坦言生活中有黑暗的一面，英格和摯友譚晶潔（Ginger Tam）口中描述的保母，與以往照顧金斯堡家孩子的保母迥然不同。

英格的父母都有全職工作，因此實際上薇薇安是將小女孩從五歲拉拔到十一歲，她也很看重自己的責任。她教英格做菜、縫紉、如何從垃圾桶裡挖寶，也教她重要的生活知識。電視報導肯特州立大學槍擊案（Kent State shootings）時，薇薇安帶著英格到市中心，見證抗議活動也可以和平進行。兩人搭便車到賽馬場時，這位保母料想有錢人一定不會好心地讓他們上車，果然她們最後搭上的是一輛破舊的老爺車。兩人也曾走進一家珠寶店，教會英格如何辨別鑽石的品質差異。薇薇安還會偶爾地邀請她觀看自己旅行的幻燈片。

從這時期的半身照可以看出兩人彼此會保持一點距離。他們喜歡對方，但沒有強烈的情感羈絆；薇薇安不像對待金斯堡兄弟那樣對英格展現溫柔的一面，也不會列出她達成了哪些成就。但英格還是成為薇薇安的拍攝主角，專門用來記錄她們日常活動的照片就有好幾百張。

現在，英格才明白其實她們以前有些活動並不適合小孩。短篇小說家歐・亨利（O. Henry）的作品是她的睡前故事，薇薇安會說：「如果結局很爛就更好了。」她回憶起觀賞歌劇《蝴蝶夫人》（Madame Butterfly）的經驗，「那個女子遭到背叛，最後用刀剖腹自盡，那幕真的嚇死我了，我做了好幾年的噩夢。」英格很喜歡動物，也喜歡和薇薇安一起到牲畜養殖場，後來卻目睹幾頭羊遭踩踏而死，然後被扔到一堆屍體上，立刻讓她改變了心意。

英格有好幾年都會陪著薇薇安一同外出攝影，因此有極佳的機會貼身觀察她。英格的父母尊重攝影，也很鼓勵兩人的「拍攝之旅」，薇薇安會使用自己的祿萊福萊相機，英格則使用柯達 Instamatic 傻瓜相機，但很快就換成更好的設備。保母教導英格攝影的基本知識，讓她用祿萊福萊來嘗試使用對焦功能。薇薇安也強調清晰度和對比的必

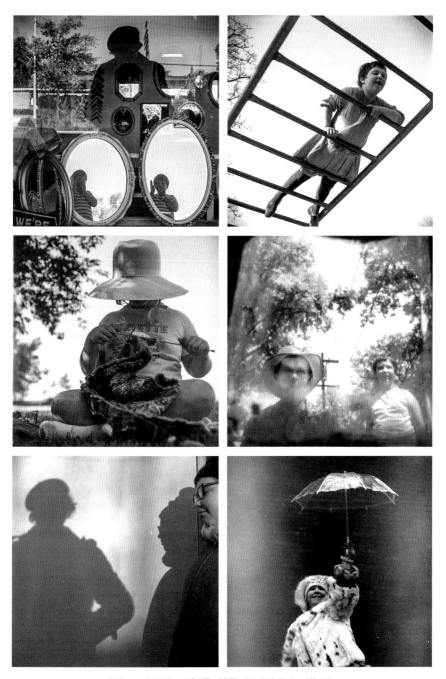

英格，威米特，1967–1974 年（薇薇安·邁爾）

的道理,而薇薇安的影子出現在畫面中,讓她們成了三人組。一疊誘人的麵包盒以繩子繫在一起,提盒的人成為布景中的道具。另一張照片裡的是身材壯碩的救生員,其結實的背部完美展現出他身材的精髓;而同樣的道理也能套用在另一位無法擠進長凳的豐腴女子身上。

失意時日

　　薇薇安住在芮孟家的客房裡,她以自己廣泛的藝術收藏妝點這個位於二樓的舒適空間,其中有荷蘭藝術家威廉·凡登堡(Willem van den Berg)的三幅素描畫作,凡登堡專門創作農民的畫像。1971 年,她購入德國表現主義藝術家凱特·珂勒維茨(Käthe Kollwitz)的自畫像,珂勒維茨將「自己的藝術奉獻給窮人與弱勢族群,尤其是女性與兒童」。有一天,英格和晶潔偷溜進薇薇安的房間,發現裡面塞滿了報紙,重量將地板都壓得變形了,完全沒有睡覺的地方。不久就這些收藏蔓延到後門廊、英格的床下,還進入了地下室。保母為了騰出更多的空間,還清空了英格的一個玩具抽屜,期間丟掉了小女孩的法國木偶,之前薇薇安曾譏笑這玩具是妓女,因為它似乎剃光了腿毛。最後芮孟夫人終於制止沒完沒了的報紙堆積,甚至還考慮解雇保母。

　　雖然快樂的時光遠多於難過的時光,但薇薇安愈來愈自我孤立,不時會情緒低落。她會出於憤怒而體罰英格,偶爾會顯得失控。她的棱角變得鋒利;在金斯堡家中表現出的溫柔與慈愛已不復存在。小孩和動物的照片變少了,薇薇安不喜歡英格家裡養的狗,還無意間害死了寵物鸚鵡,這隻鸚鵡被她每天塗抹的凡士林所吸引,飛到她的頭上,

死去的鸚鵡,威米特,1973 年(薇薇安·邁爾)

這讓薇薇安學到慘痛的一課，意識到護髮油對鳥類可能有毒。

晶潔作為旁觀者，愈想愈覺得薇薇安有些不對勁。她察覺到這位保母控制欲強烈，常會利用英格的善良個性和低自尊。晶潔回想起來，覺得薇薇安對朋友造成的傷害可能大過於好處。英格也承認自己是個邊緣人，而她那位總戴著大帽子的保母長滿腿毛、看起來油膩膩，咄咄逼人又直言不諱，讓這樣的人常常陪在自己身邊對於英格的人際地位並沒有太大幫助。在海灘上，薇薇安曾將一頂特大號的帽子戴在英格的頭上，還在她鼻子上抹了厚厚的防曬乳，讓英格更加顯得格格不入。

兩個女孩子也觀察到薇薇安對男性的異常反應。薇薇安曾多次警告英格，說男人只想著性，「存心要毀了你。」保母也會避免接觸芮孟先生，如果他拿東西給她，有時薇薇安會請他先把東西放下，這樣兩人就可避免碰到手。有一天，芮孟先生得知薇薇安因為英格沒吃光盤裡的食物而強行餵食，而氣得拍桌，讓薇薇安驚恐地退開。

還有一次，芮孟太太雇用的攝影師曾伸出手想扶住保母，讓她不會從樹樁上跌下來。結果薇薇安轉身「打趴了他」，害對方腦震盪，一家人還必須說服他不要提告。薇薇安之後的雇主也表示她確實對男性有明顯的恐懼，表示她小時候可能受過某種虐待，似乎患有創傷後壓力症候群，與可能會造成威脅的男性有關。不過並非所有的男性都會嚇到她，薇薇安或多或少曾與有著共同興趣的年輕男性成為朋友。晶潔回顧當時，她擔心薇薇安曾發生過什麼事，她說：「我敢打賭，她肯定曾被虐待、攻擊或騷擾。」

這個時期薇薇安的自拍像大都是以自己的陰影來呈現，這些照片的基調傳達出一種內在的情緒轉變。她以往的作品氛圍各不相同，有的幽默、有的消極、有的輕鬆愉快。但現在，卻有特別多的照片是在絕望與孤獨中狂吼，裡頭的環境寂寥又冷峻。其中一張是她在離開金斯堡後不久後的創作，一根折斷的樹枝剛好落在薇薇安手臂的位置，就像是她把它丟在身後一樣。在其他作品裡，她孤獨的身影穿透荒涼的風景，予人一種寒冷孤寂之感。

薇薇安人格中有個特別難以捉摸的一面，也就是同理他人的能力。被她照顧過的孩子大都指出薇薇安在這方面極為遲鈍，因為她會直白地評論孩子們的外表，連可怕的青春期發育也毫無顧忌。然而，許多喜歡薇薇安照片的人卻認為她的作品充滿同情與理解；會有這種印象，也許至少有部分源於她不吝於拍攝貧困和弱勢族群。其實薇薇

報紙自拍像，芝加哥，1977 年（薇薇安·邁爾）

14

CHILDHOOD: THE AFTERMATH

第十四章 童年餘波

絕對不能打開這扇門。

—— 薇薇安，致某位雇主

　　創傷不盡然是由單一事件造成的，如果長期受到不當的對待，那麼整個童年都可說是創傷。造成的因素有家庭破裂、離婚、棄養、情感或生理忽視、父母濫用藥物或暴力等。而薇薇安經歷的不只是其中之一，更不是只有其中幾項；以上全都讓她吃足了苦頭。

　　幾乎是獨自扶養薇薇安長大的女人，本身就因童年遭拒和隨後的精神疾病而受到情感傷害，甚至無法好好照顧自己。在〈自戀、養育、複雜的創傷：自戀型家長為孩子造成的情緒後果〉（Narcissism, Parenting, Complex Trauma: The Emotional Consequences Created for Children by Narcissistic Parents）這篇研究論文中，唐娜‧馬霍尼博士探討了瑪莉這類型母親的影響。她解釋，這類型的母親「往往會重複以往自己家長

混合材質（約翰‧馬魯夫）

14

CHILDHOOD:
THE AFTERMATH

第十四章 童年餘波

絕對不能打開這扇門。

—— 薇薇安，致某位雇主

　　創傷不盡然是由單一事件造成的，如果長期受到不當的對待，那麼整個童年都可說是創傷。造成的因素有家庭破裂、離婚、棄養、情感或生理忽視、父母濫用藥物或暴力等。而薇薇安經歷的不只是其中之一，更不是只有其中幾項；以上全都讓她吃足了苦頭。

　　幾乎是獨自扶養薇薇安長大的女人，本身就因童年遭拒和隨後的精神疾病而受到情感傷害，甚至無法好好照顧自己。在〈自戀、養育、複雜的創傷：自戀型家長為孩子造成的情緒後果〉（Narcissism, Parenting, Complex Trauma: The Emotional Consequences Created for Children by Narcissistic Parents）這篇研究論文中，唐娜・馬霍尼博士探討了瑪莉這類型母親的影響。她解釋，這類型的母親「往往會重複以往自己家長

的疏忽，藉此修復自尊心」（雖然這似乎有違直覺）。這類家長會物化孩子，要孩子遵循自己的觀點，以滿足他們對自我增強的渴望。她大膽推測薇薇安在模仿母親時可能會受到很多誇獎，但在表現出任何正當的自我特質或獨立性時，卻可能受到冷酷的批判。這種混雜的資訊會讓孩子感到困惑、被貶低且不被關愛，而抑制他們發展自我意識。有些母親（比如薇薇安的母親）最終會完全否定撫養孩子的義務。瑪莉反覆無常、不當又自戀的行為有據可查，顯然導致她的孩子嚴重的情緒和身分認同的問題。

生理和性方面的虐待也會造成創傷，而薇薇安的行為顯示出她也可能受過這類型不當的對待。幾乎認識她的人都覺得她以前曾受過某種虐待，原因在於她對男性的強烈恐懼、不時出現類似對過往創傷的反應、她對觸摸感到厭惡、她蓋得密不透風的中性外表，以及她對所照顧孩子的奇怪警告。薇薇安會提醒年輕女孩不要坐在男人的大腿上，甚至說所有的性和暴力犯罪都是男人犯下的。馬洪尼博士連同其他幾位心理健康專家針對這個問題提出解釋，確定薇薇安的行為符合生理虐待和性侵的徵兆。如果這類暴行真的發生過，那麼幾乎何時何地都有可能，因為薇薇安的大半童年都沒有紀錄可循。她有個暴力的父親、和損友混在一起的麻煩哥哥，母親也不會保護她。她在法國更曾經和姨婆有暴力傾向的情人同住，而薇薇安不堪的童年最明顯的證據，就是她有據可查的囤積症。

囤積症

1960 年代末期，各種條件恰如其分地交會在一處，讓薇薇安嚴重影響生活的囤積症展露無遺，她的症狀幾乎在各方面都符合教科書裡的內容。精神分析學家羅伯特・芮孟（Robert Raymond）解釋，薇薇安這樣受挫的童年會導致身分認同的問題和自卑的心理，而囤積行為正好提供當事人非常需要的支配感。這類孩子經常會發展出信任與親密的問題，也可能會為了填補內心深處的空虛感而依附自己所擁有的物品，而非依附人類。雖然薇薇安的家境貧困，但這個病症很大部分卻與此無關，因為囤積的原因不在於物質匱乏，而是情感受到剝奪的結果。擁有物品是一種慰藉，得到這些東西則是樂趣的一部分。擁有權這種感覺是自我身分的延伸，因此古董店、跳蚤市場和垃圾箱都成了薇薇安最愛造訪的地方。

字體，芝加哥，1961 與 1973 年（薇薇安・邁爾）

　　囤積症專家蘭迪・佛洛斯特（Randy Frost）博士解釋，囤積者可能聰穎過人，有些患者還非常有視覺創意，因此得以「看見與欣賞他人所忽視的特質，原因可能在於他們很注重視覺與空間品質」。薇薇安主要蒐集的是紙類物品，包括垃圾郵件、書籍、報紙和照片，佛洛斯特說，這個行為尤其常見於視覺敏感的族群。這類材料提供無數潛在的連結，是往後可以回憶或參考的資訊來源。資訊的實體（清晰的頁面和大膽的設計）可以提供觸覺和視覺上的樂趣，不同的字體也可以增加它們的吸引力。

　　囤積的明顯跡象通常在 30 歲前顯現出來，薇薇安唐突拒絕與麥克米蘭一家分享照片時約莫就是這個年紀。她在金斯堡家拿到大量的雜誌和報紙，待薇薇安離開時，她的空間裡已堆滿了東西。薇薇安在紐約很樂意分享自己的照片，但來到芝加哥後卻很少這麼做，除了相處起來讓她很安心的金斯堡一家之外，否則她都會自己留著照片，也不再追求商業活動或職業人脈。日益強烈的囤積慾望，讓薇薇安的照片成了犧牲品。

　　囤積症是漸進性的，如果沒有採取有效的干預手段，這種病症幾乎百分之百會隨時間過去而變得更加嚴重，從收藏到塞滿東西，再到社交孤僻及官能失調；在某些情況下，甚至會惡化到徹底失控。壓力事件可能會加速這個過程，薇薇安在 1966 年離開金斯堡家之際，就開始一頁頁地為報紙拍照，呈現出明顯的行為變化。她不得不離開享受了 11 年的家庭環境，這種不穩定的狀態足以引發嚴重的囤積行為。

　　芮孟家對薇薇安的描述，與金斯堡家對她的評語形成鮮明對比。英格和朋友晶潔表示薇薇安孤僻又反覆無常，不時會憂鬱。她的房間變得無法住人，紙張堆得高及橡架，只有「羊腸小徑」可供步行。薇薇安會睡在地板上，鎖上門以防任何人發現她堆積如山的東西。之後每位雇主都注意到薇薇安的囤積行為，因為她繼續生活在混亂的空間中，也會自我孤立，不讓他人詢問和干涉。佛洛斯特博士指出，嚴重的囤積者會填滿他們所有可用的空間，到了 1980 年代初期，薇薇安把所有錢都用來購買置物櫃，裡頭蒐集了八噸重的報紙、書籍和攝影素材。

　　隨著時間的流逝，薇薇安對自己所擁有的物品愈來愈偏執。她嚴厲警告每個雇主遠離自己的房間，也會在門上安裝門栓，無一遺漏，這自然會讓每個人都更加好奇了。薇薇安曾經向友人──書人小巷（Bookman's Alley）書店的老闆羅傑・卡爾森（Roger Carlson）──透露，

人們會用雙筒望遠鏡窺伺她的窗戶，雇主的小孩也會檢查她的東西。她帶卡爾森回家，向他示範自己如何在書桌動手腳，好在東西被移動時抓住犯人。那個年代很少有人了解囤積症，更別說要協助了。而人們要到很久之後，才會想到以《囤積者》（Hoarders）或《被雜物活埋》（Buried Alive）這類電視影集當作娛樂的題材（譯按：兩部影集都是美國實境秀，拍攝囤積者的囤積狀況和心路歷程。）。

薇薇安的囤積症曾經直接導致自己多次被解雇，所有的雇主也都知道她有某種性格怪癖或精神疾病，難免造成雙方無法跨越的鴻溝。曾經有位雇主只不過將幾本堆放在後廊的《紐約時報》送人，薇薇安就因此變得歇斯底里。囤積者在大部分時候可以是理性的，也可以是高功能的（high-functioning），但他們無法意識到自己對收藏品不理智的重視，也無法認知因此所產生的障礙。他們相信自己收藏的東西是資訊和滿足的來源，無可替代，他們對這些東西也會愈來愈有保護慾，而且愈發焦慮與執著。

囤積症：照片與報紙

佛洛斯特博士指出，薇薇安會如此喜歡蒐集報紙，可能正是因為她具備敏銳的美感，尤其是對圖案、形狀和材質方面的覺察力。在某種意義上，薇薇安的才華泉源、她從世俗中尋找豐富內容的能力，造就她的囤物需求。薇薇安的攝影創作確實特別強調圖形元素，像是法國零碎的農田綠地與工地裡複雜交錯的建材。無論是網狀垃圾桶、床墊彈簧或掉落的箱子，薇薇安對視覺的強烈覺察，都讓她得以在鏡頭下將這些平庸的東西昇華為富有幾何美的影像。攝影設計專家伊莉莎白·艾維登（Elizabeth Avedon）認為，薇薇安天生就能「識別圖案、安排及構建空間，在畫面中清楚有力地分配光線與姿態」。薇薇安的視覺敏感度加上她的求知若渴，使得囤積報紙成了顯而易見的選擇。

除了報紙之外，薇薇安當然也囤積照片，這麼做能帶來同樣的滿足感。佛洛斯特博士解釋，就如報紙能為後世記錄事件，同理照片也能定格物體與各種瞬間時刻，讓人能夠支配其實體：可用來欣賞享受、記住，或只是擁有它的各種形式。薇薇安無法放棄自己的報紙，她對自己的照片也愈來愈緊抓不放。

如果有人懷疑薇薇安是否真的也收藏照片，那證據就是她對待照片的方式與對待報紙一樣。她會將洗出的照片填滿活頁簿，對細細修

形狀、圖樣與紋理，1950 年代（薇薇安·邁爾）

存放的剪報與照片（約翰‧馬魯夫）

剪的報紙文章也是這麼做。廉價裱框的照片與報紙文章妝點著薇薇安的房間各處。完整的報紙、一疊疊照片、裝著負片的玻璃紙套及未沖洗的底片膠捲都被放進紙箱存放起來，就再也沒拿出來過。有些東西會與別的東西一起打包，有些則全丟在一處，未經整理也沒有保護。每年薇薇安都蒐集更多的報紙，並拍攝更多的照片；若空間用罄，她就租借更多的置物櫃；無論是否能夠負擔，她都得這麼做。薇薇安知道自己有才華，也喜歡自己的作品，她不時會動念重新展開事業，但後來卻再也無法與他人分享自己的照片。對她而言，收藏影像的形式並不重要：沖洗出的照片、負片和未沖洗的膠捲都只是各種達成相同目標的方式。薇薇安有心的話，就有資源可以處理底片；但最後，她對擁有的需求已超過看見照片的需求。

除了囤積之外

馬霍尼博士解釋，薇薇安可能還受到其他失調症狀的影響，尤其是她的家族本來就存在精神疾病。薇薇安的哥哥確實曾被診斷出思覺失調症，母親幾乎也肯定有某種精神病史。外祖父尼可拉‧拜耶的反社會行為和極度偏執，同樣讓許多人認為他也是患者。因此，我們可以有把握地假設，薇薇安的基因並不站在她這邊：她也容易患有精神病。馬霍尼博士在檢視大量與這位攝影師及其家族相關的材料後，推測薇薇安除了囤積症之外，可能還有她自己的人格障礙。雖然死後診斷或有諸多不準確之處，但馬霍尼博士指出，薇薇安的行為表現正是典型的類思覺失調障礙，這常見於有思覺失調症病史的家族，但症狀

完全不同。類思覺失調障礙是與人分離，而思覺失調症則是與現實分離。

　　類思覺失調型人格會導致行為和身分認同的問題，而造成這類問題的潛在因素尤其符合薇薇安的情況：遺傳特質脆弱性（genetic vulnerability）、嬰兒需求未滿足、自戀型家長。美國的權威精神病學手冊 DSM-5 將這種失調症狀定義為「普遍對社會關係缺乏興趣，在人際場合中的情緒表達範圍有限」。診斷標準有七項，符合其中四項即為確診，而薇薇安有七項標準全都符合：缺乏建立親密關係的願望（甚至無意融入家庭）、選擇獨來獨往、對性經驗不感興趣、缺乏親密的好友或知己、對他人的讚賞或批評漠不關心、情感淡漠或情緒淡然、極少從活動中得到樂趣。至於最後一項，薇薇安確實非常享受單獨活動，不喜歡社交。

　　馬霍尼博士在講授類思覺失調障礙的課程時，指出這些人可能非常高功能，也常會培養出補償的特質，例如權威感、強烈主見、自足及完美主義，作為生存的方法，以上也都與薇薇安吻合。她解釋有些人會「表現得無法了解自身感受或建立持久的社會連結。他們的內心矛盾，渴望親密關係卻又時常感受到被他人包圍的威脅；他們需要距離感來保障自己的安全與孤立」。眾所周知，曾經受到性騷擾的人還會「刻意讓自己看起來不迷人，隱藏被他們視作危險的性吸引力。女性可能會擺出陽剛和強大的姿態來否定她們內在的陰柔氣質」。

　　無論薇薇安患有類思覺失調障礙或其他症狀，可能的影響都不證自明：她無法與他人建立關係（除了年長女性和孩子之外）、外表無情，還有特大號的男性服裝、咄咄逼人的動作及身上抹了厚厚的凡士林，都給人難以親近之感。同等於 DSM-5 的國際疾病與相關健康問題統計分類手冊 ICD-10，又加入了兩項診斷類思覺失調障礙的條件，同樣適用於薇薇安的情況：對普及的社會習俗和傳統不屑一顧（非刻意），以及過度沉迷內心體驗與幻想。許多患者都會以豐富的幻想世界來作為應對機制，而薇薇安逃避現實的興趣也可證明這點：名人、電影、旅行，還有最為明顯的角色扮演。臨床類思覺失調專家雷夫・克萊（Ralph Klein）博士解釋，角色扮演是一種代理關係形式，「讓類思覺失調患者感到與外界的連結，但仍可擺脫關係的束縛。」換言之，薇薇安的囤積症為她和擁有物之間形成外部關係，角色扮演則為她建立內部關係。而攝影又提供了另一種關係：在安全距離外建立連結的能力。

攝影的作用

現在，我們可以更加了解以下兩者間的二元對立：薇薇安‧邁爾的外在表現，及其攝影作品中明確的人文情懷。薇薇安將攝影作為表達信仰、感受和對人世深刻理解的出口，讓她創作無數，而反映出普世的真實與各式各樣的情感。影響薇薇安攝影語彙的因素多不勝數，但有部分主題理所當然是受到自身童年經歷的啟發；譬如，年長女性時常以正面角度出現在她的作品中，拍攝各年齡層的男性時則帶有更多嘲諷的意味。而其他的構圖重點，似乎反映著薇薇安無法實現的基本願望：友誼、母愛、親密關係，甚至是限制級主題的委婉呈現。

巴黎佛洛伊德學院（Freudian School of Paris）院長尚伊夫‧薩馬赫（Jean-Yves Samacher）博士與其子勞勃‧薩馬赫（Robert Samacher）博士在合著的學術論文〈薇薇安‧邁爾，不見其人，不聞其聲〉（Vivian Maier, ni vue ni connue）中提出假設：薇薇安作品中出現的負面主題（如死亡、暴力犯罪、建築拆遷和垃圾等）象徵著她潛意識裡的低自尊。雖然我們不可能明確辨別薇薇安選擇這類主題的內在驅動因素，但思考這些問題也很有趣：為何她會拍攝街上流血的馬、被汽車壓扁的貓，並在自拍像中將自己與垃圾連結起來？

垃圾，芝加哥，1966 年（薇薇安‧邁爾）

自拍像的作用

對薇薇安而言，自拍像是一種不具威脅的工具，讓她可以創作並置、探索自我身分，並即時確立自身的存在感。迄今我們在她留下的檔案裡發現六百多張這樣的肖像，每次檢查都還會發現更多。如此大量的自我詮釋展現出創作者對溝通和參與的需求，並共同為觀察薇薇安變動的自我形象和心境提供了檢驗標準。毫無疑問，這些自我敘述之作一定能讓精神分析學家盡興研究，可能還一不小心就會過度分析。當然，許多照片都是實驗和享受之作，但將薇薇安所有的自拍像依據時間排列之後，就能觀察到心理因素至少發揮了一部分的作用，照片的內容和基調對應同時期發生的生活事件，兩者之間的確有很強大的連繫。

薇薇安在自拍像中呈現的樣貌，從一名保守的法國女子逐漸轉變為認真的攝影師。她沖洗收藏的大多數作品都是來自在紐約生活的日子。整體而言，薇薇安在金斯堡家的自拍像裡展現出滿足快樂的保母形象。她經常與男孩們合照，證實彼此緊密連結。薇薇安在旅行時也呈現出類似的滿足感。然而在 1960 年代，隨著時間的推移，她逐漸改採刻意的呈現方式，以大衣和大軟帽形塑不容錯過的獨特輪廓，在所到之處留下自己專屬的印記。在倒影自拍像中，薇薇安故意表現出冷漠的樣子，似乎在掩飾自身的真實存在，並轉移視線讓自己顯得更加難以接近。從某些照片可看到她會私下在浴室鏡子前練習這種表情。薇薇安在離開金斯堡家後，有段時間會將自己置於冷峻、不祥的環境中，然而從她的底片印樣可看出，其實附近也常有他人的存在。

隨著時間過去，薇薇安又重拾更加幽默、樂觀的創作手法。在一張照片中，她將自己與甘迺迪重疊；在另一個例子裡則與一位泳裝美女正面交鋒。專門研究薇薇安攝影作品的學者兼策展人安妮·莫林（Anne Morin）說，影子肖像是在「使用負片來複製自我，同時創造存在與缺席」，她認為「自拍像讓薇薇安能夠在這個似乎沒有容身之處的世界裡，為自己創造無可辯駁的存在證明」。為達成此目的，也難怪薇薇安會將自己的多個分身融入到個別照片當中，調製手法巧妙而帶有諷刺意味。其中一張照片出現了 54 個薇薇安；另一張則以一系列圓鏡反射出無限個自己（參見右頁）。

各種薇薇安，芝加哥，1970 年代（薇薇安・邁爾）

　　隨著薇薇安的囤積行為愈發嚴重，報紙也開始出現在她的自拍像當中，表示她至少下意識知曉自己的狀況。1970 年代中期，她拍下兩張自拍像，分別以截然不同的方式來呈現報紙的樣貌：其中一張將報紙描繪成一種威脅，扼殺她鮮明的輪廓；另一張則是自我解嘲，天馬行空地使用漂浮著的報紙和軟帽來頂替實體自我。透過這些方式，薇薇安承認了自己在現實生活中無法面對的疾病。

　　薇薇安憑藉堅定的個性與毅力，培養出補償特質和應付機制（如攝影），來管理自己的心理健康的問題。現在，我們也許能以更寬容的視角來重新看待薇薇安令人反感的特質，將其視為她教養過程的表現，而非反社會怪人的行為。埋藏在武裝外表之下的是薇薇安對親密關係、友誼和接納的需求。就這樣的條件來看，其實薇薇安應對得很好，若有什麼不如意（她的大半人生都不如意），她總能振作起來，另尋方法來獲得獨立與快樂。隨著年齡增長，儘管偶有憂鬱或消沉，薇薇安仍保持活力，大半時間都在拍照和夜遊。其實她在大部分的時候看起來相當快樂，沒有任何雇主記得她曾對自身處境表達過什麼不滿。直到年老時，薇薇安一直都充滿熱情，渴望每天都過得充實。

另一個自我，芝加哥，1976 年（薇薇安·邁爾）

混合材質（約翰·馬魯夫）

15

MIXED MEDIA REBOUND

第十五章 **重現混合媒材**

請做好工作，非常重要！

—— 薇薇安，照片處理指示

　　1974 年薇薇安已年屆 50，她也準備面臨更加無法預測的未來。她的雇用期會變得愈來愈短暫，但她將精力集中於 35mm 相機和彩色底片，再次為攝影作品注入活力。薇薇安始終關注趨勢，力求保有當代技術與知識。紐約畫廊的老闆霍華德・格林堡（Howard Greenberg）對此感到印象深刻，他表示：「她一路走來似乎也意識到攝影的潮流，尤其是街頭攝影。她不僅耕耘著自己有興趣的領域，也耕耘著當代追求的視覺風格。」

　　薇薇安所拍攝的照片更多是以圖像與事件為主，對偷拍的需求減少，也開始偏愛徠卡。她買下二手徠卡相機，把它們踩蹞得需要定期修理。每台相機都逐漸故障，之後她再另尋替代品，但仍會保留壞掉的機型（就如她對待自己的其他東西一樣）。薇薇安還蒐集老式相機和配

薇薇安的祿萊福萊相機和徠卡相機（約翰·馬魯夫）

件，約翰·馬魯夫就回收了好幾台，並捐贈給芝加哥大學典藏（見第231頁）。其中一台是複製薇薇安的母親在1930年代初所擁有的相機。在薇薇安1970年代的電話簿裡，除了《紐約時報》的送報號碼和紐澤西的徠卡經銷商之外，完全沒有其他來自紐約地區的電話號碼。

　　隨著底片規格推陳出新，薇薇安也拍攝愈來愈多彩色底片；作品持續展現她獨有的靈敏直覺與技巧，但色彩讓她得以一邊強化諷刺手法與並置構圖，一邊統一迥異的視覺元素。色彩讓照片呈現出最佳的狀態，如果改為以黑白渲染就不會那麼成功了。薇薇安與時俱進，捕捉那個時代所有的畫面，從加劇的種族衝突到尼龍色調和不討喜的時尚風格，無一遺漏。而現在一捲底片有了更多曝光次數，再加上連拍功能，薇薇安不再那麼捨不得消耗底片，也更經常多次拍攝相同的畫面。

　　薇薇安對新聞成癮，對水門醜聞的執著更是深不見底。雖然她的作品集反映出各種政治觀點，但大部分的影像都明顯傾向左派。薇薇安的價值觀結合了共產主義、社會主義和自由意志的信仰，而且無法容忍特定的保守主義政客與立場（例如擁護持槍權）。如果雇主收到不符她自身信念的文宣，薇薇安偶爾還會偷走他們的信件：她的儲物櫃裡藏有一堆原本要寄給某些雇主的共和黨信件和手冊，全都未打開。薇薇安在1970年代的多件作品都透露出她對標語和招牌的喜好。她為芝加哥各處塗鴉拍下了數千張照片，完美呼應「媒體即訊息」的概

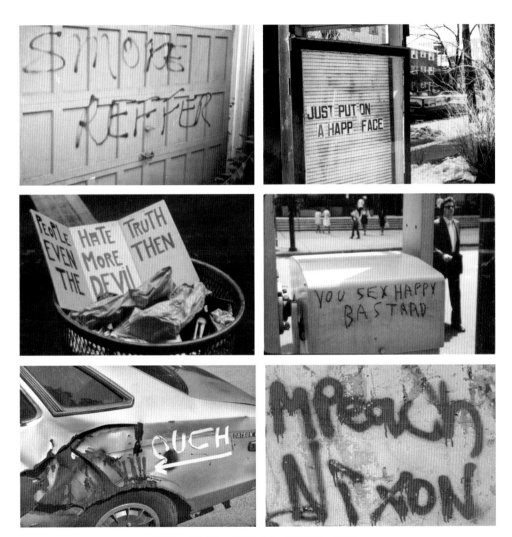

塗鴉，芝加哥，1970 年代（薇薇安·邁爾）

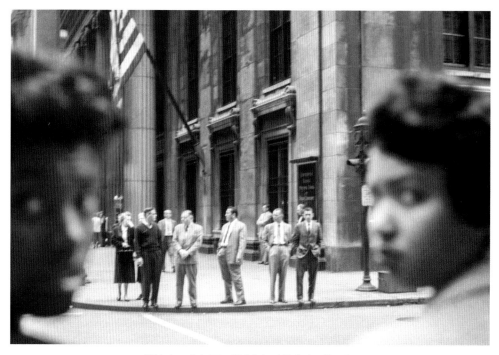

邊緣人，芝加哥，1959 年（薇薇安‧邁爾）

念〔The medium is the message，譯按：麥克魯漢（Herbert Marshall McLuhan）所提出的傳播學概念，意指人們對訊息的理解也會受到其傳播媒介的影響〕。這些圖像色彩鮮活，薇薇安也在城市各角落找到與自己的行動主義和諷刺觀點相符的主張。對大麻使用的普及，連郊區的某道車庫門上都有鼓勵吸食的字眼；「只要微笑就好」這樣樂觀的建議，卻是呈現在經久泛黃的哀傷標誌上；「人類比惡魔更憎恨真相」的標語被扔進垃圾桶；彈劾尼克森的訴求是以血紅色大字寫成。薇薇安拍攝的大都是她覺得機智又幽默的內容。

　　色彩自然能有力地呈現種族議題，早在 1959 年，薇薇安就開始使用彩色底片記錄城市的緊張局勢。其中有個令人心酸的例子：照片聚焦在大陸銀行大樓（Continental Bank Building）前的一群白人富商身上，由美國國旗襯托著他們的存在；而在街道另一頭，兩名年輕的非裔美籍女子成了視覺畫框，被模糊處理且處於畫面邊緣。不像同樣在

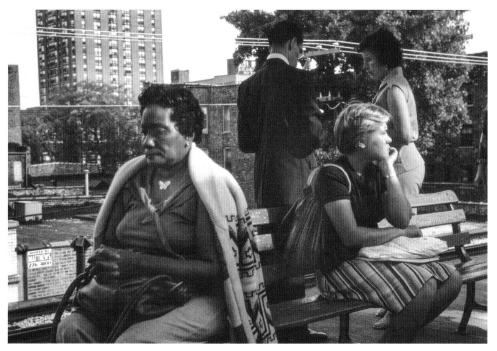

齊聚分歧，芝加哥，1977 年（薇薇安‧邁爾）

畫面中渾然不覺的白人，她們懷疑地瞥向薇薇安的鏡頭。光是這樣一張作品，就成功總結出當時芝加哥市中心檯面下正醞釀著的種族分歧。

　　薇薇安耗費多年拍攝種族分化的情形，1977 年她在火車月台上拍下一張肯定令她感到震懾的悲傷場景。三名白人通勤者自成一群，其中一位年輕的富家女孩，轉身背對著與她同坐在長椅上的非裔美籍女子。無形的空隙分開了兩人；黑人女子雙手緊握、兩眼低垂，孤伶伶地側身坐著。三名女性的服裝共有的粉紫色調，諷刺地營造出一種視覺統一的效果，構圖對角線則分別連接著兩名成年女子、少女與男子。

　　薇薇安透過色彩處理，強化了攝影作品的複雜層次。照片中的一位婦女宛如萬花筒，陪襯著報攤前層疊的黑與白；橫放的紙張構成垂直柱狀，將觀者的目光從前方轉移到後方；婦女的服裝充滿鮮豔條紋

層層疊疊，芝加哥，1977 年（薇薇安·邁爾）　年邁的手，芝加哥，1972 年（薇薇安·邁爾）

黃色風潮，芝加哥，1975 年（薇薇安·邁爾）

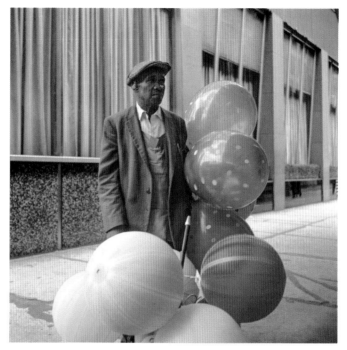

持氣球的男子，芝加哥，1971 年（薇薇安・邁爾）

與對稱圖案，排列整齊，同時與一旁的報紙相呼應並對比著。攝影師巧妙結合了「同」與「異」，營造出亮眼又賞心悅目的畫面。在另一張照片中，視覺色溫充分刻劃出一對老夫妻間的情愫；兩人互挽手臂，冷色調的身軀作為邊框，凸顯出陽光斑駁下肌膚的暖色調；女子佔有主導地位，以結實的手臂由上往下牽著老伴，呈現出意想不到的感官效果。

　　顏色也能有效地強調不協調的感覺。在另一張照片中，薇薇安遇到身穿黃色的好奇三人組，每人都皺著眉頭朝同一方向看去，她本人肯定也對這個畫面啞然失笑。一位全身灰的小販似乎定在原地，周身包圍著一堆明亮、歡快的氣球。下頁照片裡則是一輛太妃糖蘋果紅敞篷車，畫面採用駕駛的視角，方向盤和後照鏡好似在招呼你過去，隨行的還有後座搖曳的雛菊。這些令人回味無窮的影像全都不適合以黑白拍攝。

夏日，芝加哥，1978 年（薇薇安·邁爾）

完美過程

基本上薇薇安沒什麼興趣處理底片，若是彩色照片則完全外包給他人處理，同時密切監督沖洗過程。薇薇安留下了許多信件，都證實她對攝影的自信和權威感從未衰減。她對這些影像的評論堅定、坦率又嚴謹挑剔，並再三強調。她會為成品信封袋裡的照片打分數：「asi-asi [sic]」（西班牙語中的「還好」）或「bon」（法語中的「好」），也會特別挑出自己滿意的成果。薇薇安總會記下影像的數量，證明自己能夠成功地從一捲 36 張的底片中再擠出額外的張數。有趣的註記也不時出現，像是「讚讚底片」或「真是好東西」。

也許，在處理照片時寫下這些誇張筆記最有意思的地方在於，幾乎只有薇薇安本人可以看到成品。她會要求放大照片，除了用來存放於螺旋活頁文件夾裡，也能以塑膠裱框掛在房間展示。就如同黑白照一樣，薇薇安也經常要求垂直裁剪彩色的影像，以強調畫面中的主角焦點。

薇薇安·邁爾的底片沖洗筆記，1970 年代和 1980 年代（薇薇安·邁爾）

完整的影像與裁切的影像，芝加哥，1970 年代（薇薇安·邁爾）

薇薇安・邁爾的照片信封袋
處理指示範例

「絲綢面，有邊框，印亮一點，保留完整畫面」

「還是要印出來（失焦照片）」

「混合表面處理：蛋白霧面加亮面」

「這張曝光不足，盡量印亮一點」

「只剪裁前景，不要留拱門頂」

「請完整保留左側鏡中倒影」

「印出來——曝光久一點」

「請把工作做好」

「印亮一點，無光澤表面，霧面有邊框」

「霧面，不要絲綢面不要亮面。請做好工作，非常重要！」

「不要裁切邊線，上下左右都不要」

「全彩色，大部分不裁剪」

「蛋白霧面加邊框，清掉負片的灰塵」

「無邊框絲綢面」

「盡你所能」

「垂直，剪裁檯燈內部」

「霧面處理，不要絲綢面」

「只用亮面紙，但去除亮面留下霧面效果」

「不要換紙，印深一點」

「重製霧面，不要絲綢面」

「印亮一點，不要絲綢面／不要亮面」

「不要剪裁！」

「盡量印亮一點，特價品」

「亮面但不要平滑材質——用有紋理的材質」

「絲綢面完整畫面，有邊界」

「做好的話我會很感激」

「請重做一次。顧客不滿意，太暗了，印亮一點」

「用亮面紙，不要光澤」

「不要用其他的紙（Y 或 W 或 E）」

「做到最好，所以沒有第二次！！」

「放大無邊界」

「顧客很挑剔！！」

捐贈給芝加哥大學的攝影器材
約翰‧馬魯夫收藏

柯達，Retina IIc，相機，1954–1958 年

相機，附鏡頭與濾鏡，Zorki 3–C，蘇聯，1955–1956 年

相機，裝於皮革套中，Bell & Howell Filmo，美國，1939–1952 年

相機，Igahee Exakta VX 4.1，德勒斯登（Dresden）/ 東德，1951–1953 年

相機，Graflex 22，美國，1951–1955 年

相機，Keystone B–1，美國，1930 年代中期

鏡頭版，搭配 Schneider Optik（鏡頭），巴德克羅伊茲納赫（Bad Kreuznach）/ 西德

相機皮套，徠卡／萊茨（Leitz），皮革，西德

相機配件皮套，皮革，瑞士

折疊式觀景窗，裝於皮革套中，Weiss，西德

微距轉接環，裝於皮革套中，Vivitar，日本

遮光罩與轉接環，組裝在一起，Tiffen 系列

微距鏡片（3），裝於皮革套中，Kalimar，日本

鏡頭，消像散透鏡，FR Corp，紐約

轉接環，Elmar / Ernst Leitz，韋茨拉爾（Wetzlar）/ 西德

鏡頭塑膠殼，Franke & Heidecke / 祿萊，布倫斯維克（Braunschweig）/ 西德

遮光罩，柯達系列 5，美國

觀景窗，Ernst Leitz，韋茨拉爾／西德

遮光罩與轉接環，含柯達系列 4，美國

相機，Bell & Howell Filmo，附鏡頭與遮光罩，美國，1939–1952 年

相機，柯達，Rainbow Hawk–Eye No. 1，羅徹斯特（Rochester），1920–1930 年代

相機（2），柯達小布朗尼特製相機，羅徹斯特，1930–1950 年代

閃光燈，祿萊閃光燈，西德

濾鏡（3），裝於塑膠殼中，Tiffen（保護殼），EdnaLite（濾鏡），美國

濾鏡（3），裝於塑膠殼中，Tiffen、Prinz、Harrison，美國，日本

觀景窗，裝於皮革套中，日本，瑞士

暗房顯影溫度計，柯達，美國

包裝完好的底片筒，8mm，Bell & Howell

祿萊金（Rolleikin）轉接環皮套，西德

膠木徠卡望遠鏡頭，Ernst Leitz 保護殼，西德

Meier Premium 紙張保護片盒（2），美國

柯達迷你海報與海報盒，美國

Von Lengerke & Antoine 底片收納盒，芝加哥

動態影像

　　1950 年代，薇薇安也曾經嘗試製作家庭影片，她當時錄下了金斯堡家的男孩跑過灑水器、用透鏡點火、拍自己的影子，還有吃冰棒等畫面。隨著她對這種媒材愈來愈有興趣，她也大膽拍攝了好幾百部的彩色 16mm 和超 8mm 短片，大部分是於芝加哥市中心拍攝。一般來說，薇薇安使用的手法是先站在一個定點，讓世界在周圍展開，無需旁白，也不需要太多運鏡，如此拍出來的成品與她的靜態攝影非常相似。策展人安妮・莫林對兩者間聯繫的說明如下：「她先是觀察，然後依直覺鎖定一個主體並跟隨對方。她不會移動身體來聚焦於人群中某人的腿等細節，反而會用她的鏡頭放大畫面。」薇薇安經常從後面拍攝，特寫不尋常的成對物體，像是手挽著手走路的行人，以及形形色色的豐腴腿部和超大號臀部。

　　薇薇安的影片大都是在 1970 年代期間錄製，詳實記錄了那個年代不討喜的鬢角和無所不在的格紋裝束。就如同她的照片，內容大都聚焦於街頭上的日常生活。類似的主題比比皆是：劇院遮篷、報紙頭條，以及無數的標誌與帽子。其實這些影像與她的靜態照片非常相似，因此我們可以說這種媒介並沒有為薇薇安的作品增加多少深度。她在拍攝時通常會帶上自己的徠卡相機，偶爾重複拍攝相同的畫面。薇薇安影片實驗中最引人注目的貢獻，大概就是讓我們有機會即時追隨薇薇安的腳步，了解這些主體如何吸引薇薇安的目光。

　　有些場景的確更適合以影片捕捉。薇薇安使用橫搖的運鏡手法走過夢露街（Monroe Street），透過單一片段來呈現街道上的限制級產品，記下諸如《一絲不掛》（Without a Stitch，譯按：1968 年的電影，描述一位高中女孩因無法達到性高潮就醫，而後遇上一連串性事）和《與保母共度週末》（Weekend with the Babysitter，譯按：1970 年的電影，講述一位中年已婚男子迷上正值青春期的保母）等珍貴的內容。對前方命運一無所知的一隊綿羊走向屠宰場，這畫面令人揪心；另一支影片則是長串輕快的腳步，成功呈現出通勤者集體奔走的樣態。薇薇安也會拍攝當地的活動，讓人感覺芝加哥好像舉辦了太多遊行；主題包括退伍軍人紀念活動、女童軍、聖誕節和太空旅行慶典，當然還遠不只這些。薇薇安似乎真的很喜歡這種大張旗鼓的場面，愈熱鬧愈好，但她更有興趣的卻是觀眾而非遊行隊伍。在阿波羅 15 號（Apollo 15，譯按：阿波羅第四次登月計畫）的慶祝活動中，她只花了兩分鐘拍攝太空人，卻用了七分鐘來拍

攝活動的準備和收拾工作。

後來，一名年輕母親為自己的保母工作刊登廣告後被發現身亡，使得薇薇安重拾犯罪報導。這位女子獲得工作面試的機會，並帶上自己18個月大的嬰兒前來。「準雇主」卻殘忍地殺掉她，並性侵她的孩子，孩子隨後更被自己的嘔吐物噎死。大多數的人應該都會覺得這個故事太過駭人，而不願詳知其過程。然而，薇薇安卻很受這個故事吸引，還冷靜地錄製後續經過：她記錄下報紙的頭條、拍攝曾張貼該女子應徵廣告的超市、年輕受害者的家屋，也在殯儀館外錄製前來悼念的人。這類事件讓薇薇安有機會扮演打擊犯罪的記者。

薇薇安有些影片極度缺乏動態，令人難以理解她為何拍攝。雖然從遊輪上拍攝靜態城市的景觀可成功展現出芝加哥壯觀的建築與橋梁，但以影片拍攝同一主題時，缺乏動態的長鏡頭卻令畫面較不引人入勝。同樣地，她錄製戲劇、政治演講和音樂獨奏的影片效果，也由於完全沒有音效而大打折扣。

家庭影片（約翰・馬魯夫）

錄音帶

薇薇安・邁爾予人最深刻的印象，大都源自人們對她外在特質與容貌的回顧描述，這使得她的錄音帶內容顯得格外精彩。薇薇安的錄音帶大都錄製於1970年代，其中她與孩子、雇主和熟人的對談顯示出薇薇安本人與別人對她的外在描述有著天壤之別。這些錄音大概是薇薇安性格最精準的刻劃，顯露出她令人印象深刻的對話技巧、淵博的知識、絕佳的幽默感，以及對他人無窮的興趣。尤其令人印象深刻的是，薇薇安在製作這些錄音帶的同時正遭逢失業，囤積行為也不斷惡化，但她卻表現如常、充滿著熱情和喜悅。

1973年，薇薇安以隨身錄音機錄下了與英格外祖母的對話，她的家人是從斯堪的那維亞半島移民到蒙大拿州定居的先驅。薇薇安的

知性與好奇心在對話中展露無遺，她向英格的外祖母提出各種問題，包括蒙大拿州的教育系統、教師薪水、美國原住民的狀況及反歐情緒。她對其回答很滿意，也覺得一些親戚屏棄天主教而改信貴格教義（Quakerism）很有意思，因為這樣的轉變非比尋常。外祖母曾表示自己有親戚生了太多孩子，因此送出一個，讓薇薇安大吃一驚，尤其是在得知親生父母自此再也沒見過孩子之後。當家族譜系變得太令人費解時，她也打趣說道：「這對我來說太挪威了。」她在交流過程中會不時提出自己的看法，譬如：「胡佛（Herbert Hoover）總統大概是在錯誤的時機出現在錯誤的地點，但他也為自己所犯的錯付出了代價。」薇薇安還敏銳地觀察到，胡佛把金錢交給富人，以為「錢會流到窮人身上」，然後她對此補充：「當然，這樣是行不通的。」

英格搬走之後，她的祖母仍留在芝加哥，薇薇安到養老院去拜訪她，也錄下了兩人冗長的對話。這位 94 歲的祖母會唱希伯來文和德文歌曲，也會應薇薇安的要求詳述家族歷史。每當老人家重複講述同樣的故事時，薇薇安都會耐心地引導她回到正題。雖然薇薇安沒有特地親自聯絡英格，但仍會以熟悉和關愛的口吻提起她。

同樣地，在 1976 年與雇主珍・迪爾曼（Jean Dillman）的對談中，薇薇安顯得樂觀又善良，也努力幫珍打起精神，當時這位虛弱的年輕媽媽正從意外中恢復。薇薇安問她那天發生了什麼事情，還猜測她的身高，結果兩人互相笑鬧了起來。她估計珍有五呎十吋（約 177.8 公分），猜得沒錯；薇薇安坦言自己只有五英尺八英寸（約 172.7 公分），她覺得自己有珍那麼高就好了。有趣的是，這位常被視為巨人的保母竟然感覺自己還不夠高。接著兩人轉而討論亡者入土的方式，薇薇安解釋，義大利人會把親人安葬在地表上〔譯按：指義大利一種由石頭製成的地上墓室（Mausoleum）〕，是因為他們很難放手讓死者離開。她以這段話總結了自己的宿命論思想：「世界上沒有永恆，你必須為其他人騰出空間。」

薇薇安原先是受雇來在女子康復期間照顧她的四個孩子，她稀鬆平常地提到下週就要離開。迪爾曼太太詢問原因時，她只說自己有另一份工作，為了不麻煩迪爾曼太太而未吐露實情：其實她是被迪爾曼先生解雇了，因為薇薇安抱怨他們的孩子很野。薇薇安似乎絲毫不煩惱自己的處境，兩人接著開始討論她的求職廣告所引來的各種稀奇古怪的回應。有個打電話來的男子根本沒有小孩，他只是想聽聽保母本人的聲音，薇薇安建議他想辦法去圖書館打發時間。另一個聯絡她的

人竟然要求她「裸體」面試，只為了確認她沒有「包袱」，而薇薇安建議他到天體主義雜誌登廣告另請高明。最後則是個對著話筒滿口淫穢言辭的女人，薇薇安打趣說道：「性別平等，男人可以的話，女人有何不可？」

這段對話結束後，薇薇安採訪了另一位鄰居，這位鄰居曾於1925年在某間銀行遇上大螢幕傳奇人物魯道夫·范倫鐵諾（Rudolph Valentino），這段錄音透露出的資訊特別多。薇薇安扮演主持人的角色，正式為對談開場，她說希望能夠聽「可靠的消息來源」現身說法。對話中，鄰居起初對這位大明星穿著褐色鞋子搭配黑西裝感到失望，後來則表達對傳奇人物不再「新鮮」的擔憂。薇薇安顯然是死忠粉絲，她滔滔述說這位萬人迷男星各種大多數人不會在意的細節，並澄清他不是同性戀，而是眾所周知的孤獨女子護花使者，而這些女性都嚮往有教養的紳士，而不是沒水準的美國男子。薇薇安竟然也會如此說著男影星的迷人之處，展現出她不為人知的另一面。

這段對談不時會變成薇薇安的獨白，她會間接提到自己不尋常的反應與行為，並對此一派稀鬆平常。當話題轉向商業大亨霍華·休斯（Howard Hughes）在前一天去世的消息時，薇薇安得知後倒抽一口氣，驚呼「我嚇壞了」，好像她認識休斯本人似的。對虛弱的70歲老人之死做出如此誇張的反應，聽起來怪異又不對勁。她接著表示很希望拍攝休斯去世的新聞頭條，最好能拍到不只一份報紙，毫不避談自己的強迫症。最後，薇薇安幽默地結束了話題：「這人如此害怕細菌（譯按：休斯有細菌恐懼症，為避免接觸細菌，甚至會用衛生紙拿取物品），結果也沒活得很久。」

對話結尾是薇薇安的一連串感想：「洛杉磯無法給人精神上的啟發」、「是可悲的城市」；芝加哥「很中庸，但還是很粗俗」；紐約則什麼都好、是世界上最棒的地方，但沒能好好享受這座城市的人只能「過著沉悶的生活，沒有想像力」。薇薇安離開後，到自動販賣機買了《芝加哥日報》（Chicago Daily News），再把雇主的《芝加哥太陽時報》（Chicago Sun–Times）和《芝加哥論壇報》（Chicago Tribune）蒐集起來，然後攤開所有與休斯有關的頭版和報導文章，拍下好幾張不同排列的照片。

無論是何種媒材，薇薇安所有的作品都貫徹著她的自由與女權觀點。雖然大多數認識她的人都覺得她是無性戀（因為她厭惡他人的觸碰、外表拘謹），但她的作品卻不時會出現脫衣舞夜店、限制級電影的遮

篷招牌、色情標語和身材健美的建築工人。尼克森總統下台那天，她興奮地記錄下街坊鄰居的反應，其中有個女子遲疑著，薇薇安則慫恿她：「來吧！女人應該有主見，我希望啦！」如果有人對尼克森表現出任何一絲支持，薇薇安都會堅決地否定對方的觀點，並滔滔提出反駁的意見。薇薇安的錄音機讓她有角色扮演的機會，並自封為電視記者先驅芭芭拉·華特斯（Barbara Walters），除了咬字不同之外，薇薇安一流的採訪技巧大概不會輸給任何專業的新聞主播。

永久改變

　　1970 年代中後期，薇薇安在六年內就搬了五次家，與過去 18 年只搬遷一次的穩定生活形成強烈的對比。她現在的工作生活與在紐約時差不多，聘期較短，離職時也不盡如意。幾乎所有的人都會因為不斷流離失所而感到迷惘，但薇薇安自小成長於時常搬遷的家庭，因此很容易適應。她享受著生活，觀賞電影、戲劇、出門購物旅行，也會拜訪金斯堡一家，他們仍視她如家人，甚至帶她到亞特蘭大參加家中男孩的大學畢業典禮。

　　1976 年，薇薇安成為脫口秀主持人菲爾·唐納修（Phil Donahue）家裡的保母，唐納修當時才離婚不久。他回想起薇薇安曾在兩人於咖啡廳的面試結束時為自己拍了張照片，這張照片也在她的檔案中找到，彩色、黑白都有。薇薇安受雇於唐納修時，會固定觀看及錄製他的電視節目，也會把自己的採訪工具準備好隨時帶上街頭。薇薇安離開前，也逐貞拍攝了唐納修的相

唐納修時期，芝加哥，1976 年
（薇薇安·邁爾）

簿，偶爾還放進幾根香蕉增添色彩。她在接下來幾十年也持續關注唐納修的動態，到書店拍下他成堆的傳記；報紙上有篇文章報導唐納修在電視上表示女性被低估了，薇薇安也將文章裱框起來。

薇薇安在 1970 年代的最後一份工作，是受雇於一個對她頗有微詞的家庭。孩子們在成年後回憶道，保母「看起來油膩膩，頭髮平貼在頭上」。他們覺得薇薇安不像一般照顧者那樣親切溫暖，而且「很恐怖」；這些孩子也不像金斯堡家的男孩，不願接納她的提議（比如在雪地裡野餐）。薇薇安顯然在這個家裡感到很不自在，從未在他們面前拿出相機，儘管現任雇主是一名攝影師，家裡還有一間暗房。有一天，雇主走進薇薇安的臥室，發現每一吋都堆滿了報紙；她認為這樣很容易引發火災，也覺得「這個人不對勁」。不過平心而論，任何人發現家裡的看護有這種習慣，都會感到不安。將近三年之後，薇薇安又得準備離開了。

薇薇安為自己照顧的幾位小學學齡男孩製作了四段錄音，其中的內容卻有別於這家人對她的回憶：孩子們聽起來一點也不害怕，雖然他們確實考驗著保母的耐心，不願配合又愛搗蛋，可說是典型的小男孩舉止。而薇薇安仍盡力取悅和教導這些孩子，仔細聆聽他們朗誦書本內容、練習表演戲劇、唱歌，還有互考對方科學小知識。他們一起學習新知，像是蛇聽不見、所有的哺乳動物都有毛髮，薇薇安妙語如珠，不假思索地說笑話，她稱男孩們為「硬漢」、「小演員」（hambone），並自稱「神秘女子」。當孩子分心的時候，薇薇安會故作惱怒地說：「快回答吧，別等到我們都緊張死了。」還有個令人動容的時刻，薇薇安被對方說自己的 k 和 w 發音不對，因為想要改進而重播了錄音帶。

有一天，她認真採訪了長子，徵求孩子對各種問題的意見，她問他最喜歡誰？是爸爸還是媽媽？是父母還是祖父母？並興致勃勃、不帶批評地聆聽回答。這裡的情形就如往常，薇薇安照顧他人的能力與奉獻被低估了，原因在於她不夠討喜，加上雇主對她的囤積行為有所顧慮。不禁令人思考，如果解雇她的這位母親或那位丈夫知曉這些錄音帶的存在，得知薇薇安是如何幫助孩子學會閱讀、如何悉心陪伴受傷的妻子恢復健康，他們是否仍會做出同樣的決定？

長久以來，社會議題一直是薇薇安攝影的背景之一，佔據了她大部分的注意力。攝影專家亞倫・瑟庫拉（Allan Sekula）是最早向馬魯夫購買薇薇安作品的人之一，瑟庫拉認為：「薇薇安對構成『美國』的

元素懷抱著開放、包容和非常根本的觀點，這是許多 1950 和 1960 年代的攝影師都無法把握到的。」薇薇安的主要理念之一是爭取和促進美洲原住民的權利，到了 1970 年代，她已拍攝過十幾個原住民族，包括塞米諾爾人、易洛魁人（Iroquois）、克里人（Cree）、因紐特人（Inuit）、梅蒂斯人（Métis）和阿拉瓦克人（Arawak）。薇薇安是芝加哥美國原住民中心（American Indian Center of Chicago）的活躍成員，也很積極參與傑西・傑克遜（Jesse Jackson）所發起的「推進行動」〔PUSH，譯按：為 People United to Save Humanity（人民團結拯救人性）的縮寫，Save（拯救）後來更改為 Serve（服務），該組織的宗旨是改善弱勢兒童的成長及教育環境〕，該行動旨在推廣非裔美國人的自助和社會正義。薇薇安背離了她的天主教根源，轉而支持該組織關於節育的教育工作。

　　蘭恩・金斯堡曾向約翰・馬魯夫描述薇薇安的為人，說她總會「為無法捍衛自己的人挺身而出」；薇薇安在這方面無疑是充滿同理心的。然而自小扶養她的人全然不為他人著想，薇薇安長大後竟然還是能出現在社會變革的前線。這種關於接納和正義的正面價值觀想必是來自她的外祖母尤金妮；而後，由於薇薇安聰穎過人、思考嚴謹，促使她將這樣的價值觀付諸實踐，從而形塑了她本人堅定又進步的觀點。

有責任的生育，芝加哥，1979 年（薇薇安・邁爾）

重拾自拍像

　　1970 年代中後期，薇薇安的創作泉源再度湧現，這時她對報紙的關注略有減少，自拍像則展現出新的視覺活力。有張照片的手法就相當巧妙，可見薇薇安把自己擺在精準的位置上，彷彿是她身上的電光藍 A 字裙正散發著光芒。薇薇安經常把自己拍成間諜的模樣，她自我介紹時也真的會這麼說，可能是鬧著玩的。影子肖像也可以很輕鬆愉悅，像是把自己的剪影放在工人滿是泥濘的屁股上。1975 年春天，她拍下一幅質感極佳的作品，薇薇安的影子籠罩在茂密綠草上，草皮則妝點著黃色的毛茛，似乎象徵著生命和重生；抑或是她想像自己在地底下，隱喻著「入土為安」嗎？（譯按：原文為 pushing up daisies，表示人已往生）也許兩者都有。這張照片廣受歡迎，該設計甚至被融入第五大道波道夫・古德曼（Bergdorf Goodman）百貨公司櫥窗中的一件洋裝上；厲害的是，1953 年薇薇安曾在同樣的櫥窗前自拍，約翰・馬魯夫也將這張櫥窗的倒影分享到了 Flickr 上。

　　隨著 1970 年代進入尾聲，薇薇安的照片逐漸大都用來記錄她的日常消遣。戲劇或演講的照片有 36 張，畫面暗得幾乎看不見。她看電視時，會按順序拍攝有興趣的新聞廣播、節目和電影。她仍保持長久以來的習慣，將與自我歷程有關的物品融入影像之中，這些作品只對她自己有意義，對其他人則無足輕重：像是馬歇菲爾德百貨公司的全新亞歷山大女士娃娃、大衛・沙諾夫將軍和富爾頓・舒恩主教的傳記，她也會拍任何與自己名字有關或有法語的標誌。這時報章雜誌全面回歸，幾乎在每捲底片裡都會出現。

彩色自拍像，芝加哥，1970 年代中後期（薇薇安·邁爾）

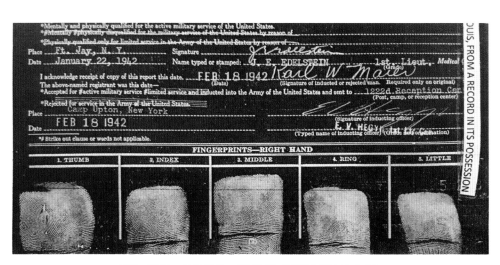

卡爾・邁爾，兵役指紋，1942 年（國家人事文件中心）

16

FAMILY: THE END

第十六章 家庭：終局

人終究會獲得自己應得的。

——薇薇安，致某位雇主

　　卡爾和薇薇安在 64 街公寓分道揚鑣後，兩人的生命就此往相反的方向前進。雖然兄妹倆的性格大相逕庭，卻有明顯的相似之處：兩人都高大魁梧、吃苦耐勞、喜歡說話和四處遊歷，也都需要創意的表現方式，卡爾擅長音樂，薇薇安擅長攝影。在情感上，他們似乎都凍結在青春期；那段時間，他們無拘無束、暢遊在聖博內的人行道上和布朗克斯的小巷中。卡爾不曾找到長久的一對一親密關係，祖母瑪麗亞就曾寫道，她 16 歲孫子的思考模式和 12 歲的孩子一樣。

　　外祖母尤金妮去世後的幾年裡，無人知曉卡爾的下落；但據他本人說，他曾被關在芝加哥的州立醫院中，之後逃了出來。1952 年，卡爾 32 歲，他向紐澤西某間退伍軍人醫院求助，並將費城的藍科納醫院（Lankenau Hospital）列為他的居住地址。卡爾在填寫退伍軍人醫院的入院表格時，主張榮譽退伍軍人有資格享受醫療福利。他的身體狀況良好，但出現了精神病的跡象，於是卡爾被送進精神病房，一邊

接受治療，一邊等待上頭審核他的退伍紀錄。有人聯繫卡爾的父親欲了解情況，父親卻回信說自己對兒子一無所知；最令人震驚的是，他甚至連親生骨肉的下落或狀況都不關心。卡爾的福利申請引發了華盛頓、紐約和紐澤西海量的文書作業。最後，指紋顯示卡爾是因為吸毒而被開除軍籍，因此醫療福利申請遭拒。

直到 1955 年春天，薇薇安正準備離開紐約時，卡爾才再次露面。這時他出現藥物戒斷症候群，於是住進了紐澤西州的安科拉精神病院（Ancora Psychiatric Hospital）。這次卡爾申請領取養老金，聲稱自己被開除軍籍的案子早已翻轉，但他又一次被揭穿並被拒絕給付。卡爾的入院記錄顯示他稱自己為「約翰・威廉・亨利・喬索（卡爾・邁爾）」〔John William Henry Jaussaud（Karl Maier）〕，也確實表現出妄想症狀。經診斷，卡爾患有「妄想型思覺失調症」。

邁爾家其餘的成員都在 1960 至 1970 年代相繼過世。埃瑪姑媽死於 1965 年，她已規劃好財產的去向，寧願交由政府也不願留給親屬；她瞧不起自己的弟弟，顯然已放棄了卡爾，也幾乎不認識薇薇安。由於埃瑪姑媽比丈夫約瑟夫・寇山還早去世，因此家產留給了丈夫。後來寇山在遺囑中將 30 萬美元的鉅額遺產留給他在費城的親戚，但他也大都不喜歡這些人。如果薇薇安的母親允許她與邁爾一家人打交道，也許薇薇安會是唯一的優質親戚，還可能成為鉅額遺產的幸運受益人。

薇薇安在 1959 年申請護照時，表示她的雙親已去世多年：父親去世於 1932 年，母親則是 1943 年。雖然是偽造，但她挑選的日期卻有很深的意涵。薇薇安曾於 1932 年隨母親一同前往法國，這年也許是她最後一次見到父親。1943 年，她被母親遺棄後搬到傑克森高地，改由蓓爾特・林登伯格照顧。與此同時，父親查爾斯和第二任妻子貝塔則繼續住在皇后區。他從製造業轉向娛樂產業，先於麥迪遜花園廣場（Madison Square Garden）擔任空調工程師，後來到百老匯的阿爾文劇院（Alvin Theatre）工作。妻子則在皮埃爾旅館（Pierre Hotel）擔任客房部主管，後來又在大都會歌劇院（Metropolitan Opera）擔任化妝師。據說查爾斯在影視界混得風生水起，每天都與大牌名人擦肩而過，並與音樂家一起參觀後台。當英格麗・褒曼（Ingrid Bergman）主演《聖女貞德》（Joan of Arc）時，《紐約時報》有篇文章就描述查爾斯是如何護送她穿過瘋狂的群眾。薇薇安對報紙如此著迷，可能也看到了這篇報導。

　　戰後，貝塔有兩個外甥相繼從歐洲前來依附她與查爾斯。首先是曼佛瑞德・米歇爾（Manfred Michel），米歇爾待了一年，但完全無法適應姨丈的粗魯、酗酒和暴虐的性格，即使其他人當時都對戰後的破敗避之唯恐不及，米歇爾仍返回德國。不久後，第二個外甥里昂・菟修（Leon Teuscher）也來了，貝塔向菟修坦言，查爾斯盜用了自己的銀行帳戶，還賭光裡面的錢。丈夫總愛酗酒且叨唸不休，然後道歉、開著他全新的水星（Mercury）汽車載妻子出遊，如此反覆循環。根據里昂的說法，公寓裡沒有小孩的跡象；沒有照片、信件或電話。查爾斯只會說他的孩子都各走各的路。他仍舊很喜歡杜賓犬，有次還因為沒有用牽繩和嘴罩遛狗而害得鄰居暈倒，結果因此被逮捕。

　　里昂形容查爾斯身高約五英尺十英寸（177.8 公分），體格魁梧，白髮漸禿。雖然他在生命前十年裡只說德文，但他的英文沒有口音，也故意說自己討厭法國人。查爾斯很令人生厭，他會在商店裡偷水果，吹噓自己能在阿爾文劇院看舞者於樂隊席裡換衣服。有天里昂回到家，見到查爾斯拿刀架在貝塔的喉嚨上。他受夠了，於是立即離開加入美軍。

　　1968 年，查爾斯・邁爾在皇后區去世，享壽 76 歲，正是妻子突然離世的一個月後。他飽受酒精摧殘，悲痛欲絕，幾乎無法為貝塔的骨灰簽名。貝塔的姐妹從南美洲前來為兩人安排葬禮，邁爾家的親友都未出現。她將貝塔的骨灰葬在墓地裡一位友人的旁邊，然後將查爾斯的骨灰撒入空中，任其隨風消散。此舉說明了一切，查爾斯的親家非常討厭他，因為他未能妥善照顧貝塔，還賭光她的錢，令貝塔的家人相當憤怒。查爾斯在遺囑裡還特別剝奪卡爾和薇薇安的繼承權，表示自己「已多年沒見過他們」、「他們和我不親」。查爾斯也指出瑪

查爾斯・邁爾的標準簽名，對照在貝塔骨灰上的簽名

莉在法國就和他離婚了，兩人已 30 多年沒見面。貝塔的兄弟姐妹則訴請獲得了查爾斯一萬美元的遺產。

THIRD: I have made no provision for my children, **CARL** and **VIVIAN**, for the reason that I have not seen them in many years, and that they have not been close to me.

FOURTH: I make this Will with the understanding that my first wife, **MARY**, whom I have not seen in over thirty years divorced me in France, many years ago.

查爾斯‧邁爾的遺囑，紐約，1968 年（皇后郡檔案館，QCA）

1975 年，瑪莉‧喬索‧拜耶‧邁爾（Marie Jaussaud Baille Maier，譯按：薇薇安母親婚後的全名）在紐約市去世，享年 78 歲，臨終前一貧如洗、孤苦伶仃。她一直住在妓女和毒販橫行的福利旅館裡，但她仍將聖女貞德之家（Jeanne d'Arc Home）作為聯絡地址。瑪莉將近 25 年沒見過自己的兩個孩子，遺物中也沒有與他們相關的線索。公定遺產管理人花了四年，都無法為瑪莉價值 360 美元的遺產找到繼承人，便了結了案

Surrogate's Court: County of New York

ACCOUNTING OF

the Public Administrator of the County of New York, as Administrator of the

ESTATE OF
MARIE JAUSSAUD, also known as
MARIE JAUSSAUD MAIER,

Deceased.

Account of Proceedings

File No. 5706-1975

Nothing was found among decedent's effects which would assist your petitioner in ascertaining who the distributees of the decedent are or where they might be located.

The decedent herein died on June 28, 1975, and to date no proofs of kinship have been submitted to your petitioner nor have any claims of alleged kinship been made.

瑪莉‧喬索‧邁爾的遺產結案，1979 年（紐約市檔案館）

子。據推測，瑪莉被葬在布朗克斯哈特島（Hart Island）的無名亂葬崗之中。

在 1967 年，薇薇安 47 歲的哥哥申請到自己的第一組社會安全號碼（Social Security number）。卡爾的身體狀況良好，可以在紐澤西州阿特科（Atco）的 L&S 安養院參加門診家庭護理計畫，這間安養院為普萊納（Pliner）家族所有。經過這麼多年，安養院的業主並沒有忘記卡爾。艾琳·普萊納（Ilene Pliner）寫道：「我記得他很高大，頭髮濃密，是個中等身材的男人，有顆溫柔的心。他心地善良，懂得尊重別人。卡爾與院裡的人相處融洽，住在這裡的時候似乎感到很滿足。您要知道，他受到很好的照顧。」普萊納家族的另一位成員也回憶道：他頭髮花白、彬彬有禮，幾乎是以正式的態度待人，因為總是穿著運動夾克而特別顯眼。卡爾不再彈吉他了，外表上也看不出有任何心理問題。

卡爾可以說從出生起就注定要過上苦日子，似乎沒有一刻得以喘息。他在安養院安靜度過人生的最後十年。卡爾和外祖母尤金妮一樣，患有鬱血性心臟衰竭，並在 1977 年因罕見致命的大動脈血栓而驟逝，享年 57 歲。安科拉精神病院為卡爾驗過屍後，將他埋在醫院的墓地，與其他無親無故的病人葬在一起。卡爾的死亡證明上寫著他從未結婚，也沒有提到任何近親。沒有任何跡象顯示薇薇安是否知曉父親、母親或哥哥的死。

卡爾·邁爾的死亡證明，紐澤西，1977 年〔哈蒙頓（Hammonton）公開紀錄〕

最後一張照片‧羅傑斯公園，2008 年〔凱莉‧蓋瑞 (Kellee Gary)〕

17
LATE LIFE

第十七章 **晚年**

如果你想照顧別人的話，何不照顧我呢？
—— 薇薇安，與雇主談論領養話題

工作

1980 年代初期，薇薇安有三年的時間受雇於柯特・馬修斯（Curt Matthews）與琳達・馬修斯（Linda Matthews），夫妻倆經營出版社，育有三個孩子，分別是喬伊（Joe）、莎拉（Sarah），及襁褓中的克拉克（Clark）。薇薇安再次被視作家人，她會和馬修斯一家一起吃飯，一起去他們在密西根的小木屋旅行。琳達是知識分子兼女權主義者，薇薇安與她的關係很好；1976 年，琳達還與他人合著一本名為《平衡法》（*The Balancing Act*）的書，從職業女性的角度出發探討母性。琳達對薇薇安的日常遊歷、想法及原創理念很感興趣。保母偶爾也會打開自己內心世界的大門，讓人匆匆一瞥。琳達表示，薇薇安「對離奇、怪

誕、不協調的事物很有獨到的眼光」，對人們的「愚蠢和小毛病」很感興趣。有一次，兩人討論了薇薇安很喜歡問孩子的一個問題：「你最喜歡誰？」孩子總會回答：「媽媽。」薇薇安對母子間的神聖關係很有興趣，因此與琳達分享這些小趣事。

在這樣舒適無威脅的環境中，薇薇安似乎沒那麼冷漠，也不那麼有戒心了。她總是攜帶相機，偶爾還會和馬修斯一家分享她的照片。就某方面而言，薇薇安也開始跟上時代，會戴上鮮豔的圍巾和手工製作的首飾並練瑜伽，不過她仍拒穿長褲。這家人會搞笑地模仿她的措詞，像是「上帝啊上帝」、「嘖、嘖、嘖」，他們也注意到薇薇安另類的行為，比如她早上會洗冷水澡。和其他家庭一樣，最讓馬修斯家津津樂道的故事就是薇薇安的菜餚，包括她自己經常提到的「招牌好菜」：牛舌，端上桌時就像剛從牛嘴裡拉出來的一樣。她確實也會自製可愛的甜點，不用食譜就能變出焦糖布丁和舒芙蕾。薇薇安很重視食物；她胃口大，很注重營養。大家都知道，她會把烤盤或蔬菜煮沸後流出的汁液倒進杯子裡喝掉。

馬修斯夫婦覺得薇薇安能幹又誠實，她尤其關照最小的孩子，總是和他說個不停，還會叫他「伯爵先生」（Monsieur Count）。好玩的是，孩子說出的第一句話竟然是法語。這位保母最善於打交道的對象，就是年紀小到不懂何謂偏見的孩子。薇薇安總是努力為生活增添樂趣；有一次，琳達一回到家就發現每個人都戴著 3D 眼鏡，連家裡的貓也一樣。

起初，薇薇安與兩個大孩子的關係還算不錯，儘管仍有別於她與金斯堡家的男孩、甚至是與英格的關係。十歲的莎拉本來並不介意保母的與眾不同，但在見到薇薇安因為弟弟打翻牛奶搧他耳光，或出現其他攻擊行為之後，莎拉也開始感到不自在。七歲的弟弟喬伊發現他們出門的真正目的是因為保母想拍照，因此起了疑竇；他不懂保母為何要拍沒穿衣服的人體模型和垃圾桶，也不明白為什麼她對男人生氣。薇薇安警告小女孩不該坐在男人腿上時，也讓喬伊感到困惑。她讓他想到《綠野仙蹤》裡的「西國魔女」；喬伊覺得薇薇安「瘋了」，她的房間塞滿報紙，滿溢到大廳和後院，更讓喬伊堅定了自己的看法。父親柯特·馬修斯也觀察到薇薇安對自己的照片愈來愈偏執。她不斷惡化的強迫症和不穩定的情緒，最終讓柯特和琳達決定，是讓保母和這個家分道揚鑣的時候了。

薇薇安後來的工作也是差不多的情況。如果她與雇主的情感不夠

深厚，就不會展現真實的自我或分享攝影。雖然情況最好時她也只願意分享一些照片，但有些雇主都沒有見她拿過相機。1980 年代期間，薇薇安不斷換工作，有時顧小孩、有時照顧老人。有時她是因為囤積症被解雇，有時則是因為家庭狀況有變。這些雇主通常都記得她很敬業、自信、聰明、重視隱私，也非常固執己見。有幾位雇主則提到薇薇安帶有諷刺的幽默感。此時，薇薇安對所有事似乎都泰然處之、表現正常，至少就表面看來，她並不介意遭拒絕。她主要顧慮的是在安頓下來之後，搬家所帶來的不便。

1980 年代後期，薇薇安曾受雇於三個住在郊區的不同家庭，他們的地下室足以容納大量的箱子。每次她換工作都會帶上 200 個紙箱，把東西穩地放在身邊，似乎給予她一種新的自由感。雖然這些雇主觀察到薇薇安把東西塞滿了房間和地下室，但從她的照片可以發現，至少有段時間薇薇安的個人空間不像以前那麼凌亂。其中有個姓拜藍德（Baylaender）的雇主，薇薇安在那裡照顧他們患有殘疾的女兒。這家人非常感激她的辛勤付出，薇薇安在這裡待了五年，再次安頓下來過上穩定的居家生活。薇薇安將箱子放在地下室後，警告他們「永遠不要打開這扇門」；她會接起電話，習慣性又帶點幽默地說「不在」，然後忽然掛斷。拜藍德一家隱約知道她會攝影，他們請她洗出一些家庭照。拜藍德應薇薇安的要求同意支付沖洗費，但一如以往，薇薇安仍無法送出這些照片。

友人

當薇薇安住在芝加哥時，曾經有過長期來往的熟人，大都是與藝術相關的年輕男子。這些朋友都對她留下很獨特的印象，雖然每個人都說薇薇安外表不討喜，又喜歡掌控對話，不願透露自己的事，但大家都很喜歡與薇薇安互動，也對她讚賞有加。最適合形容薇薇安的是她很有「個性」、有趣又見多識廣，也很固執己見。

1980 年代初期，薇薇安來到某非營利電影組織的大廳，上前找當時還是個大學生製片人的比爾·薩克（Bill Sacco）攀談，說他看起來「很有藝術氣息」。薇薇安問薩克是否願意幫自己把箱子從原本的儲藏間搬到另一個儲藏間，他說很樂意幫忙。薩克記得「東西很多，可能花了一整天吧，也許整個週末都在搬」，她沉重的箱子還弄斷了他車上的彈簧。薩克渾然不知重量是來自於舊報紙。為了表達謝意，薇

薇安送了他幾盞史密斯—維克多（Smith-Victor）打光燈，兩人一直維持著朋友關係。

薩克沒有管道可以聯絡薇薇安，但她卻不時會主動上門拜訪。薩克在戴利廣場（Daley Plaza）舉行婚禮，薇薇安還洗了幾張放大的婚禮照給他，但戴利的妻子不太喜歡這些照片，因為大部分的焦點都在丈夫身上。儘管薩克形容薇薇安舉止粗魯、唐突又自我封閉，但他和妻子都發現其實她很聰明有趣，也接納薇薇安本來的樣子。兩人問她是否已婚時，薇薇安表示自己「還很純潔」，就此打斷話題。她和這對夫婦夠熟識，甚至願意邀請他們到她的房間、與他們分享一些旅行和名人的照片。但大約五年後，薇薇安突然把這對夫妻倆拋在身後，就像她突然闖入他們的生命一樣；到此時，這樣的狀況已見怪不怪。

此時，也就是 1980 年代中期，她認識了繪畫系學生吉姆·鄧普西（Jim Dempsey），鄧普西在芝加哥藝術學院（Art Institute of Chicago）後方的電影院工作，薇薇安是那裡的常客。十多年來，每週或每兩週兩人就會閒聊電影話題，但他從來不知道薇薇安的名字。鄧普西覺得她很有意思，談話時很熱情又靠近；他記得「她有一種非常發自內心的特質。我們說話時，她會靠得很近，偶爾可能還會有口水噴到我的臉上……和她聊天你必須有心理準備，因為在視覺和聽覺上都讓人無法招架」。鄧普西忙碌時，會避免「被捲入她滔滔不絕的漩渦裡」。他尤其注意到薇薇安外表和舉止之間的反差，他表示，雖然表面上她有些微的武裝，但當你和她說話時，她又有點害羞，也很渴望討論共同的興趣。「很多員工似乎都很怕她，覺得她很刻薄，我想是因為她的肢體語言和態度可能有點令人反感。」鄧普西告訴其他員工，只要和她聊聊就好，她不會怎樣的。

後來鄧普西成為一間藝廊的老闆，而當一位神秘的「保母攝影師」被發掘時，他也開始關注對方的作品，更發想推出自己的第一個攝影展。直到薇薇安一張晚年的自拍像被公開後，他才發覺，引起自己興趣的攝影師竟然是這位老友。薇薇安總是隨身攜帶相機，但鄧普西以為只是為了裝飾用，是她形塑自己人格的一部分。當他得知有許多底片都未沖洗時，曾說道：「這讓我想像她幾乎就像個影像囤積狂，拍下每張照片、藏起來，大概也沒有機會如願再次觀賞了。」

與薇薇安維持最久的友誼是羅傑·卡爾森，書人小巷書店的老闆。她很熱中閱讀與收藏，從 1980 年代初期到 2005 年左右都會定期光顧書店。他說：「她看起來就像東歐女子監獄的典獄長，穿著笨重

的鞋子……因此必須踩著特定的步伐，她好像還滿喜歡的。」薇薇安令卡爾森印象深刻，因為他覺得她真的很特立獨行：堅強、自信、精明、求知欲強，而且「非常固執己見」。她買了大量的雜誌和書籍，而且為人很風趣。卡爾森認為「她真的是隨遇而安的女人」，並補充說，「從外表和個性的角度來看，她都掌握得很有分寸。她可以保護自己，似乎無所畏懼。」

影視

　　1986 年，薇薇安步入 60 歲，多年來一直用心生活。她仍盡情享受著芝加哥的一切，一天內完成的事比大多數人一週所完成的還多；薇薇安休假時，從早到晚都待在外頭。她幾乎從未錯過威米特電影院的任何首映，在這 20 多年間也認識了電影院的老闆理查·史登（Richard Stern）。他記得薇薇安很懂電影，是少數能與自己平起平坐討論電影的顧客：「她就像影視產業的活百科」。史登知道薇薇安對攝影很有熱忱，有時她也會拿出一捆照片與他分享，然後解釋自己不賣照片，只是收藏。認識薇薇安的人都表示，她不時會參與義大利導演米開朗基羅·安東尼奧尼（Michelangelo Antonioni）、電影大師費德里科·費里尼（Federico Fellini）、瑞典名導英格瑪·伯格曼（Ingmar Bergman）和普普藝術大師安迪·沃荷（Andy Warhol）的回顧展；薇薇安也很喜歡各種類型的外國片，從低成本的英國 B 級片到法國導演賈克·大地（Jacques Tati）的喜劇作品都有涉獵。

　　薇薇安渴望拍攝成名的新人，這樣的嗜好造就了驚人的戰利品清單，法國默劇大師馬歇·馬叟（Marcel Marceau）和拳王穆罕默德·阿里（Muhammad Ali）都是她的囊中物。這些照片是薇薇安努力不懈的視覺證據，證明她是如何設法穿過大群粉絲和其他攝影師，就為了讓自己的目標在畫面中一覽無遺。薇薇安大概是在沒有記者證的情況下拍攝，她與群眾一起等待，通常都有辦法擠到前方。在簽名會和簽書會上，她的插隊行徑招來不少鄙夷。薇薇安無所畏懼地潛入私人區域、更衣室、走廊和等候區，然後跳到車隊前頭。除了導演傑瑞·路易，薇薇安還曾與湯尼·寇帝斯（Tony Curtis）等許多名人一起出現在片場。當然，她也曾和主持人菲爾·唐納修與瑪麗·凱伊三人組同住過。

　　閱讀資料是薇薇安的基本需求，她的收藏包羅萬象，涵蓋歷史、政治、建築及攝影等主題；她也喜歡埋頭咀嚼電影明星的小道消息和

薇薇安・邁爾拍攝過的名人

Elsie Albiin	Lillian Gish	Patricia Nixon
Nelson Algren	Jackie Gleason	Richard Nixon
Muhammad Ali	Barry Goldwater	Kim Novak
Apollo 15 Astronauts	Cary Grant	Rudolf Nureyev
Josephine Baker	Julie Harris	Pope John Paul II
Anne Baxter	Audrey Hepburn	Otto Preminger
Richard Boone	Jimmy Hoffa	Anthony Quinn
Jimmy Carter	Bob Hope	Lynn Redgrave
Rosalynn Carter	Lena Horne	Dany Robin
Pablo Casals	Ladybird Johnson	Nelson Rockefeller
Prince Charles	Lyndon Johnson	Eleanor Roosevelt
Tony Curtis	Mary Kaye Trio	Eva Marie Saint
Dan Dailey	John F. Kennedy	Reverend Sheen
Richard Daley	Dorothy Lamour	Simone Signoret
Sandra Dee	Jerry Lewis	Frank Sinatra
Phil Donahue	Harold Lloyd	Constance Smith
Kirk Douglas	Gene Kelly	King of Sweden
Roger Ebert	Ted Kennedy	Father Tisserant
Dwight Eisenhower	Shirley Maclaine	John Wayne
Zsa Zsa Gabor	Marcel Marceau	Richard Widmark
Greta Garbo	Ann-Margret	Shelley Winters
Ava Gardner	James Mason	

卡通讀物。薇薇安大部分的藏書都是以折扣價購買，不是買給自己，就是慷慨贈予金斯堡男孩和普通朋友。在房間裡，薇薇安會把書籍圍繞著床邊擺放，也習慣將書脊向內擱在書架上，不讓別人知曉自己的興趣。她大部分的藏書都與其他東西一併處理掉了，但書架和儲物櫃裡的一些書籍仍記錄了她廣泛的興趣。值得注意的是，所有攝影相關的書籍都是在 1975 年後出版，已經遲得不足以影響她的作品。據推測，薇薇安在職涯初期可能也擁有類似的閱讀材料，但更早期的攝影書則從未被發現。

薇薇安熱中購物，也很有眼光，不只是要滿足購買的需求，還有

薇薇安・邁爾的藏書

American Edge by Steve Schapiro

American Ground Zero, The Secret Nuclear War by Carole Gallagher

Andre Malraux by Guy Suares

Berenice Abbott, American Photographer by Hank O'Neal

Best Editorial Cartoons by Charles Brooks

La Camargue by Karl Weber

The Cardinal's Mistress by Benito Mussolini

Cecil Beaton: A Retrospective by David Mellor

Century by Bruce Bernard

Cesar Chavez by Jacques E. Levy

Chicago: A Photographic Journey by Bill Harris

Children of the Arbat by Anatoli Rybakov

Dali by Luis Romero

Eddie: My Life, My Loves by Eddie Fisher

Errol Flynn: The Untold Story by Charles Higham

Frank Harris by Philippa Pullar

Giving Up the Ghost: A Writer's Life Among the Stars by Sandford Dody

Harry Benson on Photojournalism by Harry Benson

Herblock on All Fronts by Herbert Block

Ike and Mamie by Lester David and Irene David

I Saw France Fall, Will She Rise Again? by Rene De Chambrun

John Barrymore: Shakespearean Actor by Michael A. Morrison

Meyer Lansky: Mogul of the Mob by Dennis Eisenberg

My Truth by Edda Mussolini Ciano

Nijinsky, the Film by Roland Gelatt

The Orwell Reader: Fiction, Essays, and Reportage by George Orwell

Pablo Picasso: A Retrospective edited by William Rubin

Robert Redford: The Superstar Nobody Knows by David Hanna

Sahtaki and I by James Willard Schultz

Self-Portrait: USA by David Douglas Duncan

The Shoemaker: Anatomy of a Psychotic by Flora Rheta Schreiber

Show People: Profiles in Entertainment by Kenneth Tynan

Strangers and Friends by Thomas Struth

Swanson on Swanson by Gloria Swanson

Tony's Scrapbook by Anthony Wons

Wheeling and Dealing by Bobby Baker

她對高檔材質和工藝的欣賞。她的相機是機械美的典範，配件也是一流的；地址簿上記有自己最愛的舊貨鋪和古董店的電話號碼，還有馬歇菲爾德百貨公司內衣和女用襯衫部門的專線，以及他們促銷活動的日期。薇薇安把購物當作尋寶之旅，商品上還會留著價格標籤（連身上穿戴的品項也不例外），彷彿作為一種計分方式。如果哪件誘人的商品有大折扣，她偶爾還會不顧尺碼買下來，再為它們尋找合適的主人。雖然沒人會覺得薇薇安的物質欲望有什麼不好，但她有些購物的決定似乎並不明智。雖然薇薇安還欠著倉儲公司、零售店和朋友的錢，卻仍買下一只 397 美元的 14 克拉蛋白石戒指、245 美元的「玫瑰人生」（La Vie en Rose）真絲圍巾，又花了 165 美元的價格購買倫敦自由襯衫。她也會在跳蚤市場和二手商店選購較不昂貴的商品，增添自己多元的收藏，像是人造珠寶、競選徽章、非洲手工藝品及水晶等。

財務

薇薇安的理財方式很矛盾。她無法平衡消費支出、好好付帳單或償還貸款，購物也總是逾期未繳，從中央相機店（Central Camera）到《芝加哥論壇報》都是她的債主，而積欠最多的還是倉儲業者。薇薇安甚至會與美國國稅局定期通訊，討論稅務事宜，就像雙方是朋友一樣輕鬆地更新近況。薇薇安非常誠實，她會拖欠並不是要逃避債務，卻是肇因於規劃不周及日益惡化的組織能力。

然而，薇薇安對投資卻有著濃厚的興趣，還成功賺了點錢。她曾於 1950 年代買進一些股票，在鑽研過《芝加哥論壇報》和《紐約時報》後又做了其他投資。她的帳戶是由巴赫公司（Bach and Company）管理；不令人意外的是，她也留存了自己收到的所有財務報表、股息通知、新聞稿和年度報告。僅僅是少數股票就有大量相關的文件，數量驚人，除了薇薇安之外，大概很少有人會感興趣。薇薇安在晚年時，隨著個人物品變得愈發凌亂，她會將證明文件放錯地方，也不再兌現紅利支票。儘管如此，她仍留下了少量令人印象深刻的投資組合，譬如對加拿大太平洋鐵路（Canadian Pacific Railway）、通用汽車（General Motors）和華納兄弟（Warner Bros）的投資。

自 1950 年代初期起，薇薇安會拍攝重要的文件作為紀錄，以便打理自己的事務，像是股息支票、納稅申報單、重要紀錄、信件和收據等。如今這種行為已經很普遍了，她只是比大家早了 50 年想出這

紀錄用，1950 年代至 1980 年代（薇薇安·邁爾）

除了名人之外，還有拿著教宗畫像的男人、流浪漢（其中一張出現了他的「搭檔」，另一張則沒有）、三名有錢老婦人的背影、頭纏繃帶的詭異男子、工人階級，以及誰合唱團（The Who）的英國米字旗（Union Jack）海報。

房間不僅擁擠，也呈現出色彩和材質的衝突，這或許可為薇薇安帶來一大樂趣。她死後留下了兩張海報尺寸的大照片：一張是來自加州的金髮小女孩，另一張則是個圍著黃色圍巾、雙臂交叉的老婦人，可見她正直直地盯著攝影師。

海報女郎，芝加哥，1977 年（薇薇安‧邁爾沖印照片）

長椅上的男人，1975 年；頭纏繃帶的男人，1976 年（薇薇安‧邁爾沖印照片）

都鐸風房屋，1960 年；佛州泳客，1963 年；塗鴉，1974 年；提行李的男子，1977 年
（薇薇安・邁爾沖印照片）

最後的自拍像，芝加哥，1996 年（薇薇安・邁爾）

確實放緩了。40 年的攝影生涯過去後，70 歲的薇薇安似乎已失去了活力，而每個人最終都是這樣。

薇薇安面臨著無親無故老人都會有的晚年難題，她獨居在破舊的出租公寓裡，但最後因囤積行為造成危險而遭解約。她最後轉向金斯堡家求助，他們共同簽署了一間位於羅傑斯公園的公寓，這也是薇薇安最後的地址。無論薇薇安住在芝加哥哪裡，都會成為鄰里間常見的角色，因此難免被冠上各種綽號：大軍鞋、餵鴿子的阿姨、布呂歇爾太太〔Frau Blücher，譯按：電影《新科學怪人》（Young Frankenstein）中嚇人的女管家〕、瑪莉亞·馮·崔普〔Maria von Trapp，電影《真善美》（The Sound of Music）的女主角及真實故事的主人翁〕、保母仙女或西國魔女。在羅傑斯公園的左鄰右舍也都知道薇薇安這號人物，大家會簡單稱她為「法國來的太太」或「坐在長椅上的老太太」。不管薇薇安是否喜歡，這個人際關係緊密的社區總會注意到她，也關心著她。薇薇安不願與人互動，但每天都會坐在一張非常顯眼的長椅上，任何人都能找到她；不論天氣如何，她都會去同一個地方閱讀及觀賞湖邊景色。薇薇安總是穿著正式，以裙子搭配捲邊長筒襪、舒適的鞋子、夾克和帽子，即使在夏天也是如此。

———

2005 年，莎拉·馬修斯在艾凡斯頓（Evanston）遇見了照顧過自己的保母，他們 25 年前曾一起在這座城鎮生活，兩人立刻認出彼此。薇薇安已年屆 80，莎拉覺得她看來虛弱又有點憂鬱。他們會固定一起吃午餐，直到幾個月後莎拉搬走為止。

若有鄰居試圖與薇薇安攀談，除非是用法語，否則薇薇安都只會草草回答。她的脾氣倔強又高傲，自己也能過得很好，幾乎總會拒絕他人所提供的食物和衣服。2006 年，作家莎莉·利德（Sally Reed）停下來與她聊天，薇薇安告訴莎莉她有張有趣的臉，可見她仍將自己遇到的人視為攝影主題。許多街坊鄰居都觀察到，每天薇薇安都會翻找當地的大垃圾箱，主要是為了撿回《紐約時報》；她關心時事，還問莎莉覺得年輕人是不是真的關心世界的時局。這位作家覺得，薇薇安不僅注重隱私，也「似乎想與人保持一定距離，藉此取得安全感或保護感」。鄰居鮑伯·卡薩拉（Bob Kasara）經常觀察到薇薇安在該地區四處遊走，彎腰低著頭、雙手背在身後，正是她在拍照時常捕捉到的

姿勢。如同許多老年人一樣，薇薇安變得脾氣暴躁、愈來愈疏離，餘生都在她的小公寓度過，周圍環繞著她的東西。

　　2008 年 11 月下旬某日下午，薇薇安倒在人行道上，不是暈倒就是滑倒撞到了頭。有人叫了救護車，醫護人員將薇薇安抬到車裡時，她向鄰居派翠克‧甘迺迪（Patrick Kennedy）伸出手說道：「別讓他們帶我走，我不想走。」薇薇安唯一已知的就醫紀錄是在 1956 年，但過程並不順利；當時醫生為她治療胃痛，但開始檢查時，薇薇安卻突然異常惱怒。現在儘管她掙扎抗拒，但由於頭部可能已嚴重損傷，因此醫護人員仍堅持將她送往急診室。他們本來預期薇薇安能夠復原，但後來卻因為硬腦膜下血腫出現併發症，再也沒有康復。她被安置在高地公園的長照機構馬諾療養中心（ManorCare），金斯堡兄弟則盡責地看顧她的狀況。薇薇安的健康狀況逐漸惡化，在 2009 年 4 月 21 日辭世，享壽 83 歲。

　　最終，薇薇安由她曾經深愛的男孩們火化和感念，他們將心愛保母的骨灰撒在他們曾經一起採摘野草莓的森林保護區。

《上錯天堂投錯胎》（*Heaven Can Wait*），芝加哥，1978 年（薇薇安·邁爾）

18
THE DISCOVERY

第十八章　發掘

世界上沒有永恆，你必須為其他人騰出空間。
如同乘車，你上車，抵達終點，別人也會有一樣的機會。

—— 薇薇安，與雇主探討死亡

　　如同薇薇安拍攝的照片，這些作品被發掘的過程也有各式各樣的
角色參與其中，這些人各自發揮所長、堅持不懈地將薇薇安的才華公
諸於世。對如此了不起的生命歷程而言，這不僅是極為難得的結局，
也確實是另一個難得的開始。如果她能讀到報上的報導，一定會喜歡
這些鉅細靡遺的故事：工人階級男性的勝利、貧富階級間的爭議、故
事的曲折離奇。薇薇安一定會認真咀嚼所有的細節，站在一旁拿著相
機，熱切地捕捉所有的畫面。

　　薇薇安生活在芝加哥這段期間，為了存放自己愈來愈多的東西，
她也購買愈來愈多的儲物空間，卻幾乎完全無法負擔開銷。她留下成
堆的逾期通知、催繳信，還有語氣急切的付款請求。最早追溯到 1979
年，薇薇安就積欠了艾代爾租倉服務（Iredale Storage）一筆可觀的債務，
一個帳戶欠 2,476 美元，另一個帳戶則欠下 994 美元；她還收到一封
掛號信，信中警告薇薇安若不繳清款項，對方將於一個月內拍賣她的

　　財產，這也預示著未來事態的發展。在這些儲物櫃中找到的八噸物品中，薇薇安的攝影資料所佔比例相對較小；大部分都是裝箱的書籍、雜誌和報紙，呈現出她嚴重影響到生活的囤積症。

　　在金斯堡家的協助下，薇薇安解決了 1979 年的債務，但不久後艾代爾租倉服務就捲入逃稅醜聞。整個機構的內容物都被扣押，安排由國稅局（IRS）拍賣。薇薇安當然被嚇著了，於是她將自己的「寶貝」全都轉移到希巴德租倉服務（Hebard Storage），結果她因為忽略了他

租倉服務欠款警告，1979 年（約翰・馬魯夫收藏）

們的搬遷費帳單,而讓自己再次遭受法律纏身。這種欠債把戲一直持續了近乎 30 年;直到 2007 年新業主買下希巴德,在發出警告後拍賣掉欠款的帳戶。

薇薇安最終失去所有物時,估計欠下 2,400 美元的年費;雖然手頭很緊,但其實她原本能湊出錢的。18 個月後當薇薇安去世時,她的銀行帳戶仍有 3,884 美元、超過 1,000 美元未兌現的社會安全支票,還有 6,000 美元未退的稅金、一疊未存入的股息,也許還能向金斯堡家借更多錢。但薇薇安沒有償還債務,她的財產在 2007 年秋天被被查封拍賣。

長久以來薇薇安‧邁爾如此執著於保存自己的財產,為何會就這樣讓東西被沒收呢?最有可能是,她知道有欠款通知但不在意;她會習慣性無視於警告,一邊設法湊錢還債,因此沒什麼嚴重的後果。即使薇薇安沒收到通知,她也一定知道倉儲費用的繳交日期,畢竟她已經付了 25 年的費用。然而,這次薇薇安沒想辦法還債或檢查自己的東西,她早就是忽視問題的老手,但 81 歲的她可能已無法應付那麼多個倉儲空間及成堆的東西。薇薇安甚至很可能不在意了,擺脫掉糾纏自己大半生的煩惱。她的世界已縮小許多;她不再拍照、不再檢查自己儲藏的東西或與他人交際。白天時薇薇安會坐在羅傑斯公園的長椅上消磨時間,晚上則待在早已塞滿各種收藏的公寓裡。

拍賣

當薇薇安的倉庫上市銷售時,來自 RPN 銷售與拍賣公司(RPN Sales)的芝加哥清盤商羅傑‧甘德生(Roger Gunderson)回收了裡頭的東西,並分批轉售給十幾個競標者。其中一位買家是當地的照片收購商人榮恩‧史賴特瑞(Ron Slattery),他很有眼光,也經營著網站 Bighappyfunhouse.com,網站名稱正好道出他獨有的古怪個性。史賴特瑞買下的箱子裡裝滿了未沖洗的底片,他也開始小心翼翼地處理。將幾個成像結果上傳網路,他因此成為第一個將薇薇安攝影作品公諸於世的人,但照片並未引來足夠的關注,而無法保證沖洗更多底片會有所回報。史賴特瑞曾經因為急用而向畫家、木工兼收藏家傑佛瑞‧戈德斯坦(Jeffrey Goldstein)借錢,最後他以 57 張薇薇安‧邁爾的照片償還積欠朋友的款項,讓戈德斯坦也成了收藏者之一。

大多數的買家都從當地的跳蚤市場認識彼此,史賴特瑞建議攝影

師蘭迪・普羅（Randy Prow）轉售自己的拍賣品，他說：「你留著做什麼用？搞不好哪天走出門就被車撞了，拿來賺錢就對了。」現實有時比小說更荒謬，第二天普羅就被車撞了，結果一整年無法接案工作。史賴特瑞也認識另一個買家約翰・馬魯夫，馬魯夫是個因為財務原因而從藝術學校退學的年輕人。2007 年股市暴跌前，馬魯夫已成功經營了四年的房地產事業，當時他正開始著手新的寫作計畫，打算撰寫一本與鄰近地區波蒂奇公園（Portage Park）有關的書。他在拍賣會中競標，希望可以拿到當地的照片來襯托作品的內文，但這些影像最終不符合他的需求，於是他把箱子收起來了。幾個月後馬魯夫想起了這些箱子，他翻找內容物，為了好玩開始掃描裡頭的負片。他瀏覽這些材料時原本不抱任何期待，沒想到卻深受眼前所見吸引。

影像

馬魯夫沒有攝影背景，因此他與他人交流，證實別人對這些作品也有一樣的好印象。他與史賴特瑞開始以電子郵件通訊，討論他們對這些作品的共同興趣。馬魯夫與薇薇安一樣有著不堪的童年，他是母親第三段婚姻生下的第二個孩子，從小成長於芝加哥治安不佳的地區，父親在他五歲時就在附近被殺害。馬魯夫在女性當家的家庭裡長大，一家子賴以維生的只有食物兌換券，還有母親擔任食堂阿姨所賺取的時薪。他原本想成為畫家來養活自己，但延後了這個計畫，轉而從事房產業務，後來買下一套公寓，讓家人永遠有個安身之處。現在馬魯夫難得沒有學業和工作的束縛，有時間撰寫一本書。

薇薇安的照片啟發馬魯夫去上攝影課，他也布置了一間暗房來處理底片和準備印樣。2008 年，馬魯夫與這些影像共處一年之後，決定要投注所有的積蓄買下這位藝術家的全數作品。他向拍賣商取得其他買家的名字，大部分的人都急著出售，但史賴特瑞猶豫了，因為他也察覺到這位攝影家的才華，但史賴特瑞需要錢，也夠尊重朋友對這件事的熱忱，因此願意賣出幾百張照片、一千捲未沖洗的底片膠捲，還有幾千張負片，自己只留下了小量收藏。沒有經驗的馬魯夫為了湊錢進一步處理照片，也開始在 eBay 出售低品質的照片和負片，甚至考慮出售還未沖洗的底片膠捲。知名攝影師亞倫・瑟庫拉買下了幾張 eBay 上的照片，他很欣賞這些照片的水準，於是建議馬魯夫減少在網路上出售的數量。最後馬魯夫聽從他的建議，這時他已賣掉了幾百張，

但相較於他手邊有的 100,000 張照片，其實微不足道。

在這些早期鑑賞家爭奪照片的同時，薇薇安本人正在公園長椅上度過餘生，閱讀並享受著新鮮空氣、欣賞密西根湖（Lake Michigan）的景色。在薇薇安仍在世的一年半裡，許多買家都曾在網路上搜尋過她，卻找不到任何資料，連地址或電話號碼都沒有，因為她終其一生都保持神秘。約翰・馬魯夫發現攝影師當過保母，而薇薇安的死亡聲明出現時，他也追蹤到發布訃聞的金斯堡兄弟。他們告訴馬魯夫，薇薇安的名下還有更多租用倉庫。金斯堡兄弟原本打算丟掉裡頭大部分的物品，但他們同意，馬魯夫搬得走的話也可以留下他想要的東西，不必付錢。馬魯夫有了掌控權，得以保住更多照片，還有薇薇安生活中瑣碎的小物：筆記本、刊物、紀錄、衣物和各種各樣的奇特收藏，從競選徽章到礦物標本都有。

到了 2009 年，約翰・馬魯夫打算更加廣泛傳播薇薇安的照片，並向他人請教該如何公開展覽她的作品。他早就開始經營部落格，分享少量的照片，現在也將網站連結到 Flickr 上的 Hardcore Street Photography 社團。馬魯夫的貼文迅速竄紅，激起全球網友對薇薇安作品和街頭攝影的興趣。原始 Flickr 貼文下的討論串相當精彩，即時記錄了數位時代中，一群認真的愛好人士是如何評價、討論及介紹一位無人知曉的藝術家。（讀者仍可至 http://vivianmaier.blogspot.com 查看該貼文及回應。）

隨著薇薇安的影像在網路上流通，她的最後一批照片也在市場中

flickr HCSP (Hardcore Street Photography)

johnmaloof 2:26am, 10 October 2009

I purchased a giant lot of negatives from a small auction house here in Chicago. It is the work of Vivian Maier, a French born photographer who recently past away in April of 2009 in Chicago, where she resided. I opened a blogspot blog with her work here; www.vivianmaier.com.

I have a ton of her work (about 30-40,000 negatives) which ranges in dates from the 1950's-1970's. I guess my question is, what do I do with this stuff? Check out the blog. Is this type of work worthy of exhibitions, a book? Or do bodies of work like this come up often?

Any direction would be great.

Flickr 貼文，2009 年

求售。至 2010 年，唯一不在約翰·馬魯夫手中的一筆大批收藏，是由剛從意外中恢復的攝影師蘭迪·普羅所把持。這時薇薇安的名氣和照片的價值愈來愈高，普羅也準備好賣照片了。他的首位買家是傑佛瑞·戈德斯坦，戈德斯坦先後買了兩批照片，累積了自己的收藏規模。後來，普羅同意讓戈德斯坦和馬魯夫以 14 萬美元的價格均分他剩餘的拍賣品，每張照片的成交價大約為原本拍賣價格的 100 倍。收藏家們認為大筆金錢交易的風險很大，他們小心安排了交易程序，以確保能拿到普羅手中所有的作品。會合地點在伊利諾州馬頓（Mattoon）的一處加油站，就在雙方居住地之間。他們在那裡找到一家設有會議室的小鎮旅館。氣氛非常緊張，兩邊都各自雇了一名武裝保鏢，以免會議室裡情形有變。幸好在過度緊張的交易中沒有人受到傷害。

交易完成後，檔案總數達到了 143,000 張影像。馬魯夫手中佔有84%，戈德斯坦擁有 14%，史賴特瑞和其他人的收藏只佔 2%。起初馬魯夫覺得這些照片應由大眾機構公諸於世，他也努力聯絡了多間全國最有名望的博物館，但這位未知的藝術家已無法再產出更多的照片，沒有任何博物館對她的作品感興趣；即使館方很有興趣，也沒辦法付出必要的時間與費用來編排、準備及展示這些檔案。於是馬魯夫改變做法，轉而與芝加哥文化中心合作策劃首次展覽，並與策展人蘭尼·西佛曼（Lanny Silverman）一起挑選品項、為照片數位建檔，最後裱框了 70 張照片，作為 2011 年展覽的展品。民眾反應非常熱烈，吸引到的觀展人數更是芝加哥文化中心史上最多。《芝加哥今夜》（Chicago Tonight）和《芝加哥雜誌》

約翰·馬魯夫〔德魯·馬魯夫（Drew Maloof）提供〕

傑佛瑞·戈德斯坦〔榮恩·高登（Ron Gordon）提供〕

記錄了這次活動，在廣播、印刷界與數位媒體上引起全球的風潮。大家都想報導這位身兼世界級攝影家的神祕保母的故事。

檔案

　　意想不到的熱烈反應讓照片的持有人欣喜不已，這不僅證實了他們的直覺不錯，也表示先前的投資有所回報。但真正的工作才正要開始：大尺寸的檔案仍待妥善處理。薇薇安沒有留下任何指示，因此作者死後成品的樣貌，大大取決於兩位收藏家的決定，他們覺得自己有必要理解與效仿本人會做出的選擇。幸好兩人都具備藝術經驗與敏感度，也堅持忠於原作，他們請益備受推崇的專家，參考薇薇安在世時可使用的方法來制定處理程序。他們各自分工，也持續合作解決困難的問題，像是雇用有經驗的技術人員來沖洗有數十年歷史的老舊底片。馬魯夫還與紐約聲名顯赫的霍華德·格林堡藝廊合作重現薇薇安·邁爾的照片，並讓鼎鼎大名的史蒂夫·里夫金（Steve Rifkin）參與其中（里夫金沖印過名街拍攝影師莉賽特·莫戴爾的作品）。戈德斯坦則選擇自行策展，聘請了芝加哥大師級的照片沖印團隊榮恩·高登（Ron Gordon）和珊卓拉·史坦布雷歇爾（Sandra Steinbrecher）。

　　處理 140,000 張影像的巨量工作難以估計；攝影材料的準備過程漫長且成本昂貴。除了成像與沖印之外，每張照片都必須經過掃描、標註日期與名稱、編入目錄及數位建檔。雖然我們理所當然以為薇薇安會小心包好自己的作品並妥善存放，但實情並非如此；雖然負片被放在玻璃紙套中，不過大部分剩餘的材料都混雜在一起，有已沖印的照片、未沖洗的底片、錄音帶、影片和各種雜物。薇薇安對自己的照片表現得最不在意，將它們隨意扔進沒有保護的盒子裡。

　　由於影像中缺乏可用來識別日期、地點和主題的記號，因而阻礙了收藏的歸檔作業。馬魯夫和戈德斯坦開始辨識每張圖片的內容，每當有教堂尖塔將他們帶到薇薇安的法國家鄉聖博內，就能夠讓兩人異常興奮。然而，若要精確定位世界各地的數千座建築物和橋梁，兩人只能以蝸牛的速度進行，如此不可能的任務令人望而卻步。因為沒有專業組織願意付出如此大量的心血，所有的工作和財務風險都是由這些新生收藏家承擔，他們無力為自己支付薪水，只能埋頭苦幹、將生計置之度外。

待處理的素材，2011 年（傑佛瑞·戈德斯坦）

首展推出

　　芝加哥文化中心的展覽大獲成功後，馬魯夫和戈德斯坦分別安排了紐約首展，隨後足跡更從慕尼黑來到莫斯科，遍及世界各地。大眾媒體及專業新聞媒體一遍又一遍地講述著薇薇安·邁爾的故事。隨著展覽開幕及佳評如潮，收藏家們也開始受邀合作撰寫書籍、拍攝電影

和參與其他計畫。

馬魯夫很清楚知道自己想製作怎樣的紀錄片,接下來一年他都在認真檢閱手邊的資料,尋找能夠讓人們認識薇薇安的線索,整理數千張潦草的筆記、購物收據及照片信封。雖然大部分的線索都不具備清晰的焦點,但最後馬魯夫也設法聯絡上薇薇安在芝加哥幾乎每一位前雇主,還有幾個朋友與舊識。馬魯夫最後準備好尋找製作人時,他認識了來自密爾瓦基(Milwaukee)的一支團隊,也很有誠意與對方分享所有可聯絡的對象和研究成果。馬魯夫起初太天真了,但他很快就意識到該團隊其實只是想要他所握有的資訊和照片,也不打算讓他參與重要的製作工作。他帶著信心離開了,帶著當初買下薇薇安作品時同樣的信心。後來該製片團隊從 BBC 爭取到拍攝紀錄片的資金,他們發現讓馬魯夫的照片從指間溜走是個錯誤,後來試圖說服他回來,但沒有成功。

後來馬魯夫轉而加入已故影評人金・希斯寇爾(Gene Siskel)的姪子查理・希斯寇爾(Charlie Siskel)的團隊,共同製作、執導《尋秘街拍客》,也參與片中演出。馬魯夫沒料到影視業的生態如此殘酷,發現 BBC 在沒有他的參與下搶先一步,更使用了他的專有資訊,讓馬魯夫震驚無比。更糟的是,傑佛瑞・戈德斯坦渾然不知該團隊先前曾與馬魯夫協商過,他簽約同意出現在 BBC 的電影中,並提供對方照片。最後,戈德斯坦對於自己在片中的形象感到不滿,也對背叛了夥伴感到很難過;他懊悔參與這部紀錄片,但傷害已經造成,從此馬魯夫和戈德斯坦的情誼再也無法修復。

這場影視紛爭更導致薇薇安老家以她為榮的小鎮居民分成兩派,各自支持及參與影片拍攝:薇薇安・邁爾與香普梭協會(Association Vivian Maier et le Champsaur)選擇與馬魯夫合作;薇薇安・邁爾之友(Les Amis de Vivian Maier)則站在戈德斯坦這一邊。英國製作的電影在英國以《薇薇安・邁爾:誰動了保母的照片?》(*Vivian Maier: Who Took Nanny's Pictures?*)作為標題,在美國則為《薇薇安・邁爾之謎》(*The Vivian Maier Mystery*),並於馬魯夫的《尋秘街拍客》推出不久後首映。雙方較勁引起了大眾強烈的興趣,這也得展覽需求和觀展人數飆升。兩部紀錄片都受到好評,《尋秘街拍客》也獲提名為 2015 年奧斯卡最佳紀錄片,至此,薇薇安・邁爾這號人物徹底成為媒體爭相報導的寵兒。

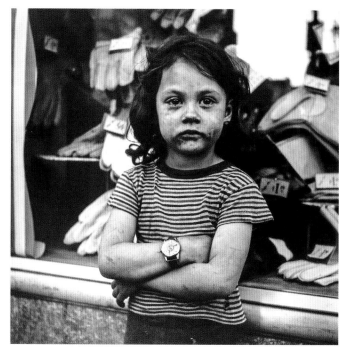

混雜的訊息，加拿大，1955 年（薇薇安·邁爾）

她也放不了手，就像她對待報紙一樣。我們必須抱持這樣的認知來思考她真實的希望和感受。無論創作的途徑為何，薇薇安現存的作品都反映出她的藝術造詣，以及理解和描繪人類多元處境的深刻能力。這是她自我表達的重要出口，也難怪她會力求真實，努力捕捉各式各樣的情感。

薇薇安的病症隨時間推移而惡化，她也從一位保守、整潔體面的漂亮女人轉變成了毫無吸引力的樣貌，她與眾不同又令人反感，即使想將人拒之門外，但仍會引起注意。雖然薇薇安喬裝打扮，與眾人拉開距離，但在這樣的武裝底下卻是個身高五呎八吋（約172.7公分）的女人，身形修長、體態完美，還有惹人羨慕的漂亮顴骨。

薇薇安懼怕親密關係也害怕被拒絕，致使她無法維持人際關係，最後也獨居得安然自在，身邊只有自己所擁有的東西。就某種意義而言，薇薇安難以看透的外在與稀少的人脈，讓她得以隨心所欲地前進、環遊世界、享受藝術及練習攝影。如果有人表示憐憫或覺得她很不幸，薇薇安本人肯定會對這種想法嗤之以鼻；她將別人視為受害者，而不

是自己，也經常伸出援手。薇薇安非凡的個人特質讓她得以克服所有的障礙，創造出自己感到安全滿足的生活。幸福是相對的，考慮到她的出身和家庭，實際上薇薇安過著充滿啟發的生活。

對薇薇安而言，攝影不只是自我表達的工具；也是引導她與人互動的方式。相機為她打開大門，讓拙於社交的攝影師得以與全世界數千個多元有趣的人交流。隨著她入住新的家庭與鄰里，掛在薇薇安頸上的裝置也幫助她定義自己，賦予她目標與權威感，也讓她能夠以安全距離激發情感。

薇薇安·邁爾正是藉由攝影建立了與世界的重要連結，並且在願意之時置身其中，為自己爭取應得的定位。

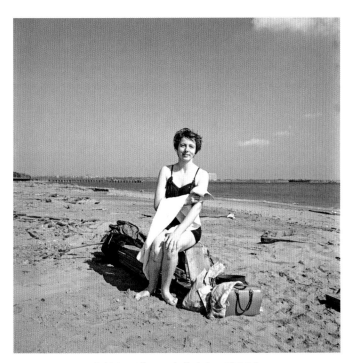

薇薇安·邁爾，史塔登島，1954 年

可惜那名法國法官搞錯了，著作權法要求兩人也必須在美國取得權利。五年來，馬魯夫和戈德斯坦一直以為遺產相關的事情已圓滿解決，而且從他們自己的角度來看，他們所做的一切都很合理：他們拯救了沒人要的照片、投入龐大的資源整理和推廣照片，還與薇薇安血緣最近的遺產繼承人達成協議，對方沒有任何異議，也得到一名法官的認可。但他們想得太簡單了，而未詳查美國法律對著作權的規定，因此維吉尼亞州一名智慧財產權律師提起訴訟時，他們根本毫無招架之力。

大衛・蒂爾（David Deal）這個名字，簡直是為諧音、雙關語和媒體量身打造（譯按：deal 為協議之意）。從事攝影 20 年後，他成為專攻攝影作品著作權的律師。他知道美國法律規定應該由血緣最近的親屬繼承遺產，因此走訪歐洲為薇薇安建構起完整的家族樹。希爾凡其實是薇薇安的遠房表弟，那些薇薇安不怎麼來往的親戚（從我們了解的情況來看，她不與他們聯絡都是情有可原），繼承順位都排在她熟識的親戚前面。

2014 年，蒂爾代表法蘭西斯・拜耶（Francis Baille）遞交訴狀，法蘭西斯雖為薇薇安的表親，但兩人根本從未謀面，因此有時會稱呼他這一類的親戚為「笑呵呵繼承人」（laughing heir），意指他們可以「一路笑呵呵走進銀行」。他是薇薇安的外祖父尼可拉・拜耶的後代，那個讓外祖母尤金妮懷孕後又拋棄她，造成三代家庭失和的男子。蒂爾在美國出庭時，法官裁決沒有足夠的證據可以認定法蘭西斯・拜耶作為薇薇安的繼承人，但蒂爾提起的訴訟在伊利諾州開啟了遺囑認證訴訟程序。在沒有明確繼承人的情況下，法律規定遺產應該轉交給芝加哥的庫克郡公定遺產管理人來處理，也就是薇薇安的遺產現今所在之地。

薇薇安・邁爾的案件在庫克郡算十分特別：風險很高、相關資料非常難找，可能存在的繼承人都是遠親，而且大都住在國外。雖然公定遺產管理人應該負責處理和解決這起案件，但他們必須運用龐大的資源才能確定繼承人，而在這種特殊的情況下，沒有人想犯錯。薇薇安哥哥的問題讓整個過程變得更棘手，如果他有孩子，即使是私生子也能排在所有的繼承人前面，繼承薇薇安所有的遺產。如果這樣的親屬真有可能存在，庫克郡恐怕會因此猶豫是否要結案，畢竟他們也有權繼續而維持不結案。

蒂爾提起訴訟後，薇薇安・邁爾的遺產問題佔盡了版面。馬魯夫

和戈德斯坦必須與遺產管理人交涉照片的使用方式和收入分配，才能繼續合法重製使用。媒體和民眾很難密切掌握這些複雜的過程，因此各種謠言和指控便甚囂塵上：有人說照片是非法購買的（其實照片為合法購買），而且他們想規避著作權爭議（其實是兩人以為自己已經在法國取得著作權）。我們可以說馬魯夫和戈德斯坦缺乏完整的法律知識，但那些對他們的指控都是不實而且不合理的。某些人說他們想要逃避著作權問題，那絕對是無稽之談，因為他們所做的一切登上了全世界的媒體版面，根本躲不掉。隨著遺產問題浮上檯面，兩位照片持有人只能暫時擱置所有的計畫，蒂爾則成為眾矢之的，許多人批評他中斷了所有的進展。粉絲害怕薇薇安・邁爾的熱潮來得快也去得快，恐怕會因為法律疑雲出現而從此消失，因此紛紛湧上網路抗議。

戈德斯坦在這無奈的時刻選擇放手，將手上的黑白負片賣給多倫多的藝廊老闆史蒂芬・伯格（Stephen Bulger），後來他又將負片賣給瑞士一個藝術財團。不過戈德斯坦留下了幾張他最喜歡的薇薇安親自沖印照片。長年以來他無償推廣薇薇安的作品，付出了巨大的代價：他用盡為女兒籌備的大學基金，真的沒辦法繼續下去了。他賣掉在芝加哥的房子和工作室，搬到北卡羅萊納州打算「重新開始」。那時戈德斯坦還有一些與遺產有關的法律紛爭尚待解決，但與薇薇安本人一樣，他很本能地排斥政府當局，因此多花了五年才與公家機關了斷那些懸而未決的問題。

而馬魯夫也同樣為薇薇安的作品投入所有的時間、存款和熱忱，遺產問題浮出水面時，他才剛剛開始轉虧為盈。他向庫克郡釋出善意並達成協議，2016 年 5 月，他和公定遺產管理人簽下工作協議，成為薇薇安・邁爾相關事務的核心人物。同一時間，大衛・蒂爾還在家族中繼續尋找繼承人。但即使選定了繼承人，由於大部分的底片都在馬魯夫手上，因此他們在拿不到底片的情況下，擁有重製權也沒什麼意義。

兩位照片持有者的能力

薇薇安的作品重見天日後不久，藝術社群就開始質疑買下大量作品的兩人，認為他們沒有足夠的資格和經驗整理她的作品。隨著討論愈演愈烈，誹謗者開始批評他們牟取暴利、剝削作者且能力不足，這給了媒體大肆炒作的材料。戈德斯坦和馬魯夫公然受到汙衊，他們說

只有少數幾家媒體為了查核事實或詢問他們的看法而聯絡他們，在那些批評的報導中都看不到他們的說法，就是最好的證明。不論薇薇安對自己過世後作品才曝光的事有什麼想法，她身為「平凡百姓」的擁護者，看到部分的主流藝術和新聞機構欺凌自立創業的收藏家，一定會感到怒不可遏。批評者只是站在遠處指指點點，沒有提供任何實用的替代方案，種種都與薇薇安所秉持的務實態度背道而馳。作為主要的收藏者，馬魯夫成為流言蜚語的頭號受害者，戈德斯坦則是不時與他一起成為眾矢之的。

兩人承受的諸多指控，包括不夠格整理薇薇安的作品（其實他們自己也是藝術家，而且每道流程都聘請世界級專家協助）；將薇薇安的作品分散後就無法完整研究（其實他們已經將 140,000 張照片數位化保存）；還有不肯將照片納入公共管理（其實他們曾向幾家博物館提議過十幾次，但都遭到拒絕）。幾名當初的原買家也加入批評的行列，抱怨他們明明參與挖掘薇薇安的過程，卻沒有得到任何功勞。這些爭議讓薇薇安如此成功的故事，籠罩在一層混亂、懷疑和負面的陰影下。

最令馬魯夫和戈德斯坦火冒三丈的說法，就是指控他們為了致富而剝削薇薇安。許多論壇討論文章都將薇薇安塑造成無力反擊的可憐老婦人，被兩個只想著賺錢的男人佔盡便宜。網路上流傳著各種不實的收益數字，完全忽略馬魯夫和戈德斯為了建立起龐大的資料庫，多年來投入了多少努力和費用，用以研究、尋找素材、聘請人員、存放和運輸照片、聘請律師、沖印和裱框照片。事實上，他們打從一開始就預料到，支出會遠遠超過所有預估的收入。他們只是追隨自己的熱忱，從未想過薇薇安的作品能引起百年一見的熱潮。他們對於竟有這麼多人想汙衊他們的誠信感到很驚訝，因此根本無法做好準備來面對這些質疑。儘管他們這一路確實走得跌跌撞撞（馬魯夫曾經將裁切過的照片放上 eBay 拍賣，他自嘲這是業餘者才會犯的錯），但還是被那些子虛烏有的指控和惡劣的攻擊殺個措手不及。他們的當務之急就是學習公開發言、使用社群媒體和經營媒體的技巧。

2014 年，馬魯夫在一場訪問中提到：「每次我出現在人群前面，就會有人問我『你對剝削一個可憐女人的作品有什麼想法？你在她過世後才開始賺錢』。」但那時他還在負債，而且持續將所有的收入投入資料庫的建構。誇大不實的收入指控，讓戈德斯坦感到心力交瘁，因此他公布自己的報稅單，表示自己全心投入薇薇安作品的這五年來，累積的稅前收入只有不到 100,000 美元，而且完全沒有給自己一

分一毫的薪水。即使他拿出正式的報稅單，但媒體仍對此漠不關心。

儘管官司和誹謗纏身，馬魯夫還是像往常一樣埋首於他的事業，有條不紊地繼續沖洗剩下的底片、編號分類，再透過展覽和拍賣分享薇薇安的作品。2019 年，他花了 35,000 美元洗出最後 500 捲彩色底片，讓她在 1980 和 90 年代拍攝的最後一批照片得以重見天日，其中包括她最後一張自拍像，第一次公開就是在本書中。後來馬魯夫想將焦點重新放回自己的藝術作品上，也想讓社會大眾接觸到他所蒐集到與薇薇安・邁爾相關的素材，於是他將薇薇安大量的物品，以及他手上大多數極有價值的薇薇安沖印照片，都捐給芝加哥大學。

薇薇安身後作品處理方式

在藝術界，照片的挑選、裁切和沖印都是攝影不可或缺的一環，幾乎和按下快門本身一樣重要。誠如知名攝影家安瑟・亞當斯（Ansel Adams）強而有力的解釋：「負片等同於作曲家的樂譜，沖印照片則是表演。」薇薇安・邁爾只親自沖印了 5% 的照片，這造成很大的影響。藝術機構之所以對接納她的作品猶豫不決，就是因為大部分有展覽價值的照片都不是由她親自挑選或沖印。大都會藝術博物館攝影部門主管傑夫・羅森海姆（Jeff Rosenheim）曾在一次短暫的交談中表達對薇薇安作品的興趣，但他想知道哪些照片是她親自沖印和裁切的，因為博物館秉持的信念是，一旦這些事情是其他人做的，作品就無法展現藝術家本人真正的觀點。

因為有這樣的背景存在，買下底片的兩人該如何挑選、裁切和沖印薇薇安的攝影作品，便成為一大難題。他們想信守承諾展現薇薇安的初衷，於是向其他德高望重的專家求助，打算以薇薇安在世時所採用的方法沖印照片，並且訂下一套流程。大部分的藝術家都會在生前留下指示，告訴後人如何處理他們的作品，但薇薇安的情況顯然並非如此。儘管他們做了各種努力，想方設法理解並遵循薇薇安的喜好，但大部分的作品都不是由她親自編修和沖印就是鐵一般的事實。當然，並不是因為她覺得自己的照片沒價值，而是因為她沒有必要做那些事。他們一開始決定用 16×20 吋（大約等於 40×50 公分）的明膠銀鹽相紙，手工沖印 15 張照片。為了找出他們所能採用的沖印方式，團隊研究了薇薇安生前親自沖印以及她所參與沖印的照片。

在現存約 7,000 張薇薇安的沖印照片中，有 6,000 張是馬魯夫和

戈德斯坦的收藏，而且已掃描成電子檔以便研究檢查。（7,000 張未包含送給金斯堡和其他家族的照片。）其中有許多張照片是彩色的，都是由其他人沖印；其餘的 3,500 張黑白照片，最能夠反映出薇薇安對拍攝主題、沖印方式和裁切風格的喜好。

從拍攝主題來看，薇薇安生前所沖印的黑白照片中，大約有五成是風景和人像照，符合她想發展明信片事業的雄心壯志。另外三成的照片是她在紐約和旅途中所拍攝的城市與街景照片，其餘兩成是在芝加哥拍攝的，大部分的照片主角都是雇主的親朋好友。薇薇安拍了600 張以上的自拍像，但只沖印了其中 50 張，而且大都是 1950 年代拍攝的。她投入攝影的 40 年間，對於回頭檢視自己的作品似乎沒什麼興趣。經過分析之後可以發現，薇薇安挑選沖印照片的標準似乎不是為了藝術，而是出於其他因素。她在法國和紐約的時候，經常是出於商業考量，在芝加哥時則往往是出於與雇主的家庭和孩子有情感連結。不出所料，剩下的黑白沖印照片，包括充滿質感的街景照片、以人物為主體的肖像照和名人照片，與她放大沖印後掛在房間的彩色照片主題相吻合。由於薇薇安所沖印照片的數量非常稀少，因此無法用來推斷她若想發展藝術攝影事業，會不會從所有的作品中選出這幾張照片。

在沖印方面，薇薇安為了追求照片的真實感，不會使用高反差和亮面的相紙，除此之外她沒有固定的偏好。沖印大師史蒂夫・里夫金的工作室沖洗了薇薇安大部分的作品，他說沖印薇薇安作品的目標就是「沖洗出可以呈現所有色階的照片，才不會遺漏任何陰影和亮部的細節。不使用高反差而採用完整色階的沖洗方法，才能夠更仔細地看到照片細節，而不會只是囫圇吞棗地看過。薇薇安的作品沖印出來後，應該要充滿想像空間、引人入勝，要讓人深入品味和探索，而不是一眼看完。」

在照片的裁切上，是馬魯夫和戈德斯坦所遇到最棘手的難題，因為薇薇安沒有固定的裁切習慣。她除了垂直裁切許多張照片，也會根據照片來決定裁切方式，而且經常以不同的方式裁切同一張照片。團隊的結論是他們無法預測薇薇安會如何裁切那些未沖印的作品，於是他們決定直接沖洗出未經裁切的全幅照片，也就是薇薇安在觀景窗內所看到的畫面。

他們對於如何在薇薇安身後處理她的作品感到徬徨，但又不願意放棄公開照片，因此馬魯夫和戈德斯坦唯一的解決方法就是與一流的

專家合作，盡可能做出最好的選擇。他們求助於霍華德‧格林堡，詢問他覺得薇薇安對於他們兩人處理她作品的方式會有什麼想法。經過謹慎的思考，格林堡認為現在的成果是「很好的選擇，沖印出來的照片很美，我無法想像薇薇安‧邁爾或其他攝影師會不苟同。因此我很看好這項沖印照片的計畫，不過各界的討論焦點是法律問題。」

心理疾病

　　與薇薇安‧邁爾有關的心理疾病議題之所以有爭議，不是因為引起各方辯論，而是因為即使有各種紀錄顯示薇薇安飽受囤積症的折磨，而且無疑影響了她的人際關係、工作、財務和心態等生活中的各個層面，但人們還是忽略了她的精神疾病及其所造成的後果。如果大眾意識到這件事，打從一開始就會明白薇薇安之所以沒有分享照片，是因為她有囤積症，她別無選擇。即使不清楚她的家庭背景和改變攝影行為的原因，有鑑於薇薇安會囤積報紙，我們還是可以合理推測她也會有囤積照片的行為：照片與報紙都是紙、有數千張印樣都是一頁頁拍下的報紙，她絕大多數的照片都未經處理，而且大部分都塞滿某個角落，再也沒拿出來看過。但偏見和心理疾病所背負的惡名，讓大眾忽視了這才是薇薇安開始囤積作品的原因，還激起了嚴重誤解薇薇安行為和動機的討論。

　　藝術和女性主義社群很早就開始發聲，抨擊長期以來將藝術家的才華或女性的決策歸因於心理疾病的偏見，雖然立意良善，但偏移了焦點。《紐約客》一篇關於《尋秘街拍客》的影評便提出這個觀點，文章中提到：「當女性做出不傳統的決定時，人們總會以心理疾病、創傷或性壓抑來解釋，彷彿是某種症狀，而不是對結構性挑戰做出的積極回應，或者只是單純的喜好。」問題是以薇薇安‧邁爾的例子來說，確實是創傷和心理疾病驅使她做出許多重大的決定。

　　即使批評者大概了解她有囤積症，但他們仍無法將囤積症對她的行為所造成的影響，與她的才華分開來談。根據學者陳曉珍（Hsiaojane Chen，音譯）的研究，同為囤積症患者的安迪‧沃荷也陷入類似的混亂狀態，由於歷史學家和策展人更習慣「將囤積症患者和藝術家視為兩種互斥的身分。一些批評者針對沃荷可能患有囤積症的說法感到忿忿不平，彷彿他假如真的是囤積症患者，就會讓人們把焦點從他的藝術作品上轉移。」如果薇薇安是抗癌鬥士，或者她生的病是稍微沒那

麼嚴重的顫抖症、關節炎或弱視，人們就不會將這些症狀與她的攝影作品劃分開來，還可能會因為堅毅地迎戰病痛而受到讚賞。即使是在開明的氛圍下，人們還是普遍會對心理疾病產生偏見。很多香普梭人聽到有人揣測薇薇安或家人有心理疾病時都氣急敗壞，即使鐵一般的證據擺在眼前。而對這些問題避而不談、眼不見為淨的專家，只會加深他們對薇薇安的誤解。

那些人針對薇薇安的種種行為所公開提出的解讀，其實都並非全然有道理，還讓她在過程中扮演受害者的角色。有人說她一定是因為缺乏自信才沒有公開作品，或者是因為沒有足夠的錢來妥善沖印照片，其實兩者皆非。有人猜測她之所以把作品藏起來，是為了自己一個人欣賞和呵護，但事實上大部分的照片都未經過後續處理，而是丟進箱子裡就此塵封。有人說她不肯公開照片是因為不想得到回饋和評論，但她又會與雇主、鄰居和朋友分享照片，難道真的是如此嗎？薇薇安的私人物品遺失，被汙衊成茫然又無助的老婦人受到欺凌，沖印和出售她的照片被視為剝削，那些都是子虛烏有、譁眾取寵的指控。假如沒有先了解她的背景，再試著依此解釋她的行為，薇薇安·邁爾在許多人心中就是一個脾氣古怪、一生悲慘的天才，而她本人想必會對這種觀點嗤之以鼻吧。

薇薇安會怎麼做？

讓大多數人改變想法的問題，是一個永遠無法得到明確答案的問題：薇薇安是否希望在自己過世後公開她的照片？她沒有留下遺囑，沒有想好如何安排自己的物品，也沒有提過希望在過世後如何處理自己的作品。一開始，由於她給人普遍的形象就是個注重隱私的人，因此許多歷史學家、自詡為保護者的人和各大專業媒體都跳出來發聲，妄下結論表示她會拒絕公開展示作品，人們應該尊重她的隱私權。如此草率的定論會造成兩種負面的影響：首先是指控擁有作品的兩人以不道德的方式剝削攝影師，其次是讓粉絲無法欣賞薇薇安所有的作品。但隨著她人生故事的細節逐一浮現，很多一開始為薇薇安發聲的人都意識到，其實他們對她所知甚少，因此贊成需要了解更多的資訊後再做分析。

現在我們知道雖然薇薇安確實是非常注重隱私的人，但背後的原因很複雜，而且不太會影響到她希望如何在過世後處理自己的作品。

在紐約找到認識薇薇安的人之後，讓人對這個議題產生新的想法，因為他們也說薇薇安很注重隱私、與人疏離，但當時她的確會與人分享作品。她也與其他攝影師互動良好，曾經嘗試建立攝影事業、出售自己的沖印作品，而且幾乎所有的雇主和朋友都拿到薇薇安為他們拍攝的照片。

薇薇安搬到芝加哥之後，延續了她在許多人口中的神秘作風，總是冷淡地轉移別人對她的發問，必要時會捏造資料。她完全隱藏自己的身分，與痛苦的童年和討厭的家人徹底切斷連結，抓緊機會展開全新的人生。她雖與攝影同好和相機店員工偶有往來，卻不太與專業攝影師打交道。隨著時間流逝，她的囤積症愈來愈嚴重，開始蒐集報紙、藏起她的照片，報紙和照片都成為她身分認同的一部分，但她就是無法放手。這些因為不可抗力的因素做出的行為，不見得能反映薇薇安的本心。安迪・沃荷的例子又一次提供對比：他在日記中寫到自己非常渴望擺脫那些囤積的雜物，住在乾淨、整潔的空間，但他就是做不到。他實際的行為與內心真正的渴望完全背道而馳。

在這個充滿諷刺的故事中，為了保護薇薇安的隱私而抗爭，也許是其中最諷刺的橋段。她是最不需要保護的人。雖然薇薇安會避而不談自己的身世，但她總是會毫無顧忌地提出自己的觀點和意見，甚至到過度分享的地步。對薇薇安來說，有人想保護她是一種冒犯，直到過世前她都很抗拒別人的幫助，認為她可以照顧好自己。除此之外，薇薇安也不太尊重其他人的隱私。她的照片會捕捉人們最糟糕的狀態：那些脆弱、憂慮，甚至昏迷不醒的照片主角，有機會的話絕對不會讓她這樣侵犯自己的隱私。街拍攝影集《旁觀者》（Bystander）的共同作者柯林・威斯特貝克（Colin Westerbeck），曾經說她一部分的作品是「掠食性街拍」（predatory street photogtaphy），因為她鎖定了那些「無法抵抗照相機羞辱的凝視」的人，佔了他們的便宜。薇薇安對雇主也會展現同等的侵略性，她會刺探雇主的私事，記錄他們的信件、相簿、地址簿和日記，完全違背信任的原則。雖然她可能無法控制自己的行為，不過還是可看出薇薇安個人的需求遠遠勝過其他人的隱私。

到了 1980 年代，薇薇安變得非常疑神疑鬼，堅信有人在監視她，還有人在她家翻箱倒櫃。她病得很重這一點無庸置疑，而我們必須在這個前提下檢視她的言行舉止。有次她對雇主柯特・馬修斯說的話，被許多人錯誤解讀為她不想展示作品的證據：她說如果「沒有把她的作品藏起來，可能會被別人偷走或濫用」。但根據馬修斯的說法，他

說出這個故事不是為了表達她對展示自己作品的真實想法，他想表達的卻完全相反：薇薇安「無法突破自己的妄想症」來做出決斷。馬修斯堅信「如果知道大家看到她的作品，她一定會很開心」。他的妻子琳達補充，一開始看到相關議題的報導時，她真的很擔心薇薇安被人剝削了，但她「現在再也不認為發掘小薇的作品是背叛她」，而且很高興看到她的照片得到熱烈的迴響。

薇薇安對自己的才華感到驕傲，她也是很務實的人，應該會接受自己成為全球最受歡迎攝影師後得到的好處，特別是過世後才爆紅這一點。她終其一生將《紐約時報》奉為新聞聖經，她真的會厭惡他們對自己的讚賞嗎？薇薇安本身對沖印照片沒什麼興趣，但能讓為莉賽特·莫蒂爾沖印照片的大師幫她處理作品，她真的會感到不滿嗎？薇薇安研究了仰慕的學者和藝術家的作品集這麼久，能夠在備受尊敬的芝加哥大學建立薇薇安·邁爾資料庫，真的會令她反感嗎？薇薇安度過了經常與名人相遇的精彩人生，她或許會享受稍微與名氣沾上邊的感覺。

約翰·馬魯夫開始推廣她的作品之後，認真思考了她原本可能會有的想法，以及最符合道義的做法。他請教她所有的雇主和朋友，他們幾乎都異口同聲地表示，應該展出薇薇安的作品。至於薇薇安可能會有什麼想法，他們提出的意見比較分歧。大部分的人都認為薇薇安生前會對曝光感到恐懼，但應該能接受在過世之後公開作品，甚至感到光榮。不過她的行為是出於心理疾病，而非本心，也讓這個問題更加複雜難解。

她在高地公園的鄰居卡蘿·彭恩（Carole Pohn），對馬魯夫的行為下了這個結論：「我敢打賭 100 個人裡有 99 個人，都不會在乎櫃子裡放了什麼⋯⋯幸運女神終於對薇薇安露出笑容了。」從藝術家的角度來看，薇薇安確實是幸運的。儘管困難重重，她的作品還是重見天日，並受到大眾的推崇，她不必遭受批評或妥協，也不需要推銷自己的作品。將她評選為最有天賦的街拍攝影師的人，不是藝術機構，而是一般人，這一點或許會讓她感到欣慰，因為她的作品就是要直接與平凡人對話。雖然薇薇安有可能對大眾的迴響感到自豪，但她絕對會因為自己的秘密浮出水面而感到痛苦不已，畢竟她苦心積慮隱藏了這麼久。但從為弱勢發聲的角度來看，她會明白自己的故事可以幫助其他在童年遭受創傷的人。她堅毅地克服逆境，以開明的心態和社會意識啟發他人，是最耀眼的典範。

　　薇薇安想過自己死後作品會發生什麼事嗎？有些囤積症患者會認為應該為後世留下點什麼，有些人則只是純粹為自己而收藏。薇薇安絕對屬於後者，可能甚至壓根沒想過在自己過世後，她所拍的照片會發生什麼事。那些照片是她身分認同中不可或缺的一部分，因此她可能根本無法忍受這樣的想法。最有可能的情況是她想都不必想，因為她就是個宿命論者：人一旦走了就是走了，決定交給其他人來做。英格・芮孟還記得有次薇薇安提到梵谷，感嘆著藝術家生前總是沒沒無聞，通常都要等到過世後才會被人發掘，她簡直是預言了自己的命運。

　　什麼事是我們能確定的呢？那就是薇薇安對自己的作品沒有任何規劃。她年輕時曾經想展開攝影事業，想要出售和分享她的作品。但她逐漸開始受心理疾病之苦，表現出來的症狀是變本加厲地蒐集報紙，並將各種形式的照片緊緊抓在手中。她對自己的才華充滿自信、欣賞名人、認為藝術價值勝過他人的隱私，而且是堅定的宿命論者。她沒有支付儲物櫃的費用，又保留所有沖印的照片、負片和未沖洗的底片，不論她是否有意，她都觸發了這一連串發生機率極低的事件，最終讓世人挖掘出她這位隱世天才。了解她完整的人生故事，也許能幫助我們釐清狀況，但沒有人能夠確定她最真實的想法，而她自己可能也說不清楚。

　　我們只能希望薇薇安・邁爾真正的夢想與希望，在某種程度上算是成真了。

APPENDIX B:
THE LEGACY

附錄 B：歷史地位

　　雖然薇薇安・邁爾名列二十世紀最受關注的攝影家，但大部分的機構卻仍然未將她的作品納為永久收藏，也尚未正式認可她的作品為街拍傑作，沒有人確定究竟她是否能成為攝影史中的經典大師。也許她的作品能夠以紀實的價值長久留存，因為她包羅萬象的照片，可以作為她那個時代的文化紀錄。她克服棘手的困境，創造出可以盡情追尋熱愛的事物、為社會底層發聲的人生，也能夠以啟發人心的形象，永久長存於大眾心中。究竟薇薇安・邁爾為後世留下了什麼影響，此刻才正要開始討論。

歷史攝影家

　　專家普遍認同薇薇安是一位技巧高超的攝影師，但要寫入歷史可是非常困難的成就，可能需要分類和改善手法才能達成。《紐約時報》記者亞瑟・盧伯（Arthur Lubow）曾經寫道，幾乎不可能將那些標準套用在薇薇安身上，因為她的「攝影形式繁多，想法難以捉摸，缺乏具有代表性的觀點。她可以是維吉、海倫・萊維特、薩爾・萊特（Saul Leiter）、布魯斯・戴維森（Bruce Davidson）、安德烈・柯特茲（André Kertész），甚至是蓋瑞・溫諾葛蘭德（Garry Winogrand），取決於你看到她的哪一張照片」。但有些人不認同他的結論，其中一位是《紐約時報》的藝術評論家蘿貝塔・史密斯，她表示薇薇安・邁爾的照片「可

以被收入二十世紀的街拍歷史，因為她的作品完整度幾乎媲美百科全書，她可以很接近你能想到的任何一位知名攝影家，包括維吉、羅伯・法蘭克和理查・艾維頓（Richard Avedon），但又突然轉變風格。她的作品具備與眾不同的沉靜、清晰的構圖，因為沒有突然移動或情緒極端的瞬間，因此多了一分溫柔」。

　　時至今日，還是沒有人比街拍大師喬・麥爾羅威茲更了解薇薇安作品的特色與背景，因為他是最早一批檢視作品的專家：「彷彿有一雙真誠的雙眼，對於人性、攝影和街頭的理解非常透澈，這種事情不常發生。從薇薇安的作品中，立刻就能看出對人性的理解、溫暖與樂趣。」他更說到薇薇安的照片具備可信度，精準記錄當下，而且她「什麼都有，有一絲幽默、一絲強烈的情感、一絲悲劇感，還有一絲時間流逝的感覺」。麥爾羅威茲特別解釋，攝影界的典範是以羅伯・法蘭克、莉賽特・莫蒂爾和沃克・艾凡斯（Walker Evans）等攝影家為標準而建立起來的，接下來「只要有新人出現，總是有人認為他們是次等攝影師，但我不認為她是次等的。看薇薇安的照片時，我總是能感受到純粹的智慧，那是一流的，不是次等的」。他不覺得薇薇安的作品缺乏原創性，就算與其他人的作品相似，也是因為攝影主題十分常見，還在 1950 和 60 年代勝過一切的人文主義：「你可以拍出沒受到任何影響的照片，但你一定會受到當時文化的影響。」

　　薇薇安最優秀的作品都是在過世後才沖印出來的，而這件事仍然是最大的阻礙。她因為飽受囤積症所苦，而未處理絕大多數的照片，這可能會對她的歷史地位造成長遠的不利影響。在她過世後沖印出的全幅照片，與她在觀景窗中所看到的畫面一致，專家們必須考量這樣的作品是否具備足夠的代表性。但諷刺的是，他們認為薇薇安過世後才沖印的照片，其真實度必須打折扣，因為她本人並未監督裁切等編修工作，不過他們沒有考慮到薇薇安的作品構圖非常優秀，根本沒有裁切的必要。其他攝影家也面臨相同的疑慮，例如蓋瑞・溫諾葛蘭德，他身後留下了 100,000 張未經沖洗的底片。2014 年，他過世整整 30 年後，大都會藝術博物館展出他的照片，全都是在他過世後由策展人編修和沖印的。舊金山現代藝術博物館（San Francisco Museum of Modern Art）的艾琳・歐圖（Erin O'Toole）解釋：「他不是很在乎沖印品質，他最在意的是拍下照片……比起讓他的作品躺在箱子裡，不如把照片拿出來，讓作品自己說話。」這番說法似乎特別適合薇薇安・邁爾。

啟發人心的社會運動家

　　不論薇薇安在攝影界的地位為何，她都值得在另一方面獲得肯定。她是個啟發人心的人物，她擊潰眼前的障礙、決定自己的人生走向，同時堅定地為了更遠大的利益而努力。

　　薇薇安年輕時，女性平權的思想就已深植於她心中，甚至認為女性更加優越。而年過 50 的薇薇安，早在社會運動蓬勃發展的十年之前，就已經讓金斯堡一家清楚了解她的女性主義觀點。儘管身為天主教徒，她還是提倡節育、支持墮胎權。她始終認為自己屬於工人階級，熱中推廣左派思想和參加工會。1950 年，她參加了法國共產黨領袖莫希斯‧托黑茲（Maurice Thorez）的集會，1954 年則拍攝美國共產黨創辦人以色列‧安姆特（Israel Amter）的葬禮。住在芝加哥時，她力挺社會主義勞工黨（Socialist Workers），個人物品中還留有寫著「勞工權利法案」（Bill of Rights for Working People）的宣傳手冊及一篇《華盛頓郵報》（Washington Post）批評破壞工會的文章。從她最初拍攝的照片，可以看出所有種族的人都是平等的，而且同樣重要。她熱中投身廢除種族隔離和支持少數族群的權益，早在民權運動來到高點之前就拍下種族融合的照片。她是芝加哥非洲之家的活躍成員，也積極參與民權領袖傑西‧傑克遜所建立的組織「推進行動」（Operation PUSH）。

　　在美國原住民權益方面，薇薇安是不折不扣的先驅、孤獨的領航者。20 多歲的她曾經在某天離開海灘，拜訪南安普頓的辛尼考克族人。她對原住民的興趣十分濃厚，更充滿學術精神，她大部分的假期都在四處拜訪美國原住民，捍衛他們的權益。她拍攝了十幾個原住民部落，更積極參與芝加哥美國原住民中心的活動。照片顯示還有其他盎格魯—薩克遜（Anglo-Saxon）女性投身於類似的活動，但直到 1968 年，美國原住民才受到實質的法律保障，擁有完整的權利。

　　薇薇安的坦率與獨立精神，也在其他方面展現。她十分著迷於新奇刺激的事物，因此在迪士尼樂園開幕頭幾個月就造訪了，更成為當時全世界前 1% 的旅遊人口。1960 年前，全世界只有不到 1% 的人出國旅行，而且其中只有寥寥可數的女性是獨自出遊。年輕的薇薇安回到聖博內準備賣掉博赫加德前，早已獨自遊覽法國、西班牙和瑞士。她最精彩的一趟冒險也是獨自完成的：她搭船環遊世界，探索鮮有女性獨自造訪的異國港口。薇薇安‧邁爾的歷史地位究竟為何？歷史攝影家、紀實攝影家，還是啟發人心的社會運動家？時間會說明一切。

APPENDIX C:
THE BACKSTORIES

附錄 *C*：故事背景

我在撰寫及談論薇薇安・邁爾的故事時，經常被問及我如何追查到這位攝影師的舊識及家人。很大部分是因為運氣好和努力不懈的成果，大半工作都費時多年。驅使我的是對薇薇安旅程與照片的熱情，還有自我挑戰的渴望。我大部分的情報來源都是免費的，如果得花錢買消息，就不會有那麼多樂趣了。

故事背景一：蘭達佐家的屋頂

蘭達佐一家（Randazzos）出現在 1951 年的 20 幾張照片裡，他們是我願望訪談名單上的前幾名，因為這家人似乎是薇薇安的朋友，也知道她那時是初出茅廬的攝影師。紐約找不到認識她的人，而照片裡姓名不詳的人物也許能填補重要的傳記空白。這些影像是唯一可用的線索，其中有一對老

蘭達佐太太，紐約，1951 年（薇薇安・邁爾）

301

夫婦、三名年輕女子和一個公寓屋頂。幾張照片上標記了日期，其中一張標註「蘭達佐太太」，這姓氏難得讓人有了頭緒。手中有了線索後，我預計在一週內與他們見面，結果花了整整一年才找到這些人。

快速在網路上搜尋後，發現該姓氏來自義大利西西里，其家族紋章很類似照片中一位女孩身上的配飾。令人驚訝的是，根據 1940 年的人口普查，光紐約市就有幾乎 700 個蘭達佐，只有 1% 列於曼哈頓，而沒有任何住宅區符合檔案影像中的視覺地理位置或家庭組成。

屋頂的照片裡有許多遠近的建築，還有一棟位於南邊的白色公寓大樓。布朗克斯和皇后區有很多這類高樓，接下來六個月，我細細檢查這些行政區的舊照片與人口普查，設法找出有三個女兒的蘭達佐家庭。我聯絡過許多看起來很有可能的家庭，但結果他們都不是我要找的人。我一次又一次重新檢查屋頂的照片和周圍環境，白色大樓的窗戶和陽台格局都烙印在我腦中了。有一天，我沿第三大道開著車，突然向上一瞥，那棟大樓就在我眼前，只是前後的方向相反了。

我趕緊回家翻找原始影像，後來一切都說得通了。現在知道白色

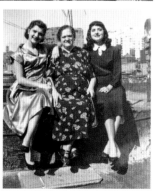

翻轉的屋頂和蘭達佐一家，1951 年（薇薇安・邁爾）；
列星頓啟聰學校與亨特學院（OldNYC）

公寓大樓原來是位於公寓的西北方，我認得亨特學院（Hunter College）眼熟的塔樓。從照片裡可看見隔壁有一棟山牆建築，但 Google Earth 上沒有。我下定決心要找出薇薇安相機的確切位置，因此參考了非常有用的網站 OldNYC.com，這網站以舊照片繪出曼哈頓每條街道的地圖；於是我找出了遺失的地標：有著輝煌三角山牆屋頂的列星頓啟聰學校（Lexington School for the Deaf），這間學校是在照片拍攝後被拆除的。

　　明確定位影像的北側後，我又在其中一張照片裡幾個女生的肩膀上方找到了南邊的特殊手術醫院（Special Surgery）。我以三角測量法測繪這些地點，追蹤到薇薇安的相機位置為東 63 街 403 號，這是一棟已拆除建築的所在地址，從 OldNYC 也能找到。地址院落對面的公寓外牆仍然屹立，與照片中一模一樣，證明我的定位沒錯。我又反向搜尋這個地址，得出確鑿的證據：1948 年的電話簿出現了「S. Randazza 小姐」這筆資料。為了確定這家人的姓名與年齡，我在 1940 年的人口普查中搜尋以 o 和 a 結尾的姓氏，但沒有找到該地址或附近的資料。

　　我假定這家人已於 1940 年後搬到 63 街這個位置，接著開始在 1940 年紐約的人口普查中追蹤每一位「S. Randazzo/a」，這是一個近乎不可能的任務。遇上瓶頸時，改搜尋別的資料庫也許會有結果，於是我改為搜尋 1930 年的人口普查。果然找到了住在東 63 街的這家人，也確定他們的名字。他們的姓在 1940 年被拼錯為「Randzzo」，

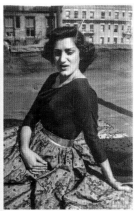

1948 年紐約市名冊（NYC Directory），1940 年人口普查；
蘇菲・蘭達佐，1951 年（薇薇安・邁爾）

安娜‧蘭達佐，2017 年（安‧馬可思）

不過電話簿裡的「Randazza」也是錯字，使得兩筆資料都無法出現（拼寫錯誤也成為我搜尋族譜的阻礙）。結果我一直苦苦尋找的屋頂，與薇薇安在 64 街的公寓只隔一個街區。我再細看照片時，發現薇薇安的公寓在大女兒蘇菲身後還露出了一部分，讓我尷尬不已。

在搜尋訃聞後，我發現一位姐妹仍然健在，也確定了她婚後的姓名和住處，接著在皇后區找到 80 歲的安娜‧蘭達佐‧克羅寧（Anna Randazzo Cronin），幾天後就來到她的客廳。經過半個多世紀後，她對薇薇安這個人仍記憶猶新。

在長久密集的搜尋之後，對方感覺就像是我的朋友，甚至在見面前就有這種感覺。我對安娜就是這樣，我倆的訪談再好不過了。她極其詳細地描述了薇薇安的個性和外貌。可以如此與家人分享照片並了解他們之後的生活，特別讓我心滿意足。蘇菲有很多實驗性質的照片，安娜解釋蘇菲是古怪的姐姐，也是薇薇安真正的朋友。她倆年齡相仿，是在附近認識的。幾個姐妹在與薇薇安成為朋友後不久就結婚了。二姐碧翠絲是個美人，結過幾次婚，身體也不好。蘇菲一直住在附近，後來被公車撞死。安娜在皇后區育有一個可愛的家庭，回憶起過去的時光，她開始流淚。當然，我也一樣。

故事背景二：河濱大道的瓊恩

雖然我追蹤了無數個薇薇安曾照顧過的紐約人，但我決心要繼續努力找出河濱大道的可愛小女孩。她是薇薇安第一個長期照顧的對象，而薇薇安開始受雇於這家人時，也正逢她購買祿萊福萊相機的時間。這位六歲的孩子是薇薇安攝影過渡的對象，曾經被不同的相機拍攝過，照片的處理手法也有各種剪裁和沖洗實驗。薇薇安為瓊恩家拍了近 500 張照片（遠超過她為其他紐約人拍攝的數量），也曾與他們一同踏上一次漫長的西部之旅。

即使有大量的照片，由於沒有筆記、可見的姓名或特殊的地點，我仍無法蒐集到關於這位雇主身分的線索。這些照片僅能讓我得知他們是天主教徒、父母為中年人，和女兒住在一棟公寓裡，我輕鬆就認出是河濱大道 340 號。由於 1940 年後的人口普查尚未公布，電話簿

就是最好的情報來源，我也反向搜尋這個地址，找出 1952 年的公寓
居民。我粗略地追溯這棟大樓中每個家庭的歷史，查詢他們的家庭組
成，但沒有一個符合這家人。有好幾年我不斷重新檢查照片尋找線索，
甚至請沖洗大師史蒂夫・里夫金放大照片來獲得可供辨識的細節。最
後我才想到可以聯絡 1950 年代初住在這棟樓裡的其他孩子，也許他
們會記得那個和法國保母在一起的小女孩。這招成功了！

在沒有人口普查的情況下要確定有哪些家庭成員，最方便的資料
來源可能是訃聞了。我藉此追查到曾住在河濱大道這處地址且育有四
個孩子的席尼・查爾拉特（Sydney Charlat）。搜尋名字可查到女兒瓊恩・
查爾拉特・穆瑞（Joan Charlat Murray）著有一本書，名為《一位策展人
的自白》（Confessions of a Curator）。開頭有一張瓊恩母親露西亞・查
爾拉特的舊照片，她看起來很面熟。我想起薇薇安在 1953 年情人節
派對上拍的一張照片，裡面就有一位長得很像她的女人站在我要找的
小女孩身後。如果她確實是露西亞，那麼兩家人就是朋友。

這本書裡也有一張瓊恩・查爾拉特的照片，她長得很像第二張派
對照片裡的小女孩。我從 Ancestry.com 搜尋卡蘿・查爾拉特（Carol
Charlat，父親訃聞中出現的其中一個女兒），搜尋結果出現了一張高中照

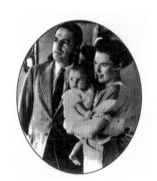

Sidney A Charlat

13 Dec 1909

340 Riverside Dr Apt 14a, New
York, NY, 10025-3440

查爾拉特一家，1952 年紐約市名冊；抱著寶寶的露西亞・查爾拉特；
露西亞與未知的小女孩，1953 年（薇薇安・邁爾）

片，與派對照片中的另一個女孩很相似，這時我知道自己找到了查爾
拉特姐妹。

我在聯絡這幾人之前想再確定一下；徹底在網路上搜尋後，讓我
下定決心：在 2014 年德州時事通訊中有一張卡蘿・查爾拉特的照片，
裡面出現她的餐桌，桌上有個與薇薇安照片裡家庭餐桌上一樣的獨特

卡蘿拉‧席姆絲與潔內娃‧麥肯錫，
1953–1954 年（薇薇安‧邁爾）

她拍了兩張照片，還為自己沖洗第二張肖像照。根據卡爾斯魯爾的購物目錄、桌上的外文報紙和牆面上的照片性質，可以判斷照片中的人是位德國新娘攝影師。現在已向前邁了一步，但仍然缺乏繼續搜查的資訊。

我沒有其他線索，只能徹底翻找薇薇安在 1950 年代初期常去的地方。有一系列照片拍攝的是 1953 年電影《計程車》（Taxi）的片場，背景出現了一家照相館。雖然該照相館看似是場景的一部分，但卻是紐約拍攝的照片中唯一顯眼的工作室，讓我可以更深入探索。我了解到，薇薇安重視的東西經常會出現在她的照片中，但不會特別強調，只有她自己才懂得它們所代表的意義。

工作室的招牌上寫著「卡蘿拉照相館」（Carola Studio），上頭展示著名人、護照和婚紗照的樣品，表示經營的攝影師可能就是薇薇安照片裡的女人。事實證明，要在公共紀錄中查找這家店非常困難。「卡蘿拉」在我聽來像義大利語，但 1953 年的曼哈頓電話簿中只列出了兩個這樣的姓氏，而且都不是攝影師。

反向搜尋「第三大道 987 號」沒有得到結果。最後才想到卡蘿拉是名字，也發現這是德語裡的「卡蘿」（Carol）。慘痛的經驗告訴我應該搜尋不同的時間範圍和拼字，我找到 1933 年的名單裡有一條「卡蘿拉‧席姆絲」，她是一位攝影師，就住在第三大道 987 號附近。舊的人口普查紀錄顯示，卡蘿拉與丈夫共事，名冊中將他的工作地點列於第三大道大樓。當時有則報紙文章披露兩人離婚鬧得很不愉快，席姆絲先生還因為沒有支付贍養費而坐牢。兩人膝下無子，而後卡蘿拉接管了照相館。

卡蘿拉的移民和旅客紀錄顯示她來自德國卡爾斯魯爾，但還需要有相符的照片佐證才能確定。為此，我改為查詢她整個家族，並找到了一位住在紐澤西的親戚，這位親戚表示自己有位姨婆確實是攝影師。他也認同薇薇安照片中的女人長得很像自己的祖母艾莉斯‧洛菲

卡蘿拉照相館，紐約，1953 年（薇薇安·邁爾）

爾·梅爾斯（Elise Loeffel Mehls），也就是攝影師姨婆的姐妹，但已經沒有現存的照片可供比較。我在尋找其他資料的同時，成功猜到了他未歸化為美國人的祖母已依照戰時適用於德國人的規定，登記為「敵國僑民」（Enemy Alien）。艾莉斯·梅爾斯的紀錄裡有張女性照片與薇薇安的照片中的人幾乎一模一樣，證實卡蘿拉·席姆絲確實是她的姐妹，也是薇薇安的前輩。很久之後，我才破解一封辦公桌上非常模糊的信封，收件人為「席姆絲太太，第三大道」，更證實了結果。

薇薇安在 1956 年重返紐約時，莫名其妙拍下了婚紗照的展示窗。我判斷其實她是在席姆絲的舊照相館，因為玻璃上反射出一個脊椎整骨師的招牌，長久以來這個招牌都掛在現已拆掉的卡蘿拉照相館招牌上方。薇薇安回來探望前輩，但這時已經退休的卡蘿拉正在德國旅行，而且在旅途中去世了。

我在搜尋席姆絲時，也看到報上刊登了廣告宣傳課程、照片處理和暗房出租，地點就在相同的街區。從 1940 至 1950 年代期間，距離照相館兩道門的建築——第三大道 983 號，是攝影師的聖地，這棟建築也出現在薇薇安的許多照片裡，顯然她都會來這裡參與攝影相關的活動。許久之後，這則小知識也讓我找到了另一位攝影師。

第二位女性攝影師的肖像似乎也同樣意義重大，因為在放大這張肖像後，可以發現她顯然在檢查薇薇安的底片。找到卡蘿拉的一年後，我人在上阿

艾莉斯·梅爾斯，1940 年（國家檔案和紀錄管理局，NARA）

爾卑斯工作，因另有要事而必須仔細閱讀數位版的 1953 年紐約市名冊。在以「Mc」為開頭的厚厚姓氏頁面中，突然迸出了一條熟悉的地址「983 3Av.」（第三大道 983 號的縮寫）。我注意看了這條資料，發

Robert W. Cottrol announces an eight-week informal course in photography for beginners at his studio, 983 Third Avenue. The course fee of $7.50 for each session of four hours includes the use of equipped darkrooms for class assignments.

NEW! NEW! NEW! NEW!
Darkrooms and Studios for Rent
HOUR — DAY — WEEK
COMPLETELY EQUIPPED
SIMMONS OMEGA ENLARGERS
ERRY HOWARD'S STUDIOS
ird Ave. (at 59th St.) N. Y. C.

1940 年代至 1950 年代的課程與暗房廣告〔《紐約時報》（NYT）與《紐約先驅論壇報》（NYH）〕

現主人是攝影師潔內娃・麥肯錫，我的脈搏也跟著加速跳動。我馬上預感到她就是 1954 年薇薇安拍攝的那張照片裡不知名的人物。我在 Ancestry.com 上找到 1908 年的高中年鑑，確認了這點，年鑑中也有和薇薇安照片中一樣可愛的鵝蛋臉龐和高髻髮型。

故事背景四：麥克米蘭姊妹

在我所有的搜查對象中，麥克米蘭的調查過程是最令人難以置信的，真的是瞎子摸象。我想要找到這家人的原因，在於薇薇安曾與他們的父親一起處理底片。照片很多，但只有一則寫在玻璃紙套上的備註：「紐約州北部」。相關的照片裡可見到他們出遊至祖母的莊園砍聖誕樹。父親和保母將這次鄉村之行記錄下來，後來做成了聖誕卡片。

McKenzie Geneva E photo studio
983 3Av. PLaza 3-0074

麥肯錫的高中年鑑，1908 年；紐約市名冊，1953 年；麥肯錫暗房，1954 年（薇薇安・邁爾）

　　還有其他照片是在這家人的市區住宅和附近地區拍攝。周圍建物和 Google Earth 讓我得以確定他們的地址為第一大道 360 號或 390 號。由於沒有人口普查資料可供參考，我還是只能使用資訊量少得多的電話簿來追蹤地址的主人。令人洩氣的是，在沒有其他線索的情況下，事實證明第一大道地址的數百條收件人資料都沒有用。仔細檢查公寓內部也沒有找到任何更深入的資訊。

　　最後我把調查工作擺在一邊，幾乎一年後才回過頭來，用一個下午的時間找尋這家人的位置。我放大薇薇安所拍的照片，不厭其煩從中尋找線索，過程中我又放大近看了一支玩具電話，注意到中心轉盤上有文字。我之前一直以為那是假數字，結果現在看起來是人名。我花了幾小時研究那個模糊的小標籤，最後得出結論：上面寫的可能是「莎拉」（Sarah）。於是我搜尋了 1940 年代後期出生、曾住在曼哈頓的莎拉，人選當然很多。

　　我對此不抱太大的期待，因為我也只是漫不經心地研究結果，尋找可聯絡的對象。我在 PeopleSearch.com 搜尋引擎上發現了莎拉‧麥克米蘭（Sarah R. McMillan），她在曼哈頓市區和紐約州的霍普威爾交界區都有住宅，該交界區是很熱門的鄉間別墅地點，沿塔可尼公園大道（Taconic Parkway）往北驅車僅需一個半小時的車程。我依稀記得，在搜尋第一大道的名冊時曾看過一位麥克米蘭：居住在第一大道 390 號的賈斯‧麥克米蘭（Jas R. McMillan）。

　　老實說，調查結果並不可信，因此我也沒認真當一回事。轉盤上的字難以辨讀，搞不好寫的根本不是「莎拉」。儘管如此，我還是需要驗證自己的預感。現在，霍普威爾交界區參差座落著連排房屋、住宅開發區和週末度假區。在 Google Earth 上，莎拉的地址「菲力普斯

莎拉與電話轉盤，1955 年（薇薇安‧邁爾）；地址（PeopleSearch 與紐約市名冊）

麥克米蘭家宅（Google Earth）

麥克米蘭莊園，1954 年（薇薇安・邁爾）

路 112 號」顯示出一棟座落於樹林間的房子，前有一條長長的車道，但外觀看來並不是薇薇安照片中的白色大莊園。然而風景中有一些元素（如蜿蜒小溪和各種樹木），促使我繼續虛擬漫遊著鄉間小路。道路兩旁很快出現了木柵欄，就和薇薇安照片裡的一模一樣！再走不到一英里，我來到了公爵夫人農場（Duchess Farm），這個地方曾經屬於大名鼎鼎的律師班頓・摩爾（Banton Moore）。石牆、周圍有圍籬的綠地、白色大主屋，現在全都出現了。

　　結果兩棟房子都是摩爾一家所有，要從莊園再沿著路走一小段才會抵達比較小的莎拉家。班頓的女兒瑪格麗特・摩爾（Margaret Moore）嫁給了詹姆士・麥克米蘭（James McMillan），兩人育有三個女兒，分別為瑪麗、露西亞，當然還有我找到的莎拉。

　　可惜公開的資訊顯示莎拉早已去世。那時露西亞還太小，不記得 1954 年家裡的保母，因此我把目標轉向了瑪麗，也在新墨西哥州找到了她。起初瑪麗幾乎想不起薇薇安這個人，但這些照片讓她回想起家裡重要的回憶和故事。她著名的外祖父在 1953 年聖誕節期間去世，是在整修農場的大穀倉時被一根橫梁刺穿，因此翌年一家人也前往拜訪喪偶的祖母。1954 年 12 月初，她們的新保母薇薇安陪同三姐妹和她們的父母一起在聖誕節前出遊。

　　瑪麗繼續解釋，這些溫馨的假期照片大都是假象，那時她的父母其實正受藥物濫用、婚外情和憂鬱症所苦。瑪麗的父親在餘生中也都同時與妻子和情婦在一起，讓我理解到照片有何種誤導作用，畫面反映出的短暫瞬間未必是實情，也未必有象徵意義。在這個例子裡，雖然照片展現出一家人和樂融融，實際上卻不

是那麼一回事。巧合的是，薇薇安在麥克米蘭一家工作前後拍攝的其他家庭照，也掩去了潛藏的問題。與瑪麗的對談讓我得知了許多軼事，最有斬獲的是，我了解到此時薇薇安變得不願意分享照片，這也許是她囤積照片的第一個徵兆。

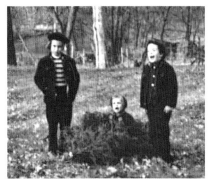

瑪麗、露西亞及莎拉‧麥克米蘭，1954年（薇薇安‧邁爾）；2000年〔瑪麗‧卡維特（Mary Cavett）〕

故事背景五：邁爾一家人

結果是，最後持續提供最多家族資訊的，竟然是難以捉摸的卡爾‧邁爾。卡爾在克沙奇感化院的檔案所提供的背景資訊量，遠超出所有傳記作者的期望；他的從軍紀錄記載了家族史，也載有一家人的遺傳性精神疾病。這些資料開啟了薇薇安‧邁爾的人生故事，但我還是想拿到第一手資訊來驗證且更詳細地了解情況，因此我定下目標要訪談薇薇安每位直系親屬的舊識。要找到認識瑪莉‧喬索和尼可拉‧拜耶的人很容易，因為幾個舊識（都90多歲了）都還住在香普梭谷；然而，要找到認識薇薇安哥哥、父親和祖母的人卻是一大挑戰。

卡爾‧邁爾

由於卡爾早已脫離社會，因此幾乎沒有管道可以找到他所認識的人。卡爾在十幾歲時寫信聯絡的朋友早已不在，有些人進了監獄，有些人則早就離世。有毒癮的卡爾在軍隊裡鮮少與人來往，他的治療中心安科拉精神病院也只留下葬禮資料。而剩下的最後一個消息來源，就是卡爾度過人生最後十年的門診之家；在卡爾第一次申請社會安全福利的資料裡，就出現該機構的名稱。

紐澤西阿特科的L&S安養院曾出現在一份養老虐待的深入研究當中，從州立典藏檔案查閱得到。該機構的評比相對較高，研究也提

供許多與卡爾經歷相關的資訊，還有長期業主的名字，我查到他們目前位於佛羅里達州。經營者普萊納家有兩人立即想起卡爾這個人，並分享了可信的細節。他們的部分說詞很令人驚訝，因為我以為他們會回憶起一個受著苦、有破壞性的靈魂；但他們說的反而也能套用在薇薇安身上：卡爾談吐得體、著裝和舉止都很正式，有著安靜卻強烈的存在感。

查爾斯·邁爾一世

雖然我耗費太多時間尋找曾直接接觸過薇薇安父親的人，但最後辛苦還是有了回報。我的方法是研究他第二任妻子的族譜，我猜得沒錯，這個大家族一直與他們的姐妹貝塔·魯瑟·邁爾（Berta Ruther Maier）保持聯繫。貝塔是未歸化的德國人，她在二戰期間填寫過一份內容豐富的五頁表格，在美國登記為敵國僑民。我從那份文件中蒐集到一些線索，有助於追蹤她親戚的下落。

魯瑟家族遍布美國、歐洲和南美洲，他們的族譜有各種版本，其中也有大量的拼寫錯誤，甚至考驗著我的耐心。光是貝塔·魯瑟·邁爾這個名字的拼法就有 16 種（Berta、Bertha、Herta、Ruther、Rutter、Rother、Keither、Reuter、Maier、Mair、Meier、Mayer、Mayers、Meyer、Meyers、Myer），排列組合起來更有無限種可能。兩夫妻的遺囑認證紀錄（只能於皇后區取得紙本）則提供了跳板，讓我有線索可以尋找貝塔的親屬。

在紐約，遺囑認證紀錄是公開的資料，有時也可能是揭曉私人家庭動態的珍貴工具。貝塔死時未留下遺囑，她的公共行政檔案詳列了五個後代分支。我在附近的羅徹斯特找到一位外甥，他不僅記得貝塔，還曾經與她和查爾斯一起住在皇后區。他有相當重大的故事可以分享，有鑑於查爾斯的母親對兒子的糟糕評價，我已準備好聆聽壞消息。但這個故事過於難堪，我的聯絡人原本還猶豫著是否要透露。經過兩次熱絡的電話討論後，他終於說出查爾斯不僅是騙子、賭徒、酒鬼，還有暴力傾向。我永遠不會忘記這位外甥描述查爾斯是如何拿刀抵住貝塔的喉嚨。只希望薇薇安極少與父親互動，不要和她的哥哥一樣。

尤金妮·喬索

尤金妮·喬索在一百多年前就離開法國，在 1948 年去世，因此找到她舊識的機會很渺茫。儘管如此，有鑑於尤金妮身為廚師的非凡

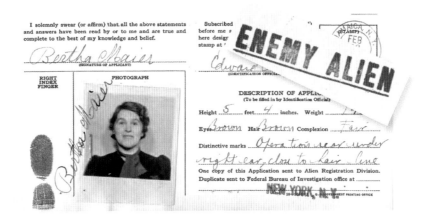

貝塔‧魯瑟‧邁爾，1942 年（國家檔案和紀錄管理局）

成就，還有她在信中給人的印象，讓我覺得她很有道德、溫暖又有智慧，似乎是薇薇安生命中最重要的人。畢竟薇薇安有著根深柢固的價值觀，肯定是受到了某人的影響，我必須確認這種性格的形塑過程。尤金妮之前雇主的孩子是我唯一的機會，我理所當然地從人口普查裡的最後一個家庭開始查起：來自貝德福的吉布森／克拉克斯（Gibson/Clarks）。他們的兒子在我找到他時是個住在佛羅里達州皮爾斯堡（Fort Pierce）的老人，現已去世。他對兒時的廚師記憶猶新，對尤金妮的描述和我想像的一樣。

　　儘管尤金妮是這個家的重要人物，但薇薇安的物品、上阿爾卑斯的檔案中都找不到她的照片，法國的親朋好友也沒有。我急切希望能找到一張，因此開始在她有錢雇主的檔案中尋找照片，但一無所獲。最後我只能重新告訴自己，許多政府的紀錄都尚未公布。我重新檢視尤金妮的美國之旅，希望是自己原本錯過了什麼線索，而新的線上索引資料出現了一位於 1932 年在拿索郡（Nassau County）歸化的尤金妮‧喬索（Eugini Jaussaud，名字拼法也有誤）。拿索郡有自己的紀錄，不同於紐約市和索夫克郡（Suffolk County），這條資料在我研究完薇薇安的家族後才搜尋得到。我追溯尤金妮取得公民身分的過程，並取得了新的資訊。

　　1901 年尤金妮抵達美國，但反常地她沒有馬上遞交歸化意願聲明表格（Declaration of Intent for Naturalization），也許是因為她計劃返回法國，也可能只是因為沒有人建議她這麼做。最後尤金妮於 1925 年

在紐約南區繳交了聲明表，正好是瑪莉懷上薇薇安的時候。她等待了七年才符合先決條件，並於 1931 年提出歸化申請，但沒想到繳交地點卻是在拿索郡（當時她正受雇於蠔灣的狄金森家）。

至那時，1901 年的入境紀錄已無法使用，需要驗證入境證明（Certificate of Arrival），完成此步驟後則須傳喚證人。等到尤金妮完成所有的手續時，已經是 1932 年了，她那年的紀錄被歸檔在拿索郡一本鮮少人閱讀的書中。我預約她的紀錄副本時，館藏人員試圖打開這本書，但有些書頁都黏在一起了。他沒有試圖提取尤金妮的資訊，而是將整本書送修，並通知在兩個月後回電給我，這是我調查過程中最洩氣的時刻之一。我說服他提供修書師傅的聯絡方式，後來師傅好心查閱這本書，給了我一份尤金妮文件的副本。我很快就想到，尤金妮的入籍證（Certificate of Citizenship）並沒有歸檔在郡中，而是必須透過美國公民及移民局（US Citizenship and Immigration Services）查詢。幸運的是，尤金妮的延遲申請剛好幫了我一個大忙，因為早期的歸化申請（如邁爾家的申請）沒有照片，但到了 1930 年代則規定要繳交。正如我所願，入籍證寄到我的郵箱時，珍貴的照片就在那裡，這是唯一一張尤金妮・喬索已知的照片。

尤金妮・喬索，入籍證，1932 年（美國公民及移民局）

APPENDIX D:
GENEALOGICAL TIPS

附錄 D：族譜搜尋技巧

業餘族譜學者的入門知識，讓你的研究事半功倍。

族譜網站

族譜紀錄充滿錯誤，嚴重阻礙了搜尋工作。例如：卡爾・邁爾的姓氏在 1920 年的出生索引中被拼錯為「Mair」（正確為 Maier），這個小錯誤導致資料無法出現在「Maier」的網路搜尋結果中。我查閱圖書館的主要記錄才發現錯誤，重新確認了卡爾的出生日期。

族譜網站提供可逐頁查看的獨立資料庫。例如：我在 FamilySearch. com 上找到無法搜尋的聖彼得教堂獨立資料庫，其中有卡爾・邁爾的受洗紀錄。我只能一頁頁檢查，我終於看到了他的資料。

擴大搜尋的地理區域，可能會有意想不到的發現。例如：起初我把搜尋的範圍限制在紐約市，後來則沒來由地納入所有附近的區域。真沒想到，有一條卡爾・邁爾在紐澤西州過世的紀錄出現了！

統一檢查紀錄，可能會發現仍待解決的疑問。例如：我知道尤金妮・喬索住在美國，但 1910 年的人口普查中找不到她。我改為搜尋無姓氏的法國人尤金妮，結果出現了許多資料，其中有個紐約州北部的「Eugenie Jouglard」。我以為她的姓氏（Jaussaud）搞錯了，後來找

到她的結婚證明才發現實情。

應重複搜尋，因為族譜網站會定期加入新資料。例如：起初我找不到尤金妮的歸化文件，但我知道一定有這些文件。結果問題在於，她出人意料地在拿索郡提出申請，而拿索郡正好是獨立於其他地區而自行經營資料庫，而且很遲才將資料上傳至網路。一年後我再試一次，系統出現了檢索資料，我才很快地找到紀錄。

族譜網站各有其內建機制，會大大影響搜尋的結果。例如：在Ancestry.com 上搜尋「曼哈頓」的某人，可得到 1930 年的普查資料，卻沒有 1940 年的資料，要使用關鍵字「紐約市」才查得到。住宅搜尋則須輸入完全符合名冊列表格式和縮寫的字詞；而搜尋薇薇安或瓊恩住所的唯一方法，就是精準輸入「421E64」或「340RivDr」。

不同的族譜網站可能會提供同一人的資料，但有不一樣的詳細資訊。例如：在 Ancestry.com 上，約翰・林登伯格（John Lindenberger）的死亡紀錄只有基本訊息。FamilySearch 上同一人的紀錄則有更多詳細的資料，還有他太太的娘家姓氏，為我開通了深入調查蓓爾特・沃爾波斯威勒（Berthe Walperswyler）的新途徑，也就是薇薇安的「第二位母親」。

使用相似詞而非精準詞來搜尋的話，在各網站會得到非常不一樣的結果。例如：我用我原以為是正確的姓氏「Jougland」來搜尋法蘭索瓦・朱格拉（實際上是「Jouglard」），Ancestry.com 沒有「François Jougland」的結果，但 FamilySearch 出現了幾筆紀錄，包含重婚的婚姻證明。

網路搜尋

族譜資訊大部分無法由搜尋引擎查到。例如：卡爾・邁爾的感化院紀錄並未編入 Google 索引，因此無法在上面查到。必須從直接資料來源搜尋監獄紀錄，在這個例子中，直接資料來源是紐約州檔案館。連將名字輸入搜尋引擎也沒有用，必須層層篩選檔案資料庫裡的內容才能找到。

開始搜尋的有效方法，就是使用生日與死亡紀錄。例如：快速整理大致可取得的出生及死亡紀錄後，可發現薇薇安在紐約的十個親戚分別葬在九處不同的地點，奠定了調查這個破碎家庭的基礎。

訃聞中包含及「不含」的線索都很重要。例如：訃聞是 1940 年後少數含有家庭姓名和成員的資料來源之一，但威廉‧邁爾最初的訃聞並沒有寫上孫女薇薇安，表示她與邁爾家族並不親近。

報紙含有別處找不到的珍貴資訊。例如：在 FultonHistory.com 上搜尋紐約報紙，什麼都能查到，從瑪莉張貼的分類廣告到薇薇安在芝加哥被捕的消息，應有盡有。可以使用分類廣告裡的電話號碼來比對其他紀錄中的號碼。

有了完整姓名，在網路上幾乎都找得到。例如：使用多筆線上名冊，並蒐集每個人的小趣聞（如年齡、地址、娘家姓、中間名首字母和親屬關係），讓我得以找到與薇薇安‧邁爾有關聯的人，我要找的目標都找齊了。

照片

應從各種角度檢查照片，並尋找是否有任何倒影。例如：這個技巧看似簡單，但我就是因為翻轉了蘭達佐家的屋頂照片，才發現可以用來定位他們公寓的新角度。

應該不斷重複檢查照片。例如：要成功研究族譜，就必須從新發現中尋找關聯。儘管我已反覆看過薇薇安在 1959 年拍攝的照片，但在我了解法蘭索瓦‧朱格拉這個人之後，一張善意的明信片卻有了全然不同的意義。

微小的調整也可能帶來全新的發現。例如：我檢查過麥克米蘭家的照片十幾次後，最後又看了一次，調整大小與曝光後才發現電話玩具上標記著「莎拉」（Sarah），是尋找這家人的重大線索。

善用免費的資源來辨別歷史建築與地點。例如：我大量使用

OldNYC Mapping 等古蹟網站,該網站有紐約市每條街道的照片。這些資料讓我找到薇薇安拍攝早期照片的地點與方法,也有早已不復存在的建築。

照片裡有千言萬語。例如:燭台!

解讀

填補故事的空白時,必須小心不要用假設取代證據。例如:起初我發現薇薇安的雙親有不同的宗教信仰,卡爾也不尋常地在新教及天主教堂受洗過。我原本假設是這樣的差異造成了家庭分裂,但很快就發現宗教是這家人最微不足道的問題。

紀錄中的資訊未必是實情。例如:開始研究時,我以為紀錄裡的資訊應該大都是正確的資訊。很久以後我才發現,薇薇安的家庭資料有大半是捏造的,看待這類資料時應記得他們隱藏了許多家族秘密。

如果紀錄令人費解或沒有道理,不要馬上就否定。例如:當我發現尤金妮和法蘭索瓦以朱格拉這個姓氏同住時,我以為人口普查紀錄有誤,不相信兩人真的結婚了。結果我看到了最意想不到的證據:他們的結婚證。

普通調查

遺囑認證紀錄有無與倫比的珍貴線索,通常也是公開的。例如:光是尤金妮的遺囑就透露出:瑪莉並未與孩子同住、她不再是薇薇安的聯絡人或監護人、尤金妮不放心直接讓她繼承財產。另外,卡爾‧邁爾把名字簽成「威廉‧喬索」(William Jaussaud)。

搜尋法律紀錄可得到豐富的資訊。例如:涉及弗雷德‧拉凡堡(Fred Lavanburg)的商業審判謄本,不僅描繪出尤金妮和瑪莉的日常生活,也記述了 1914 年將瑪莉帶到美國的一系列事件演變。范德比(Vanderbilt)審判的謄本在各方面都令人大開眼界。在 Google 圖書搜尋時也能查到一些審判紀錄。

　　找不到本人時，可轉而查詢可能認識他們的人。例如：我無法找到薇薇安在上西區負責照顧的孩子瓊恩，後來我先找到大樓裡自小認識她的其他孩子。過程很耗時，但也很值得。

　　大量寶貴的聯邦紀錄都開放給大眾使用。例如：《資訊自由法》（Freedom of Information Act）讓民眾可以取得各種歷史紀錄，像是原始的社會安全福利申請資料。薇薇安在 1943 年的申請資料透露，她已搬去和蓓爾特同住，並且在亞歷山大女士娃娃工廠工作。瑪莉的申請資料證明她沒有和薇薇安住在一起。尤金妮的資料則確定了瑪格麗特‧艾默生是她的雇主。卡爾方面則列出了他的安養院，是唯一提供這則資訊的來源。

　　國際的檔案典藏比美國的更容易取得，也有更深入的資料。例如：起初我以為自己不可能瀏覽法文資源，但事實正好相反。上阿爾卑斯檔案館存有全面的線上紀錄，尋找和取用都很容易。檔案管理員費德列克‧勞勃（Frédéric Robert）非常熱心，幫我拿到了兩百多頁的法文原始資料，包括尼可拉‧拜耶承認瑪莉為女兒的文件、法蘭索瓦‧朱格拉的暴行、尚‧胡賽的從軍問題和被捕資料，以及一整個世紀的家族傳承。

　　不相關的資源可能會有別處無法取得的資訊。例如：大部分的紀錄都包含日期、地址和別名。我預約了法國的地產銷售記錄，無非是想了解各時間點尤金妮在美國生活和工作的地方。

　　準備好浪費時間。例如：到頭來，我追蹤的線索和檢閱的資訊，有 95% 都和我的研究無關，不過這並不是真的浪費時間，因為我也認識了各式各樣的人物、地方，還有我原本一無所知的事情。

ACKNOWLEDGMENTS

致謝

完成這本書不需要盡全村之力，但確實需要一群特別的人，若不是為了這位中西部的保母和她的倉庫，我大概永遠不會與這些人有交集。排在我感謝名單首位的是薇薇安・邁爾的遺產管理員們，尤其是法律總顧問莉亞・耶庫波斯基（Leah Jakubowski）；還有外部法律團隊貴格里・欽倫（Gregory Chinlund）、詹姆士・葛瑞菲斯（James Griffith）及柯琳・欽倫（Coleen Chinlund）。他們給予我堅定不移的支持，讓我在全世界都有權利使用任何我想要的照片，以講述薇薇安的故事。我猜自己再也不會這麼好運了。

這六年的旅程，始於約翰・馬魯夫（John Maloof）和傑佛瑞・戈德斯坦（Jeff Goldstein）讓我取用他們的收藏。我第一次見到他們就哈哈大笑，因為這兩人絕對不像大眾所塑造的貪婪、剝削的市儈形象。約翰會成為發現薇薇安作品的關鍵人物，其中應該有因果作用，因為他幾乎是薇薇安的延伸，兩人都有創傷的童年、特別關照工人階級、對藝術很敏銳、個性執著、積極進取，還有對社會理念的付出。我對約翰充滿感激之情，也無比欽佩：這位當年才 26 歲的小夥子沒有攝影的背景，卻能發掘薇薇安的才華並投身其中，向全世界介紹她的作品，還拍了一部獲奧斯卡提名的電影來講述故事；我還需多說嗎？傑佛瑞，謝謝你成為第一個帶我進入內部圈子的人，還分享你珍貴的攝影師親洗照片。我很珍惜我們合作的時光，尤其是在有新的發現時分享不敢置信的時刻。

Sarah Cohen, "Celebrating Vivian Maier's Genius: Undiscovered Photographer Finally Acknowledged," Associated Press/*Huffington Post*, March 12, 2011, updated May 25, 2011, http://www.huffingtonpost.com/2011/03/12/celebrating-vivianmaiers_n_834905.html.

Roberta Smith, "Vivian Maier: Photographs from the Maloof Collection," *New York Times*, January 19, 2012, http://www.nytimes.com/2012/01/20/arts/design/vivian-maier.html.

Finding Vivian Maier, John Maloof and Charlie Siskel, producers, Ravine Pictures, 2013.

Karl William Maier Jr., Baptism 2, July 30, 1920, Saint Peter's Lutheran Church, New York City.

Karl Maier, Beneficiary Identification Records Locator Subsystem (BIRLS) Death File, Washington, DC: U.S. Department of Veterans Affairs.

Jason Meisner, "Hunt for Acclaimed Photographer Vivian Maier's Long-Lost Brother Heats Up," *Chicago Tribune*, August 17, 2015, http://www.chicagotribune.com/news/ct-vivian-maier-estate-fight-met-20150814-story.html.

Karl Maier, #395, Prison and Parole Records: NYSVI; Coxsackie Correctional Facility; NYSA; Albany 14610-88C, inmate case files, 1930–1965.

Karl Maier, 1942 National Archives at Saint Louis, Saint Louis, Missouri; Record Group Title: Records of the Selective Service System, 1926–1975; Record Group Number: 14.

第一章：家庭：一切的起點

薇薇安・邁爾所說的話，取自 1970 年代向法蘭克家的孩子說話錄音，第十捲錄音帶，約翰・馬魯夫收藏。

邁爾家族背景

斯洛伐克莫德拉的馮・邁爾家族歷史，由系譜學家彼得・納吉（Peter Nagy）研究。

羅伯特・邁爾，位於斯洛伐克之前人，家族歷史相關之電子郵件往來，2017 年。

埃瑪・邁爾受洗證明，October 2, 1887, Slovakia Church and Synagogue Books, FamilySearch.

薇赫敏・海薇格・埃瑪・邁爾（Wilhelmine Hedvig Alma Maier）受洗證明，1887; citing p. 9, Baptism, Modra, Pezinok, Slovakia, Odbor Archivnictva, Slovakia; Family History Library microfilm 2,406,626.

查爾斯・邁爾受洗證明，July 26, 1892, Slovakia Church and Synagogue Books, FamilySearch.

古斯塔夫・威莫斯・卡胡利・邁爾（Gusztáv Vilmos Károly Maier）受洗證明，1892; citing p. 4, Baptism, Modra, Pezinok, Slovakia, Odbor Archivnictva, Slovakia; Family History Library microfilm 2,406,626.

邁爾家族移民，New York Passenger Arrival Lists (Ellis Island), 1892–1924, Wilhelm Maier, October 17, 1905；不來梅港啟程，紐約港上岸，船名威廉皇儲號（Kronprinz Wilhelm）; NARA Microfilm Publication T715 and M237.

邁爾家族居住地，1910 Census: Manhattan Ward 19, New York, New York; Roll: T624_1040; Page:

9B; Enumeration District: 1052; Family History Library microfilm 1375053.

威莫斯·邁爾（Wilmos Maier）歸化，New York City Archives, November 12, 1912, Volume 8, p. 128, #3089921.

埃瑪·邁爾結婚，1911 New York City Municipal Archives, New York, New York; Microfilm: 1375053, indexed #M11.

埃瑪和約瑟夫·寇山居住地，1915 New York State Archives, Albany, New York; Election District: 02; Assembly District: 20; New York; County: New York; Page: 18.

埃瑪和約瑟夫·寇山居住地，1920 Census, Manhattan Assembly District 10, New York, New York; Roll: T625_1203; Page: 3A; Enumeration District: 735.

埃瑪和約瑟夫·寇山居住地，1925, Election District: 49; Assembly District: 09; City: New York County, New York; Page: 12; New York State Archives; Albany, New York; State Population Census Schedule.

埃瑪和約瑟夫·寇山居住地，1930 Census: Manhattan, New York, New York; Roll: 1567; Page: 22B; Enumeration District: 0566; Image: 647.0; Family History Library microfilm 2341302.

埃瑪和約瑟夫·寇山居住地，1940 Census: New York, New York; Roll: T627_2656; Page: 4A; Enumeration District: 31-1368.

約瑟夫·寇山兵役紀錄，U.S. Selective Service System, World War I Selective Service System Draft Registration Cards, 1917–1918, Washington, DC: National Archives and Records Administration, M1509, 4,582 rolls.

約瑟夫·寇山歸化，Petitions for Naturalization from the U.S. District Court for the Southern District of New York, 1897–1944, NARA Microfilm Publication M1972, 1457 rolls, Records of District Courts of the United States, Record Group 21, National Archives at Washington, DC.

喬索家族背景

《聖羅蘭杜夸喬索家族》（*Les Jaussaud de Saint-Laurent-Du-Cros*），十七世紀至今之家族歷史紀錄，喬索家族提供。

薇薇安·邁爾家族樹，1700 年代至今，上阿爾卑斯系譜學協會（Genealogical Association）主席 E·德南特女士（E. Denante）製作。

尚－皮耶·埃羅和瑪莉·于格，*The Emigration of the Champsaur People to America* (Imprimerie H. Clavel, Gap, 1987).

艾格妮絲·克拉克和瑪莉·于格，於法國觀自訪問香普梭的生活，2018 年。

Paul Vacher, *Ceux de Beauregard* (Gap, France, June 2019).

Robert Faure, *Anthologie des Bonheurs Paysons* (Emprunt Abonnement Kindle, July 13, 2017).

瑪麗亞·尤金妮·喬索出生，No. 4, January 30, 1881, 2 E 154/8/2, Saint-Laurent-duCros, France, Archives departementales de Hautes-Alpes.

瑪麗亞·芙蘿倫汀·喬索出生，No. 29, December 18, 1882, 2 E 154/8/3, SaintLaurent-du-Cros, France, Archives departementales de Hautes-Alpes.

約瑟夫・喬索至亨利港，New York, Year: 1910; Arrival: New York, New York; Microfilm Serial: T715, 1897–1957; Line: 27; Page: 12.

約瑟夫和尤金妮・喬索在美國，1 E 11041, Aubert, Jules (notary), SaintJulien-en-Champsaur, Archives departementales de Hautes-Alpes, April 19, 1911.

約瑟夫・喬索回到聖朱利安，1 E 11044, Aubert, Jules notary, Saint-Julien-enChampsaur, Archives departementales de Hautes-Alpes, August 13, 1912.

法蘭索瓦・朱格拉回到聖博內，February 28, 1912, Military Record FRAD005_1R_00957_0453, Archives departementales de Hautes-Alpes.

約瑟夫・喬索死亡，2 E 153/28/1, Register des Acts de Deces, Dates: 1916–1920 Contexte: Saint-Julien-en-Champsaur, No. 1, January 18, 1917, Archives departementales de Hautes-Alpes.

艾米麗・裴洛葛林・喬索死亡，2 E 153/28/1, Register de Deces, Dates: 1916–1920 Contexte: Saint-Julien-en-Champsaur, No. 2, February 30 [sic], 1919, Archives departementales de Hautes-Alpes.

艾米麗・裴洛葛林・喬索身後土地繼承，3Q 5992, June 9, 1917–April 7, 1919, Hautes-Alpes Recording, Declaration of transfers by death, Volume 22, Archives departementales de Hautes-Alpes.

佩瑟德・胡斯・朱格拉，"Opposition of François Jouglard," 18 December 1913; Inventory Jouglard-Roux, 19 December 1913, 1 E 10855, Guilhaumon, Albert, November 1–December 31, 1913, Saint-Bonnet-en-Champsaur, Archives departementales de Hautes-Alpes.

朱格拉－胡斯和解，January 17, 1914, 4 U 1063-1913, Civil act and judgments, Saint-Bonnet-en-Champsaur, Archives departementales de Hautes-Alpes.

查爾斯・達納・吉布森，電話訪問他童年時期在貝德福時對廚師尤金妮・喬索的回憶，2016 年。

尤金妮・喬索，1940 Census: Bedford, Westchester, New York; Roll: T627_2802; Page: 14A; Enumeration District: 60-10.

Gibson Girl, Wikipedia, 2020, https://en.wikipedia.org/wiki/Gibson_Girl.

"House of the Week. Horse Country Estate: Ensign Farm," Wall Street Journal, October 4, 1996, https://www.wsj.com/articles/SB844360798600498500.

弗雷德・拉凡堡，Hecla Company lawsuit, S. C. Posner, Inc. vs. Emanuel Jack and E. A. Jackson, Inc, February 17, 1914, appeal, Supreme Court New York County, January 13, 1922.

弗雷德・拉凡堡護照申請，National Archives and Records Administration (NARA), Washington, DC; Roll: 105; Volume: Roll 0105; Certificates: 23575-24474, 05 Apr 1910–13.

瑪莉・喬索，Year: 1914; Arrival: New York, New York; Microfilm Serial: T715, 1897–1957; Line: 26; Page: 154.

露易絲・海克勒護照申請，National Archives and Records Administration (NARA); Washington DC; Roll: 1575; Volume: Roll 1575, Certificates: 22126-22499, 20 Apr 1921–21 Apr 1921.

露易絲・海克勒，Year: 1914; Arrival: New York, New York; Microfilm Serial: T715, 1897–1957; Line: 11; Page: 149.

尤金妮和瑪莉・喬索居住地，1915 Census: New York State Archives; Albany, New York; State Population Census Schedules, Manhattan Ward 22, New York, NY; Roll: T624_1046; Page:

5B; Enumeration District: 1319.

喬治・賽利格曼居住地，Year: 1920; Census Place: Manhattan Assembly District 7, New York, New York; Roll: T625_1197; Page: 4B; Enumeration District: 559.

邁爾家族居住地，1915 New York State Archives; Albany, New York; State Population Census Schedules, 1915; Election District: 02; Assembly District: 20; City: New York; County: New York; Page: 18.

查爾斯・邁爾的工作，National Biscuit Company, 11th Avenue, New York City, Draft Registration Cards, 1917–1918, Washington, DC: National Archives and Record Administration, M1509, 4,582 rolls, imaged from Family History Library microfilm.

分類廣告，220 East Seventy-Sixth Street，1900-1930 年，分類廣告係指一樓的廣告空間，以及邁爾家族刊登的馬匹和馬車零件出售廣告。

父母

查爾斯・邁爾和瑪莉・瑪格麗特・喬索，Certificate and Record of Marriage, No. 13505, City of New York Department of Health, May 11, 1919.

邁爾家族居住地，Year: 1920; Census Place: Manhattan Assembly District 15, New York, New York; Roll: T625_1212; Page: 2A; Enumeration District: 1064, 162 East Fifty-Sixth Street.

尤金妮・喬索居住地（亨利・蓋利），Year: 1920, Census: Manhattan Assembly District 15, New York, New York; Roll: T625_1213; Page: 2B; Enumeration District: 1087.

從卡爾・邁爾的感化院資料之報告、訪談和信件中了解的邁爾家族動態，#395, Prison and Parole Records: NYSVI; Coxsackie Correctional Facility; NYSA; Albany, 14610-88C, inmate case files, 1930–1965.

查爾斯・邁爾出生證明，March 3, 1920, 11181, NYCA.

查爾斯・莫理斯・邁爾，受洗證明一，May 11, 1920, Saint Jean de Baptiste Church, New York.

卡爾・威廉・邁爾二世，受洗證明二，July 30, 1920, Saint Peter's Lutheran Church, New York City.

尼可拉・拜耶回到法國，1 R 998—Service register, class 1898 (Hautes-Alpes), Volume 2, #916, Archives departementales de Hautes-Alpes, July 7, 1920.

尤金妮・喬索寫給姐姐瑪麗亞・芙蘿倫汀之信件和附錄，New York, December 20, 1920, Archives departementales de Hautes-Alpes.

尤金妮・喬索繼承土地轉移，4 Q 3068, Transcription Register, February 12, 1921–March 21, 1921, Volume 911, Gap Mortgage Conservation Office, 1921, Archives departementales de Hautes-Alpes.

尤金妮・喬索轉移博赫加土地之紀錄：1E 10944, Beaume, Alphonse (notary), July 1–July 31, 1921, Saint-Bonnet-en-Champsaur, Archives departementales de Hautes-Alpes.

尤金妮・喬索將土地繼承權轉移給瑪麗亞・芙蘿倫汀・喬索之最終文件，1 E 11079—Aubert, Jules (notary), September 1–December 1924, Saint-Julien-en-Champsaur, Archives departementales de Hautes-Alpes.

"Heckshers Give $3,000,000 to Aid Children," *New York Tribune*, November 9, 1920, pg. 1.

"Children's Home Occupying Fifth Avenue Block Rapidly Nearing Competition," *New York Times*,

October 16, 1921, page 102.

"August Heckscher Lost His Fortune at 42 but He Quickly Accumulated a Larger One," *Brooklyn Daily Eagle*, October 4, 1925, page 103.

"The Heckscher Foundation for Children," *Brooklyn Life and Activities of Long Island Society*, September 24, 1924.

Fifty-Eighth Annual Report of the State Board of Charities, State of New York, for the year 1924, Legislative Document 1925, No. 13.

查爾斯和瑪莉·邁爾居住地，1925 Census, New York State Archives; Albany, New York; State Population Census Schedules, 1925; Election District: 27; Assembly District: 16; City: New York; County: New York; Page: 1.

邁爾祖父和祖母居住地，1925 Census, New York State Archives; Albany, New York; State Population Census Schedules, 1925; Election District: 14; Assembly District: 15; City: New York; County: New York; Page: 12.

尤金妮·喬索居住地〔查爾斯·E·洛德（Charles E. Lord）〕，1925 Census, New York State Archives; Albany, New York; State Population Census Schedules, 1925; Election District: 06; Assembly District: 01; City: Mount Vernon; County: Westchester; Page: 7.

尤金妮·喬索申訴書，May 27, 1925, National Archives and Records Administration; Washington, DC; NAI Title: Index to Petitions for Naturalizations Filed in Federal, State, and Local Courts in New York City, 1792–1906; NAI Number: 5700802; Record Group Title: Records of District Courts of the United States, 1685–2009; Record Group Number: RG 21.

第二章：童年時期

薇薇安·邁爾於 1960 年代向一名芝加哥雇主所說的話，由約翰·馬魯夫錄音騰寫，2011–2013 年。

紐約童年時期（1926–1932）

薇薇安·邁爾出生證明，Department of Vital Records #04473, February 1, 1926, NYSA.

薇薇安·泰瑞絲·桃樂西·邁爾（Viviane Therese Dorothee Maier），受洗紀錄，Saint Jean de Baptiste Church, New York, residence 345 East Fifty-Eighth Street, March 3, 1926.

維多琳·貝內提見證薇薇安·邁爾受洗，Saint Jean de Baptiste Church Record, 1926.

尤金妮·喬索居住地〔杭特·狄金森（Hunt Dickinson）〕，1930 Census: Oyster Bay, Nassau, New York; Roll: 1462; Page: 9B; Enumeration District: 0194; Image: 576.0; Family History Library microfilm: 2341197.

卡爾·邁爾和祖父母居住地，Year: 1930; Census Place: Bronx, Bronx, New York; Page: 7A; Enumeration District: 0254; Family History Library microfilm: 234120.6.

尤金妮·喬索歸化，Petition 035 9649, witnessed September 30, 1931, filed 1932, Nassau County Clerk's Office, Mineola, New York.

尤金妮・喬索，Certificate of Citizenship, #3536421, Supreme Court of Nassau County, March 18, 1932, C-file, https://www.uscis.gov.

社會服務交換（Social Service Exchange）紀錄，1925–1930, Karl Maier case file, #395, Prison and Parole Records: NYSVI; Coxsackie Correctional Facility; NYSA; Albany, 4610-88C.

瑪莉・喬索分類廣告，*New York Times*, March 13, 1932.

珍妮和尤金妮精采絕倫的職業生涯

珍妮・貝坦、瑪莉和薇薇安居住地，Census Year: 1930; Census Place: Bronx, Bronx, New York; Page: 1A; Enumeration District: 0733; Family History Library microfilm: 2341204.

Jeanne Bertrand, "... severe attack of nervous prostration," *Torrington Register*, January 22, 1904.

Jeanne Bertrand, "... a sudden mental breakdown due to overwork at her studio in Boston," *Torrington Register*, February 3, 1910.

Meagan Barke, "Nervous Breakdown in 20th Century American Culture," *Journal of Social History*, March 22, 2000.

C・S・皮埃特羅寫給哈利・佩恩・惠特尼夫人〔Mrs. Harry Payne Whitney（Gertrude Vanderbilt Whitney）〕之信件，January 18, 1917, Whitney Museum Library, Whitney Studio Club and Galleries, 1907–1930.

皮埃特羅和葛楚・范德比・惠特尼，James Bone, *The Curse of Beauty* (New York: Regan Arts, April 18, 2017).

皮埃特羅・麥可・卡塔伊諾（Pietro Michael Cartaino）出生，May 28, 1917, U.S. Social Security Applications and Claims Index, 1936–2007 (database online), Ancestry.com, 2015.

" 'Friends' Gertrude Vanderbilt Whitney, C. S. Pietro Provide Aid to Young Artists," *New York Sun*, October 28, 1917.

"Sculptress Goes Insane," *Bridgeport, Connecticut, Evening Farmer*, June 14, 1917.

"Sculptress Tries to Kill Her Two Nieces," Register Citizen, June 14, 1917.

C・S・皮埃特羅生平，1886–1918, Arc Art Renewal Centre, https://www.artrenewal.org/artists/c-s-pietro/26444.

卡塔伊諾・迪西亞利諾・皮埃特羅〔Cartaino Di Sciarrino Pietro（C. S. Pietro）〕死亡，1886–1918, *Who Was Who in American Art: 400 years of artists in America*, second edition, three volumes, edited by Peter Hastings Falk (Madison, Connecticut: Sound View Press, 1999).

C・S・皮埃特羅遺孀和孩子居住地，Year: 1920; Census Place: Pelham, Westchester, New York; Roll: T625_1281; Page: 16A; Enumeration District: 16.

珍妮・貝坦居住地，Year: 1920; Census Place: Manhattan Assembly District 10, New York, New York; Roll: T625_1203; Page: 2A; Enumeration District: 721.

瑪格麗特・貝克（Margaret Baker）上訴皮埃特羅・卡塔伊諾・西亞利諾遺產案，New York Supreme Court, Case on Appeal, No. 362, June 20, 1924.

珍妮・貝坦居住地，New York State Archives; Albany, New York; State Population Census Schedules,

2014).

尤金妮・喬索居住地 1933-1936，傑克・史特勞斯宅邸，720 Park Avenue, New York，紀錄取自 France, Archives departementales de Hautes-Alpes.

Michael Gross, *740 Park: The World's Richest Apartment Building* (New York: Crown, 2006).

尤金妮・喬索居住地 1936-1937，康絲薇洛・范德比・巴山（Consuelo Vanderbilt-Balsan）宅邸，Casa Alva, Palm Beach, Florida，寄至克沙奇給卡爾之信件。

Barbara Marshall, "A Rare Glimpse Inside a Vanderbilt Mansion: It Could Be Yours for $13.5 Million," *Palm Beach Post*, March 31, 2012.

史特勞斯和范德比家族歷史，Ancestry.com.

瑪莉寫信給「總統」詢問與卡爾有關的事，August 3, 1936.

瑪莉在給感化院院長的信中提到是馬賽的美國領事館建議她直接寫信，March 29, 1937.

阿爾馮斯・波姆（Alphonse Beaume）代表瑪莉用法文寫信給克沙奇感化院院長，October 29, 1937.

卡爾寫給克沙奇感化院院長的信件，內容提到他的家庭故事和五歲時住在黑克夏兒童之家的經歷，October 19, 1937.

祖母瑪麗亞・邁爾寫給卡爾的信件，Bronx, New York, December 3, 1937.

尤金妮・喬索，雇主為瑪格麗特・艾默生（范德比），Social Security Application, July 30, 1937.

Associated Press, "Vanderbilt Inherits Huge Fortune Today," *Wilkes-Barre Times Leader*, September 24, 1935.

"Vanderbilt 'Most Eligible Bachelor' Weds," *The Pantagraph*, Bloomington, Illinois, June 8, 1938.

尤金妮・喬索 1937 年夏天居住地，Burrill, Jericho Farms, Jericho, New York，信件日期 1937 年 9 月 23 日。

舊長島傑利可農場（Jericho Farm, Old Long Island），http://www.oldlongisland.com/search/label/Jericho%20Farm.

卡爾為了不和母親住在一起，寫信給朋友吉尼・法比安（Gene Fabian）請求他讓自己一起住，1938 年 7 月 30 日。

瑪莉・阿蒙德，於法國聖博內電話訪問（由艾格妮絲・克拉克翻譯），詢問她童年時與薇薇安・邁爾的友情，2018。

瑪莉和薇薇安・邁爾 1938 年抵達，New York, New York; Microfilm Serial: T715, 1897–1957; Microfilm Roll: 6190; Line: 21; Page: 34, 1940; Census: New York, New York, NY; Roll: T627_2653; Page: 8B; Enumeration District: 31-124.2

第三章：紐約青少女

薇薇安・邁爾於 1980 年代晚期向一名雇主所說的話，由約翰・馬魯夫錄音和謄寫訪談內容，2011-2013 年。

親愛的媽咪

卡爾・邁爾假釋，所有事件、紀錄和信件取自 #395, Prison and Parole Records: NYSVI; Coxsackie Correctional Facility; NYSA; Albany; 14610-88C；囚犯卷宗，1930–1965.

瑪莉和薇薇安・邁爾 1938 年 8 月居住地，421 East Sixty-Fourth Street, apartment 44, September 23, 1937, Sixty-Fourth Street Apartments, Landmarks Preservation Commission, November 21, 2006, Designation List 383 LP-1692A, Amendment to City and Suburban Homes Company, First Avenue Estate; Landmark Site: Borough of Manhattan Tax Map Block 1459, Lot 22.

瑪莉・邁爾與假釋官見面，安排由她擔任卡爾假釋後的監護人，1938 年 8 月 4 日。

瑪莉寄給阿爾巴尼懲教部詢問卡爾能否假釋的信件，1938 年 9 月 8 日。

克沙奇感化院院長寄給瑪莉的信件，表示已經通知她卡爾的假釋消息，1938 年 9 月 10 日。

瑪莉寄至克沙奇給卡爾的信件，抱怨假釋官和她的健康狀況，1938 年 10 月 1 日。

克沙奇感化院院長核准卡爾搬去基督教青年協會居住，1938 年 12 月 2 日。

瑪莉・喬索寫信向假釋官喬瑟夫・平托抱怨義大利人，1939 年 1 月 10 日。

瑪莉寫信給假釋官，抱怨每個人都想算計她，並要求卡爾搬出去，1939 年 3 月 22 日。

假釋官安排與瑪莉會面討論信中提到的事情，1939 年 3 月 29 日。

卡爾・邁爾假釋期結束，1939 年 4 月 20 日。

薇薇安・邁爾回到紐約後童年結束，薇薇安告訴雇主琳達・馬修斯，1980–1983。

瑪莉・邁爾家庭居住地，1940 Census: New York, New York, NY; Roll: T627_2653; Page: 8B; Enumeration District: 31-1242.

查爾斯和貝塔・邁爾居住地，1940 Census: New York, Queens, New York; Roll: T627_2750; Page: 5B; Enumeration District: 41-1663A.

祖母瑪麗亞・邁爾居住地，1940 Census: New York, Bronx, New York; Roll: m-t0627-02460; Page: 61A; Enumeration District: 3-5.

唐娜・馬霍尼博士，透過電話和電子郵件詢問瑪莉・邁爾的心理疾病。

Narcissistic Personality Disorder, *Diagnostic and Statistical Manual of Mental Disorders* (DSM-5), 5th edition (Washington, DC: American Psychiatric Publishing, 2013), p. 301.81 (F60.81), Diagnostic Criteria and Features.

Elsa Ronningstam, PhD, *NPD Basic, A Brief Overview Of Identifying, Diagnosing and Treating Narcisstic Personality Disorder* (McLean Hospital, Harvard Medical School, 2016).

一切崩解

艾米麗・奧格瑪，1929 Passenger *Lists of Vessels Arriving at New York, NY, 1820–1897*, Microfilm Publication M237, 675 rolls, NAI: 6256867; Records of the U.S. Customs Service, Record Group 36; National Archives at Washington, DC; Microfilm Serial: T715, 1897–1957; Microfilm Roll: 4636; Line: 3; Page: 218.

艾米麗・奧格瑪居住地，1930 Census: Manhattan, New York, New York; Roll: 1562; Page: 3A; Enumeration District: 0627; Image: 413.0; Family History Library microfilm: 234129.7.

艾米麗・奧格瑪居住地，1939, 242 East Fifty-First Street, (Roll 551) Declarations of Intention for Citizenship, 1842–1959 (No. 429301-430300), U.S. District Court for the Southern District of New York.

艾米麗・奧格瑪居住地，419 East Sixty-Fourth Street, 1942 National Archives and Records Administration, Washington, DC; Petitions for Naturalization from the US District Court for the Southern District of New York, 1897–1944; Series: M1972; Roll: 138.2.

瑪麗亞・芙蘿倫汀死亡，January 5, 1943, Domaine, commune de St-Bonnet-enChampsaur, Archives departementales de Hautes-Alpes.

瑪麗亞・芙蘿倫汀・喬索遺產繼承，遺囑完成日期 1934 年 1 月 18 日，登記日期 1943 年 4 月 9 日，薇薇安・邁爾在瑪莉・邁爾監護下繼承剩餘遺產，September 17, 1943, 1255 W 218-1950, Volume 51, Archives departementales de Hautes-Alpes.

瑪麗亞・芙蘿倫汀轉移土地繼承權和 8000 法郎遺產稅，1255 W 1946–1947 (Volume 48), Declarations of transfer by death, Saint-Bonnet, November 18, 1947, Archives departementales de Hautes-Alpes.

尚・皮耶・胡賽死亡，2 E 109/6/1, Civil Status Register, November 18, 1949, Poligny, France, Archives departementales de Hautes-Alpes.

林登伯格 1913 年抵達，New York, New York, Microfilm Serial: T715, 1897–1957; Microfilm Roll: 2217; Line: 23; Page: 61.

林登伯格居住地，1915, New York State Archives, Albany, New York; State Population Census Schedules, 1915; Election District: 34; Assembly District: 01; City: Hempstead; County: Nassau; Page: 13.

林登伯格居住地，1920 Census: Manhattan Assembly District 7, New York, New York; Roll: T625_1198; Page: 11A; Enumeration District: 581.

林登伯格居住地，1925 New York State Archives; Albany, New York; State Population Census Schedules, 1925; Election District: 27; Assembly District: 03; City: New York; County: Queens; Page: 38.

林登伯格居住地，Year: 1930; Census Place: Queens, New York; Page: 12A; Enumeration District: 0800; Family History Library microfilm: 2341326.

林登伯格居住地，1940 Census: New York, Queens, New York; Roll: T627 _2730; Page: 13A; Enumeration District: 41-542.

約翰・林登伯格，1942, U.S. Selective Service System; Selective Service Registration; Cards, World War II: Fourth Registration; Record Group Number 147; National Archives and Records Administration.

約翰・林登伯格死亡證明，January 22, 1943, Death Certificate #734, Bureau of Vital Records, Queens County, New York; Municipal Archives, New York; Family History Library microfilm 2,188,921, FamilySearch.

約翰・林登伯格遺囑認證，Surrogate Court, Queens County, New York, File #4010-1944, September 7, 1944.

蓓爾特・林登伯格，外僑登記紀錄，December 4, 1940, A-4384331, USCIS.

蓓爾特・林登伯格歸化，Certificate Assembly District: 03; City: New York; County: Queens; Page: 38

Certificate, 5896549, April 17, 1944, USCIS.

菲德利克・沃爾波斯威勒（Frederic Walperswyler），透過電子郵件詢問蓓爾特・林登伯格在瑞士的家人，2017 年。

瑪莉・邁爾 1943 年居住地，14 W 102nd Street, Employment Hotel Dorset, November 25, 1943, Social Security Application, Social Security Administration.

薇薇安・邁爾 1943 年居住地，2622 Ninety-Fourth Street, Jackson Heights, Queens, New York, Social Security Application, February 22, 1943, Social Security Administration.

碧翠絲・亞歷山大，"Women of Valor," Jewish Women's Archive, https://jwa.org/encyclopedia/article/Alexander-Beatrice.

Marjorie Ingall, "The Woman Behind the Dolls," Tablet, May 7, 2013.

亞歷山大女士娃娃公司，https://www.madamealexander.com.

Alfonso A. Narvaez, "Beatrice Behrman, 95, Doll Maker Known as Madame Alexander," New York Times, October 5, 1990.

卡爾・邁爾嘗試從軍，July 9, 1941, Local Board No. 24, Sherman Square Hotel, 200 West Seventy-First Street, prior address 229 West Sixty-Ninth Street, c/o Charles Maier, 117-14 85th Avenue, Richmond Hill, New York.

卡爾・邁爾從軍，February 18, 1942, National Archives and Records Administration; Electronic Army Serial Number Merged File, 1938–1946 [Archival Database]; ARC: 1263923; World War II Army Enlistment Records; Archives and Records Record Group 64; National Archives at College Park.

卡爾・邁爾 1942 年 -1977 年的生活、兵役和就醫紀錄，軍方檔案 1942-1977, National Archives at Saint Louis, Missouri; Record Group Title: Records of the Selective Service System, 1926–1975; Record Group Number: 14.

卡爾・邁爾就醫紀錄，Station Hospital Langley Field, June 22–August 12, 1942.

二等兵卡爾・W・邁爾退伍聽證會，322217512, 416 Ordinance Company, Avn. (Bomb), July 18, 1942, Langley Field, Virginia; National Archives at Saint Louis, Missouri; Record Group Title: Records of the Selective Service System, 1926–1975; Record Group Number: 14.

卡爾・邁爾進入川頓州立醫院（State Hospital of Trenton）；Diagnosis: Mental Illness, Schizophrenic reaction, March 25, 1953.

卡爾・邁爾申請轉入榮民醫院，Lyons, New Jersey, April 9, 1953；查爾斯・邁爾寄至榮民醫院否認卡爾相關消息之信件，April 23, 1953.

卡爾・威廉・邁爾進入安科拉的紐澤西州立醫院，1956 年 4 月 11 日，診斷出妄想型思覺失調症，1956 年 5 月 11 日。

瑪麗亞・豪瑟・邁爾死亡證明，NYCDR July 20, 1947, 27 East Ninety-Fourth Street, New York, NY.

瑪麗亞・豪瑟・邁爾火化，July 23, 1947. Interment: September 24, 1947; Ferncliff urn placement: Main Mausoleum Colombian Room 2, Alcove B Column 4, Column F.

芬克里夫墓園工作人員，親自訪談詢問瑪麗亞・邁爾安葬事宜，2015。

瑪莉・喬索的分類廣告，New York Times, August 22, 1948.

蓓爾特・林登伯格居住地，Maple Avenue 132-32, Flushing, New York, PO Box 287, employment, David Sarnoff, 44 East Seventy-First Street, Social Security Application, October 1, 1948, SSA.

尤金妮・喬索，死亡證明 #23162，960 Park Avenue, Municipal Records, Borough of Manhattan, October 19, 1948.

尤金妮・喬索，1948 Social Security Applications and Claims, 1936–2007; New York City Municipal Deaths, October 19, 1948, cn23162, Film 2166838.

尤金妮・喬索彌撒，Saint Jean de Baptiste, attending priest from St. Ignatius Loyola Church, 980 Park Avenue, funeral home Frank E. Campbell, October 22, 1978.

尤金妮・喬索訃聞，*New York Times*, October 22, 1948.

尤金妮・喬索安息之地，Gate of Heaven Cemetery, Hawthorne, New York, Sec. 47/plot 217/stone 9, October 22, 1948.

尤金妮・喬索遺囑，May 13, 1948, executed by William Jaussaud aka Charles Maier, October 25, 1948, P2970, Surrogate's Court, New York County.

第四章：初試攝影：法國

引言取自薇薇安・邁爾寫給聖博內攝影師艾梅代・賽門的信件，1954 年左右，約翰・馬魯夫收藏。

薇薇安・邁爾前往法國，New York, New York, March 29, 1950; National Archives at Washington, DC; Series Title: "Passenger and Crew Lists of Vessels and Airplanes Departing from New York"; NAI Number: 3335533; Record Group Title: Records of the Immigration and Naturalization Service, 1787–2004; Record Group Number: 85; Series Number: A4169; NARA Roll Number: 69.

Susan Sontag, *On Photography* (New York: Farrar, Straus and Giroux, 1977).

薇薇安・邁爾 1950 年 10 月 6 日和 10 月 25 日拍賣博赫加，registered November 7, 1950, Case 470, Volume 1380, Articles 36 and 42–47, Alphonse Beaume (notary), Saint-Bonnet-en-Champsaur, Archives departementales de Hautes-Alpes.

艾斯卡列官司，4 U 1073-1945-1951, civil acts and judgments, Saint-Bonnet, filed April 10, 1951, residence defendant Vivian Maier, Saint-Bonnet, with Madame Jouglard; decision for defense, August 25, 1951; reaffirmed August 5, 1961, Archives departementales de Hautes-Alpes.

薇薇安・坦克〔Vivian Tank，婚前姓氏切利（Cherry）〕抵達，New York, New York, April 16, 1951, Microfilm Serial: T715, 1897–1957; SS *De Grasse*; Microfilm Roll: Roll 7973; Line: 9; Page: 20.0.

薇薇安・邁爾離開法國勒哈佛（Le Havre），April 16, 1951, SS *De Grasse*, Microfilm Serial: T715, 1897–1957; Microfilm Roll: Roll 7973; Line: 9; Page: 20.0.

第五章：初試攝影：紐約

薇薇安・邁爾對紐約的說法取自訪問艾凡斯頓鄰居的錄音，1976 年，第九捲第一軌，約翰・馬魯夫收藏。

潘蜜拉・沃克（Pamela Walker），家人於 1951 年在紐約南安普頓雇用薇薇安・邁爾，由約翰・馬魯夫訪談、錄音和謄寫，2011-2013 年。

希爾凡和蘿賽特・喬索，親自訪談和查看薇薇安・邁爾母親的照片，2018 年。

關恩・艾金，透過電話和電子郵件訪談詢問薇薇安・邁爾 1952 年在長島布魯克維爾（Brookville）擔任她家保母的經歷，2015 年。

第一大道地產建築圖稿，Stahl CA44, Submission to Sixty-Fourth Street Landmarks Preservation Commission, 2014, Designation List 383 LP-1692A, Amendment to City and Suburban Homes Company, First Avenue Estate; Landmark Site: Borough of Manhattan Tax Map Block 1459, Lot 22.

蘭達佐一家居住地，1920 Census: Manhattan, New York, New York; Roll: 1564; Page: 12B; Enumeration District: 0653; Image: 794.0; Family History Library Microfilm: 2341299.

蘭達佐一家居住地，1930 Census: Manhattan, New York, New York; District 0653. Page: 12B; Enumeration District: 0653; Family History Library microfilm: 2341299.

蘇菲・蘭達佐小姐名錄，1949 Manhattan City Directory, New York City; U.S. City Directories, 1822–1995, Ancestry.com.

蘭達佐一家居住地，Year: 1940; Census Place: Manhattan, New York, New York; Roll: m-t0627-02654; Page: 61A; Enumeration District: 31-1258.

薩瓦托雷・A・蘭達佐（Salvatore A. Randazzo）訃聞，Advance Funeral Home, Hamilton, Ohio, July 13, 2004.

曼哈頓的建築，OldNYC, Irma and Paul Milstein Division of United States History, Local History and Genealogy, New York Public Library Digital Collections.

安娜・蘭達佐，親自訪談詢問她在 1950 年代與薇薇安・邁爾的友誼，2016 年。

艾米麗・奧格瑪居住地，1942–1965, 419 East Sixty-Fourth Street, Manhattan, New York, City Directory.

艾米麗・奧格瑪死亡，New York City Department of Health, October 8, 1964.

艾米麗・奧格瑪，Intestate Petition, February 9, 1965, New York, #926/1965.

艾米麗・奧格瑪，法蘭索絲・貝宏電話訪問其侄孫女，2015 年。

第六章：職業攝影師的抱負

引述自薇薇安・邁爾寫給照片沖洗工作坊的指示，約翰・馬魯夫收藏。

Dan Wagner, *Explora*, 2016, https://www.bhphotovideo.com/explora/Photography/buying-guide/wonderful-world-rolleiflex-tlr-photography-buying-used-rolleiflex-tlr.

攝影課程和暗房，分類廣告，*New York Times*, 1940s–1950s.

攝影課程和暗房，分類廣告，*New York Herald Tribune*, 1940s–1950s.

卡蘿拉・洛菲爾出生，1882, *Namensregister, Geburtsregister*, 1870–1904, Stadtarchiv Karlsruhe, Karlsruhe, Deutschland.

卡蘿拉・洛菲爾移民，1896, Arrival: New York, New York; Microfilm Serial: M237, 1820–1897;

Microfilm Roll: Roll 662; Line: 21.

卡蘿拉・洛菲爾居住地，1910 Census: Manhattan Ward 19, New York, New York; Roll: T624_1042; Page: 14A; Enumeration District: 1136; Family History Library microfilm:1375055.

卡蘿拉・洛菲爾・席姆絲結婚，1912, New York City Municipal Archives; New York, New York; Borough: Manhattan; Indexed Number: M-12.

艾米爾・席姆絲（Emile Hemes）居住地，1918 New York City Directory, U.S. City Directories, 1822–1995 (database online), Ancestry.com, 2011.

卡蘿拉・席姆絲居住地，1920 Census: Manhattan Assembly District 15, New York, New York; Roll: T625_1213; Page: 4B; Enumeration District: 1067.

卡蘿拉・席姆絲移民紀錄，1921, Records of the Immigration and Naturalization Service, 1787–2004; Record Group Number: 85; Series Number: A4169; NARA Roll Number: 389.

卡蘿拉・席姆絲居住地，1933, New York City Directory, U.S. City Directories, 1822–1995, Ancestry.com, 2011.

席姆絲夫妻離婚，"Court Sees 'Inhumanity' to Alimony Prisoner," New York Herald Tribune, July 19, 1931.

卡蘿拉・席姆絲，電話訪問其侄孫辨認照片，2016 年。

潔內娃・麥肯錫，"Members, Guests Win Photo Prizes," Long Island Daily Press, October 27, 1942.

潔內娃・麥肯錫工作室，Manhattan, New York City Directory, 1953, p. 1102.

攝影師們在西 46 街 39 號工作，Manhattan, New York City Directory, 1957, U.S. City Directories, 1822–1995, Ancestry.com.

約翰・瑞恩，"Resident of Stamford Found Dead in Studio," Hartford Courant, October 28, 1961.

現代攝影學院，136 East Fifty-Seventh Street, New York City, Director: H. P. Sidel.

維吉生平，International Center of Photography, New York, 2019, https://www.icp.org/browse/archive/constituents /weegee?all/all/all/all/0.

Thomas Mallon, "Weegee the Famous, the Voyeur and Exhibitionist," New Yorker, May 28, 2018.

丹・瓦格納，紐約攝影師，著有 Never Seeing Nothing 和 Schmendrick，分析照片和描述祿萊福萊照相機之特色。

Taxi, 20th Century Fox Exhibitor's Campaign Book, 1952.

Taxi, "Pawnshop Goes to Movies," New York Herald Tribune, August 2, 1952.

維吉攝影作品，Act of Love, Astor Theatre, Times Square, New York, 1954.

It Should Happen to You, directed by George Cukor, July 1953, Columbus Circle, Manhattan, New York.

富爾頓・舒恩主教，Time magazine cover, August 14, 1952.

富爾頓・J・舒恩總主教，https://www.fultonsheen.com.

寫給聖博內攝影師艾梅代・賽門的信件草稿，內容關於商業合作，1954 年左右，約翰・馬魯夫收藏。

查爾拉特姐妹，透過電話和電子郵件訪談詢問薇薇安・邁爾和瓊恩的相處，2018。

瓊恩，透過見面、電話和電子郵件訪談詢問薇薇安・邁爾於 1952 年 -1953 年擔任保母的經歷，2018 年。

艾梅代・賽門 1950 年 -1951 年為薇薇安・邁爾印製之明信，約翰・馬魯夫收藏。

引述自安瑟・亞當斯，Marie Street Alinder, *Ansel Adams: A Biography* (New York: Bloomsbury USA).

第七章：街頭攝影

引自薇薇安・邁爾告訴雇主琳達・馬修斯的話，1980-1983 年。

喬・麥爾羅威茲，攝影大師暨《旁觀者：街拍史》（*Bystander: A History of Street Photography*）
 共同作者，由約翰・馬魯夫錄音和謄寫訪談內容，2011-2013，以及透過電子郵件訪談，
 2020 年。

溫哥華的教堂，Vancouver Public Library, Special Collections Historical Photographs, https://www3.vpl.
 ca/dbtw-wpd/exec/dbtwpub.dll.

第八章：最棒的一年

引言取自薇薇安・邁爾訪問艾凡斯頓鄰居的錄音，1976 年，第九捲第一軌，約翰・馬魯夫收藏。

霍華德・格林堡藝廊，評論薇薇安・邁爾沖印照片展品，2019 年。

Julie Besonen, "Stuyvesant Town: An Oasis Near the East River," *New York Times*, 2016, https://www.
 nytimes.com/2016/08/14/realestate/stuyvesant-town-an-oasis-near-the-eastriver.html.

1954 年 1 月至 2 月薇薇安・邁爾攝影日誌，在她外套口袋中找到，約翰・馬魯夫收藏。

丹・瓦格納，薇薇安・邁爾自拍像技術分析，2020 年。

林布蘭光，Wikipedia, 2020.

史戴文森鎮－彼得庫柏村租客協會，http://www.stpcvta.org。

哈迪家族，透過電話和電子郵件訪談梅芮迪絲和湯瑪斯・哈迪，詢問薇薇安・邁爾 1954 年擔任
 保母的情形，2017 年。

瑪麗・麥克米蘭・卡維特，透過電話和電子郵件訪談詢問她的家庭，以及薇薇安・邁爾 1954
 年 -1955 年在她家當保母的經歷，2017 年。

愛德華・史泰欽，*The Family of Man: The Greatest Photographic Exhibit of All Time* (New York:
 Museum of Modern Art, 1955).

黛安・阿勃絲攝影作品，Identical Twins, Roselle, New Jersey, 1967.

第九章：前往加州

引言取自薇薇安・邁爾訪問艾凡斯頓鄰居的錄音，1976 年，第九捲第一軌，約翰・馬魯夫收藏。

"Five Quebec National Shrines," *Religious Travel Planning Guide*, Willowbrook, Illinois, https://
 religioustravelplanningguide.com/five-quebec-national-shrines.

Ray Herbert, "$12 Million Building to Replace Dowdy Hotel on 6th Street," *Los Angeles Times*, March 2,
 1971.

迪士尼樂園工作人員，Disneyland Linkage, http//:www.scotware.com.au/theme/feature/atend_disparks.htm.

黛安娜‧馬汀，馬汀一家於 1955 年夏天在洛杉磯雇用薇薇安‧邁爾，透過電話和電子郵件訪談，2018 年。

Susan Sontag, *On Photography* (New York: Farrar, Straus and Giroux, 1977).

薇薇安‧邁爾購買第二台祿萊福萊照相機，照片筆記，August 1955, Los Angeles, California.

瑪格麗特‧海賈斯抵達，1951, New York, New York; Microfilm Serial: T715, 1897-1957; Microfilm Roll: Roll 7946; Line: 3; Page: 122.

瑪格麗特‧海賈斯居住地，1950 年代中期與 1960 年代，Pasadena, California, City Directories.

瑪格麗特‧海賈斯歸化，1958, National Archives at Riverside, California; NAI Number: 594890; Record Group Title: 21; Record Group Number: Records of District Courts of the United States, 1685-2009.

William J. McBurney and Mary Rice Milhollanda, *Greater French Valley, Images of America* (Mount Pleasant, South Carolina: Arcadia Publishing, 2009).

諾曼和雪麗‧凱伊（Shirlee Kaye）確認照片，1955 年，薇薇安‧邁爾遺產。

康迪和約翰‧凱伊，透過電話和電子郵件訪談詢問薇薇安‧邁爾 1955 年擔任保母的情形，2017 年。

瑪麗‧凱伊訃聞，*Los Angeles Times*, February 20, 2007.

諾曼‧凱伊訃聞，*Las Vegas Review-Journal*, September 17, 2012.

瑪麗凱伊三人組網站，http://marykayetrio.com。

金斯堡家族訪談由約翰‧馬魯夫進行。為保護隱私，他們選擇不在他的紀錄片中露面，初次訪談結束後便未再提供任何資訊。家族成員並未回應為撰寫本書提出之問題。金斯堡家族相關之資訊，來自馬魯夫與其友人和鄰居之訪談內容；刊登於《芝加哥》（*Chicago*）雜誌之諾拉‧歐唐納（Nora O'Donnell）訪談；公開紀錄；以及薇薇安‧邁爾之照片、錄音帶、影片和個人物品。

第十章：芝加哥與金斯堡一家

引用自薇薇安‧邁爾照片註記，1965 年，約翰‧馬魯夫收藏。

蓓爾特‧林登伯格，皇后郡儲蓄銀行存簿 140874 的照片，保險箱內容物，以及薇薇安‧邁爾拍攝的骨灰紙箱，1956 年 9 月，約翰‧馬魯夫收藏。

蓓爾特‧林登伯格死亡賠償，New York City Death Index, Ber Lindenberger, August 16, 1956, No. 86374.

蓓爾特‧林登伯格，社會安全死亡聲明，April 1, 1957, SSA.

卡蘿拉‧席姆絲返回德國，1956，離開紐約的船隻和飛機乘客和工作人員名單，New York, 07/01/1948–12/31/1956; NAI Number: 3335533; Record Group Title: Records of the Immigration and Naturalization Service, 1787-2004; Record Group Number: 85; Series Number: A4169; NARA Roll: 389.

達菲・黎凡特，金斯堡家男孩的朋友，錄製與抄錄約翰・馬魯大訪談，2011-2013 年。

馬流斯・裴洛葛林，向約翰・馬魯夫表示薇薇安就像是外星人，Saint-Bonnet, France, 2011 年。

貝瑞・瓦歷斯（Barry Wallis），西北語言實驗室（Northwestern Language Lab）的舊釋，談薇薇安・邁爾的面無表情，錄製與抄錄約翰・馬魯夫訪談,2011-2013 年。

薇薇安・邁爾妙語如珠，琳達・馬修斯個人訪談，2017 年。

珍妮佛・黎凡特（Jennifer Levant），金斯堡家男孩的朋友，錄製與抄錄約翰・馬魯夫訪談，2011-2013 年。

"Pump Room Will Be Closed . . . for Gallivantin Gleason's Gay Private Shindig," *Chicago Sunday Tribune*, May 27, 1962, Newspapers.com.

《北西北》（*North by Northwest*）拍攝，Ambassador East Hotel, Chicago, with Eva Marie Saint, Cary Grant, and James Mason, 1958, https://the.hitchcock.zone/wiki/Main_Page.

第十一章：環遊世界

引自薇薇安・邁爾對雇主琳達・馬修斯說的話，1980-83 年。

薇薇安・邁爾於 1958 年購買羅伯特相機，照片註記，約翰・馬魯夫收藏。

"Shipping in the Port of Baltimore," Sailing of *Pleasantville Norwegian*, Baltimore Sun, April 5, 1959.

向瑪格麗特・海賈斯借錢信的照片，1959 年 6 月及 8 月，薇薇安・邁爾遺產。

金斯堡男孩對曬衣繩的形容，Nora O'Donnell, "The Life and Work of Street Photographer Vivian Maier," *Chicago*, December 14, 2010, http://www.chicagomag.com/Chicago-Magazine/January-2011/Vivian-Maier-Street-Photographer.

奧古斯特・布朗夏爾，法國個人訪談，談其對薇薇安・邁爾於 1950 年及 1959 年造訪的印象，2018 年。

保羅・瓦謝爾，薇薇安・邁爾研究學者與 *Ceux De Beauregard* 一書作者，2019 年電子郵件通信。

Phillipe Simon，電子郵件通信，談薇薇安・邁爾於聖博內與家人的互動，法國，2020 年。

路西安・于格，法國個人訪談，談鄰居尼可拉・拜耶的個性、行為及人際關係，2018 年。

尼可拉・拜耶死亡，2 E 155/9, Civil Status Register, 1878, Saint-Léger-les-Mélèzes, June 13, 1961, Gap, Archives departementales de Hautes-Alpes.

蘿賽特・喬索，與馬莉・休斯（Marie Hughes）訪談，談 1959 年喬索一家與薇薇安・邁爾的互動，2020 年。

薇薇安・邁爾拍攝寫給南希・金斯堡的信，談其財務狀況與返回芝加哥的計畫，1959 年 9 月，薇薇安・邁爾遺產。

薇薇安・邁爾拍攝 1943 年林登伯格所購大都會人壽保險保單，1959 年 9 月，約翰・馬魯夫收藏。

第十二章：1960 年代

引自 1976 年薇薇安・邁爾與雇主珍・迪爾曼的對談錄音帶，第二捲第二軌。

花花公子俱樂部宣傳部聯絡方式，薇薇安・邁爾註記，約翰・馬魯夫收藏。

薇薇安・邁爾對尼克森彈劾的訪談錄音帶，第十三捲第二軌，約翰・馬魯夫收藏。

《五福臨門》（*The Bellboy*），導演傑瑞・路易，filmed at greyhound race track and Fontainebleau Hotel, Miami, Florida, 1960.

Alton Slagle, "Amid Grief, Curious Abound," *New York Daily News*, September 1966 (courtesy of Johnny de Palma).

薇薇安・邁爾協助金斯堡男孩爬下樹的影片，約翰・馬魯夫收藏。

第十三章：重新開始

引自薇薇安・邁爾對雇主 Zalamin 和 Laura Usiskin 說的話，1987-1988，錄製與抄錄約翰・馬魯夫訪談，2011-2013 年。

英格・芮孟，談薇薇安・邁爾於 1967 至 1974 年當自己保母的經驗，錄製與抄錄約翰・馬魯夫訪談，2011-2013 年；電話與電子郵件個人訪談，2018-2020 年。

譚晶潔，英格的朋友談薇薇安・邁爾的印象，錄製與抄錄約翰・馬魯夫訪談，2011-2013 年。

達菲・黎凡特與薇薇安・邁爾在高地公園接觸的經驗，錄製與抄錄約翰・馬魯夫訪談，2011-2013 年。

Käthe Kallwitz, *German Expression: Works from the Collection*, MOMA, 2020, https://www.moma.org/s/ge/curated_ge/index.html.

Willem van den Berg, Kilgore Gallery, New York, New York, 2020, https://www.kilgoregallery.com/usr/library/documents/main/berg-willem-van-den.

第十四章：童年餘波

引自薇薇安・邁爾對雇主 Bayleanders 說的話，1990-1994，錄製與抄錄約翰・馬魯夫訪談，2011-2013 年。

唐娜・馬霍尼博士，電話及電子研究個人訪談，談瑪莉・邁爾的精神狀況對女兒薇薇安的影響，2020-21 年。

"Definition of Childhood Trauma," National Institute of Mental Health, Bethesda, Maryland, https://www.nimh.nih.gov/health.

Dr. Donna Mahoney, Lucy Riskspoone, and Jennifer Hull, "Narcissism, Parenting, Complex Trauma: The Emotional Consequences Created for Children by Narcissistic Parents," *Practitioner Scholar: Journal of Counseling and Professional Psychology* 45, Number 5 (2016).

Dr. Donna Mahoney, "Narcissism and the Used Child," lecture, Illinois School of Professional Psychology, Chicago, Illinois, 2020.

Dr. Robert Raymond 與臨床心理學家和精神分析師實體訪談，了解薇薇安・邁爾的整體情緒和心理狀況。

Dr. Joel Hoffman 實體訪談，了解薇薇安‧邁爾的童年對成年後行為的潛在影響。

諮詢心理健康專家，了解薇薇安‧邁爾可能遭受的生理或性侵害：Dr. Donna Mahoney, Illinois; Dr. Robert Raymond, New Jersey; Dr. Joel Hoffman, New York, Dr. Jean-Yves Samacher, Director of the Freudian School, Paris, and Robert Samacher, Doctor of Philosophy, Paris.

Dr. Randy Frost 與囤積症專家的電話與電子郵件個人訪談，談囤積症與薇薇安‧邁爾，2017 年。

Hoarding Disorder, *Diagnostic and Statistical Manual of Mental Disorders* (DSM-5) (Washington, DC: American Psychiatric Publishing, 2013), 300.3, Diagnostic Criteria and Features.

Drs. Randy Frost and Gail Steketee, *Stuff: Compulsive Hoarding and the Meaning of Things* (Boston and New York: Houghton Mifflin Harcourt Publishing, 2010).

Drs. David Tolin, Randy Frost, and Gail Sketekee, *Buried in Treasures: Help for Compulsive Acquiring, Saving and Hoarding* (Oxford University Press, 2013).

Jenny Coffey, LMSW，與造訪過兩百多名囤積症患者家庭的專家個人訪談，了解囤積症的成因、症狀及影響，2017 年。

Matt Paxton and Phaendra Hise, *The Secret Lives of Hoarders: True Stories of Tackling Extreme Hoarding* (New York: TarcherPerigee, 2011).

Claudia Kalb, *Andy Warhol Was a Hoarder: Inside the Minds of History's Great Personalities* (Washington DC: National Geographic Society, 2016).

Olivia Laing, *The Lonely City: Adventures in the Art of Being Alone* (Edinburgh, UK: Canongate Books, 2016).

Hsiaojane Chen, "Disorder: Rethinking Hoarding Inside and Outside the Museum," lecture, University of Texas at Austin, 2011.

琳達‧馬修斯，1980 至 1983 年的雇主，描述薇薇安對自己送出報紙的反應，錄製與抄錄約翰‧馬魯夫訪談，2011-2013 年。

羅傑‧卡爾森，書人小巷老闆，談薇薇安的偏執行為，錄製與抄錄約翰‧馬魯夫訪談，2011-2013 年。

Schizoid Personality Disorder, *Diagnostic and Statistical Manual of Mental Disorders* (DSM-5) (Washington, DC: American Psychiatric Publishing, 2013), 301.2, Diagnostic Criteria and Features.

Schizoid Personality Disorder, *International Classifications of Disease* (ICD-10) (Geneva, Switzerland: World Health Organization, 2021), F60.1.

Drs. Larry J. Seiver and Kenneth L. David, MD, "The Pathophysiology of Schizophrenia Disorders: Perspectives from the Spectrum," *American Journal of Psychiatry* 161, Number 3 (March 2004).

Osamu Muramoto, "Retrospective Diagnosis of a Famous Historical Figure: Ontological, Epistemic, and Ethical Considerations," *Philosophy, Ethics, and Humanities in Medicine*, May 28, 2014.

Dr. Ralph Klein, Masterson Institute for Treatment of Trauma and Personality Disorders, "The Self-in-Exile: A Developmental, Self, and Object Relations Approach to the Schizoid Disorder of the Self," in *Disorders of the Self: New Therapeutic Horizons: The Masterson Approach* (New York: Brunner/Mazel, 1995), pp. 1–178.

Dr. Jean-Yves Samacher, Director of Freudian School, Paris, and Dr. Robert Samacher, "Vivian Maier Neither Seen nor Known," *Psychologie Clinique*, Number 48 (2019), https://doi.org/10.1051/psyc/201948110.

Danille Knafo, "Egon Schiele and Frida Kahlo: The Self-Portrait as Mirror," *Journal of the Academy of Psychoanalysis*, February 1991.

Paula Elkisch, "The Psychological Significance of the Mirror," American Psychoanalysis Association, April 5, 1957.

Elizabeth Avedon, "Vivian Maier: Self Portraits," essay (Brooklyn: powerHouse books, 2013).

Anne Morin, "The Self-Portrait and Its Double," essay, December 2020.

第十五章：重現混合媒材

引自薇薇安・邁爾的照片處理指示手稿，約翰・馬魯夫收藏。

藝廊主人霍華德・格林堡，曾展出薇薇安・邁爾與其他知名街頭攝影師的作品，實體訪談，了解他對薇薇安作品的形象塑造與意見，2016-2017 年。

薇薇安・邁爾 1978 年地址通訊錄，列有《紐約時報》及購買徠卡用的地址，約翰・馬魯夫收藏。

約翰・馬魯夫捐贈的攝影器材目錄，prepared by the University of Chicago Library, Chicago, Illinois, 2020.

16mm 與超 8mm 底片，約翰・馬魯夫收藏。

薇薇安・邁爾的底片，由策展人安妮・莫林進行學術分析，2020。

Phillip Wattley, "Missing Mom, Infant Are Sought by Police," Chicago Tribune, September 11, 1972.

John O'Brien, "Mother, Baby Found Slain," *Chicago Tribune*, September 12, 1972.

"Services for Murder Victims Today," *Chicago Tribune*, September 14, 1972.

薇薇安・邁爾與英格外祖母的訪談錄音帶，談她在蒙大拿州打拚的經歷，第三捲，約翰・馬魯夫收藏。

薇薇安・邁爾與英格外祖母的訪談錄音帶，第四捲，約翰・馬魯夫收藏。

薇薇安・邁爾於艾凡斯頓與迪爾曼家鄰居的訪談錄音帶，談魯道夫・范倫鐵諾和霍華・休斯，第九捲第一軌，約翰・馬魯夫收藏。

薇薇安・邁爾與孩子的訪談錄音帶，第十捲第七軌，1970 年代末雇主。

Karen Frank, employer in late 1970s，錄製與抄錄訪談，2011-2013 年。

Phil Donahue, employer in 1976，錄製與抄錄約翰・馬魯夫訪談，2011-2013 年。

Terry Callas, employer 1984–1985，錄製與抄錄約翰・馬魯夫訪談，2011-2013 年。

引自亞倫・瑟庫拉說的話：Sharon Cohen, "Celebrating Genius of an Undiscovered Photography," Associated Press, March 13, 2011.

第十六章　家庭：終局

引自薇薇安・邁爾對雇主琳達・馬修斯說的話，1980-1983 年雇主。

卡爾・W・邁爾指紋，體檢，Camp Upton, February 18, 1942, Military Records, National Personnel Records Center, Military Personnel (NPRC), VA-RMC Saint Louis.

James Gerber（約瑟夫・寇山外甥）電話與電子郵件個人訪談，談約瑟夫與埃瑪・寇山，2015 年。

埃瑪・邁爾死亡，January 21, 1965, New York, New York, Death Index, 1949–1965, Ancestry.com, 2017.

埃瑪・邁爾遺囑認證，New York County Surrogate Court, Petition No. 497–1965, January 29, 1965.

約瑟夫・寇山，Social Security Administration Death Index, June 12, 1970, Master File.

約瑟夫・寇山遺囑認證，New York County Surrogate Court, Index No. 4010-1970.

2015 年面對面訪問芬克里夫墓園人員，詢問埃瑪・邁爾和約瑟夫・寇山埋葬情形，Shrine of Memories, Unit 2, Tier H, End Companion Crypt 107, Entombed.

薇薇安・邁爾護照申請的照片，薇薇安・邁爾遺產。

里昂・菀修（貝塔・邁爾的外甥）個人電話訪談，談他在 1950 年代初期與查爾斯・邁爾同住的經驗，2015 年。

Murray Schumach, "Alvin Comes of Age," *New York Times*, November 21, 1948.

查爾斯・邁爾未牽繩的狗襲擊一名女子，導致對方暈倒，"Woman Injured in Fall," *Leader Observer* (Richmond Hill, New York), September 6, 1956.

貝塔・邁爾死亡紀錄，January 13, 1968, Queens General Hospital, Richmond Hill, Simonson Funeral Home.

貝塔・邁爾無遺囑認證，1968, 134084, Surrogate Court, QCNY, 453–76.

查爾斯・邁爾簽名，Beta [sic] Maier Urn Receipt #130484, U.S. Cremation Company, January 1968.

查爾斯・邁爾簽名死亡紀錄，February 28, 1968, Number: 096-09-1928; Issue State: New York.

查爾斯・邁爾遺囑，August 11, 1964, probate, Surrogate Court, Queens County, New York, March 11, 1968.

寄給 Emily Metz 的查爾斯・邁爾骨灰罈，#784457, U.S. Cremation Company, February 1968.

瑪莉・喬索・邁爾死亡紀錄，440 Columbus Avenue, June 28, 1975, Public Administrator File 5706.

瑪莉・喬索・邁爾，無遺囑認證，1975–1979, Surrogate Court, County of New York, File 5706-1975.

卡爾・邁爾居住地，L.C. Boarding Home [sic], 4026 Jackson Avenue, Atco, New Jersey, April 21, 1967, Social Security Application, New Jersey, SSA.

茱蒂和傑拉德普萊納，L&S 安養院擁有者，電話與電子郵件個人訪談，談卡爾・邁爾 1967-1977 年居住於該機構的狀況，2015-2017 年。

卡爾・邁爾死亡，Beneficiary Identification Records Locator Subsystem (BIRLS) Death File, Washington, DC, US Department of Veterans Affairs.

卡爾・邁爾認證，Ancora Psychiatric Hospital, 201 Jackson Rd., Winslow Township, Camden, New Jersey, #04251977, 4:30 a.m. April 11, 1977.

卡爾・邁爾下葬，April 21, 1977, Ancora Psychiatric Hospital Cemetery, Hammonton, New Jersey，安

科拉墓園人員電話個人訪談，2015 年。

第十七章：晚年

引自薇薇安・邁爾對雇主琳達・馬修斯說的話，1980-1983，錄製與抄錄約翰・馬魯夫訪談，2011-2013 年。

柯特・馬修斯，1980-1983 年的雇主，談薇薇安恐懼自己的作品遭竊和不斷惡化的偏執症狀，個人電話訪談，2018 年。

莎拉與喬伊・馬修斯，1980-1983 年雇主的小孩，談薇薇安・邁爾擔任保母的情形，錄製與抄錄約翰・馬魯夫訪談，2011-2013 年。

琳達・馬修斯，1980-1983 年的雇主，電話與電子郵件個人訪談，2018 年。

Cathy Bruni Norris，1986-1987 年雇主的姐妹，錄製與抄錄約翰・馬魯夫訪談，2011-2013 年。

Zalman and Laura Usiskin，1987 至 1988 年的雇主，錄製與抄錄約翰・馬魯夫訪談，2011-2013 年。

Maren Bayleander，1990-1994 年的雇主，錄製與抄錄約翰・馬魯夫訪談，2011-2013 年。

Judy Swisher，1995-1996 年的雇主，錄製與抄錄約翰・馬魯夫訪談，2011-2013 年

理查・史登，1986-2006 年薇薇安常去電影院的主人，錄製與抄錄約翰・馬魯夫訪談，2011-2013 年。

安妮・歐布萊恩（Anne O'Brien），薇薇安・邁爾在 1980 年代經常造訪的非洲進口商品店經理，錄製與抄錄約翰・馬魯夫訪談 2011-2013 年。

比爾・薩克，1982-1988 年的友人，錄製與抄錄約翰・馬魯夫訪談，2011-2013 年。

吉姆・鄧普西，1988-2001 年擔任薇薇安・邁爾常去的藝術片電影院的經理，錄製與抄錄約翰・馬魯夫訪談，2011-2013 年。

Bindy Bitterman，薇薇安於 1980 年代末常去的骨董店 Eureka Antiques 的老闆，錄製與抄錄約翰・馬魯夫訪談。

羅傑・卡爾森，書人小巷老闆，於 1983-2005 年認識薇薇安，錄製與抄錄約翰・馬魯夫訪談，2011-2013。

薇薇安・邁爾的名人照片，約翰・馬魯夫收藏與薇薇安・邁爾遺產。

從薇薇安・邁爾的筆記、出租倉庫及房間照片彙編的書單，約翰・馬魯夫收藏。

薇薇安・邁爾所拍攝房間照片中的照片與藝術品檔案，約翰・馬魯夫收藏。

友人 Suzanne McVicke 於 1970 年代早期寄給薇薇安的自由攝影師文章，約翰・馬魯夫收藏 (Neville Ash, "Agencies Explained," *What Camera Weekly*, October 10, 1981; Dave Saunders, "Assignments," *Amateur Photographer*, September 5, 1981; Henry Scanlon, "How to Choose a Stock Photo Agency," *Popular Photography Book Bonus*, 1980; Betty Morris, "Words Sell Pictures," *Practical Photography*, June 1981; Neville Ash, "Profit from Picture Libraries!," *Practical Photography*, June 1981; Raymond Lea, "Focus on Freelancing," *Amateur Photographer*, September 5, 1951).

薇薇安・邁爾為國稅局、社會安全局及投資資料拍攝之照片，約翰・馬魯夫收藏。

剪下來放在塑膠框中的報紙文章，約翰・馬魯夫收藏。

Sarah Matthews Luddington，描述與薇薇安‧邁爾 2000 年初的互動情形，電子郵件通訊，2018 年。

Bob Kasira，羅傑斯公園的鄰居，錄製與抄錄約翰‧馬魯夫訪談，2011-2013 年。

Sally Reed，羅傑斯公園的鄰居，錄製與抄錄約翰‧馬魯夫訪談，2011-2013 年。

Patrick Kennedy，羅傑斯公園的鄰居，錄製與抄錄約翰‧馬魯夫訪談，2011-2013 年，個人實體
　　訪談，2018 年。

薇薇安‧邁爾拍攝 1956 年就醫紀錄照片，約翰‧馬魯夫收藏。

薇薇安‧邁爾死亡證明，April 21, 2009, Highland Park, Illinois, #090587, Probate Div. Cook County.

第十八章：發掘

引自薇薇安‧邁爾與鄰居對話的錄音檔，1976 年，第二捲第二軌，約翰‧馬魯夫收藏。

租用倉庫與財務相關紀錄，約翰‧馬魯夫收藏。

約翰‧馬魯夫，個人訪談，談背景、發掘過程及遺產，2015-2017 年。

傑佛瑞‧戈德斯坦，個人訪談，談背景、發掘過程及遺產，2015-2017 年。

BigHappyFunHouse (Ron Slattery), "Vivian Maier Follow-Up," MetaFilter, December 26, 2010, http://
　　www.metafilter.com/98950/Vivian-Maier-follow-up.

Jay Shefsky, "Vivian Maier," *Chicago Tonight*, WTTW News, July 31, 2012, https://news.wttw.
　　com/2012/07/31/vivian-maier.

Nora O'Donnell, "The Life and Work of Street Photographer Vivian Maier," Chicago, December 14, 2010,
　　http://www.chicagomag.com/Chicago-Magazine/January-2011/Vivian-Maier-Street-
　　Photographer.

與阿波利斯市紀錄片製作人的通訊，約翰‧馬魯夫提供。

傑佛瑞‧戈德斯坦談紀錄片製作情形，個人電話訪談，2017 年。

Finding Vivian Maier, produced by John Maloof and Charlie Siskel, Ravine Pictures, LLC, 2013.

Vivian Maier: Who Took Nanny's Pictures? and *The Vivian Maier Mystery*, producer/director Jill
　　Nicholls, British Broadcasting Corporation (BBC), 2013.

瑪麗‧艾倫‧馬克談薇薇安‧邁爾的作品，錄製與抄錄約翰‧馬魯夫訪談，2011-2013 年。

引述自安瑟‧亞當斯（Ansel Adams）, Marie Street Alinder, *Ansel Adams: A Biography* (New York:
　　Bloomsbury USA).

附錄 A：爭議

遺產事宜

薇薇安‧邁爾的遺產，透過見面和電子郵件訪問庫克郡遺產管理人，2018 年。

希爾凡和蘿賽特‧喬索，於法國親自訪問著作權相關情況，2018 年。

Randy Kennedy, "The Heir's Not Apparent," *New York Times*, September 5, 2014,
　　https://www.nytimes.com/2014/09/06/arts/design/a-legal-battle-over-vivian-maiers-work.

html?mcubz=0.

Deanna Issacs, "Losing Vivian Maier," *Chicago Reader*, February 4, 2014.

庫克郡遺囑認證法庭，Case #:2014P003434, Petition filed by John M. Ferraro, June 9, 2014.

庫克郡遺囑認證法庭，Case #:2014P003434, Petition filed by Levenfeld Pearlstein, LLC, June 22, 2018.

兩位照片持有者的能力

Caroline Miranda, "Untangling the Complicated Legacy of Nanny-Photographer Vivian Maier," *Los Angeles Times*, August 11, 2014.

傑佛瑞‧戈德斯坦的報稅單，Vivian Maier Prints, Inc., U.S. Corporation Income Tax Returns, Internal Revenue Service, Form 1120, 2010–2014.

Andrew Baul, "University of Chicago Library Receives Gift of Vintage Vivian Maier Prints," *uchicago news*, July 19, 2017.

Rachel Rosenberg, "Gift Creates Largest Institutional Collection of Acclaimed Photographer's Prints," *uchicago news*, August 22, 2019.

薇薇安身後作品處理方式

Andrea G. Stillman, et al., Ansel Adams Letters 1916–1984 (New York: Little, Brown and Company, 2017).

傑夫‧羅森海姆，大都會藝術博物館攝影部門主管，簡短個人訪談，2018 年。

史蒂夫‧里夫金，沖印大師，透過電子郵件訪談詢問沖印薇薇安‧邁爾作品相關事宜，2020 年。

霍華德‧格林堡，藝廊負責人，詢問其對薇薇安身後照片沖印之看法，由約翰‧馬魯夫錄音和謄寫訪談內容，2011-2013 年。

心理疾病

Rose Lichter-Marck, "Vivian Maier and the Problem of Difficult Women," New Yorker, May 9, 2014.

Claudia Kalb, *Andy Warhol Was a Hoarder: Inside the Minds of History's Great Personalities* (Washington DC: National Geographic Society, 2016).

Olivia Laing, *The Lonely City: Adventures in the Art of Being Alone* (Edinburgh, UK: Canongate Books, 2016).

Hsiaojane Chen, "Disorder: Rethinking Hoarding Inside and Outside the Museum," lecture, University of Texas at Austin, 2011.

薇薇安會怎麼做？

Colin Westerbeck, "Photographer Unknown," *Art in America*, June/ July 2018.

羅傑‧卡爾森，書人小巷老闆，談及薇薇安‧邁爾日益嚴重的妄想症，由約翰‧馬魯夫錄音和謄寫訪談內容，2011-2013 年。

柯特‧馬修斯，前雇主，透過電話訪談澄清他對薇薇安‧邁爾的行為和可能想法的說法，2018 年。

琳達・馬修斯，訪談詢問薇薇安・邁爾可能的心願，2018 年。

卡蘿・彭恩，金斯堡家的鄰居，對於發掘薇薇安・邁爾作品的看法，由約翰・馬魯夫錄音和謄寫訪談內容，2011-2013 年。

對於展示薇薇安・邁爾作品的看法，由約翰・馬魯夫錄音和謄寫訪談內容，2011-2013: Cathy Bruni Norris, Duffy Levant, Inger Raymond, Jennifer Levant, Joe Matthews, Judy Swisher, Chuck Swisher, Karen Frank, Linda Matthews, Maren Bayleander, Phil Donahue, Sarah Matthews Luddington, Terry Callas, Karen and Zalman Usiskin, Anne O'Brien, Barry Wallis, Bill Sacco, Bindy Bitterman, Bob Kasara, Carole Pohn, Ginger Tam, Jim Dempsey, Patrick Kennedy, Richard Stern, Roger Carlson, Mary Ellen Mark, Howard Greenberg, Joel Meyerowitz, Merry Karnowsky.

英格・芮孟對梵谷的說法，由約翰・馬魯大錄音和謄寫訪談內容，2011-2013 年。

附錄 B：歷史地位

寇特妮・諾曼，霍華德・格林堡藝廊，透過電子郵件訪談，1918-2020 年。

Arthur Lubow, "Looking at Photos the Master Never Saw," *New York Times*, July 3, 2014, https://www.nytimes.com/2014/07/06/arts/design/when-images-come-to-life-after-death.html.

Roberta Smith, "Vivian Maier: Photographs from the Maloof Collection," *New York Times*, January 19, 2012, http://www.nytimes.com/2012/01/20/arts/design/vivian-maier.html.

喬・麥爾羅威茲談論薇薇安・邁爾對後世的影響，透過電子郵件訪談，2020 年。

霍華德・格林堡，見面訪談討論薇薇安・邁爾對後世的影響，2016-2017 年。

喬・麥爾羅威茲、瑪麗・艾倫・馬克、霍華德・格林堡和梅莉・卡諾斯基，取自由約翰・馬魯夫錄音和謄寫的訪談內容，2011-2013 年。

艾琳・歐圖評論蓋瑞・溫諾葛蘭德，Arthur Lubow, "Looking at Photos the Master Never Saw," *New York Times*, July 3, 2014.

吉姆・卡斯柏（Jim Casper）訪問安妮・莫林，"Vivian Maier: Street Photographer, Revelation," Lensculture, https://www.lensculture.com/articles/vivian-maiervivian-maier-street-photographer-revelation.

"Chicago Woman Discovered as a Photographer," Daily Tribune/AP, March 1, 2011, http://www.dailyherald.com/article/20110313/news/ 703139924/.

附錄 C：故事背景

故事背景一：蘭達佐家的屋頂

曼哈頓房屋，200 East Sixty-Sixth Street，蘭達佐家照片中的白塔。

蘭達佐照片中的周圍建築，OldNYC.org, Irma and Paul Milstein Division of United States History, Local History and Genealogy, New York Public Library.

Miss S. Randazza [sic], 1949 Manhattan City Directory, U.S. City Directories, 1822–1995, Ancestry.com.

蘭達佐住家，1930 Census: Manhattan, New York, New York; District: 0653. Page: 12B; Enumeration District: 0653; Family History Library microfilm: 2341299.

蘭達佐住家，1940, Sheet 61A, Year: 1940; Census Place: New York, New York; Roll: m-t0627-02654; Page: 61A; Enumeration District: 31-1258.

薩瓦托雷・蘭達佐（Salvatore A. Randazzo）訃聞，Advance Funeral Home, Hamilton, Ohio, July 13, 2004.

故事背景二：河濱大道的瓊恩

340 Riverside Drive residence, 1952 Manhattan City Directory, New York City, U.S. City Directories, 1822–1995, Ancestry.com.

席尼・查爾拉特住處，Year: 1940; Census Place: New York, New York; Roll: m-t0627-02647; Page: 65B; Enumeration District: 31-972.

席尼・查爾拉特住處，U.S. Public Records Index, 1950–1993, Volume 2 (database online), Ancestry.com, 2010.

Joan Murray, *Confessions of a Curator* (Toronto: Dundurn Press, 1996).

卡蘿・查爾拉特，美國高中年鑑，1880–2012, School Name: High School of Music and Art; Year: 1959.

卡蘿・查爾拉特的燭台，*The English Speaking Union, Dallas Branch Newsletter*, May 19, 2013.

"New York Restaurant Owner on Isle Holiday," *Waikiki Beach Press*, Sunday Advertiser, 1958.

故事背景三：女攝影師

薇薇安・邁爾拍攝電影《計程車》（*Taxi*）的製作片場，1953 年。

卡蘿拉・洛菲爾・席姆絲（Carola Loeffel Hemes）的婚姻，1912, New York City Municipal Archives; Borough: Manhattan; Indexed Number: M-12.

卡蘿拉・席姆絲住處，1915, 1918, New York City Directory, U.S. City Directories, 1822–1995 (database online), Ancestry.com, 2011.

Emile Hemes 住處，1918, New York City Directory, U.S. City Directories, 1822–1995 (database online), Ancestry.com, 2011.

卡蘿拉・席姆絲離婚，"Court Sees 'Inhumanity' to Alimony Prisoner," *New York Herald Tribune*, July 19, 1931.

卡蘿拉・席姆絲，1933, New York City Directory, U.S. City Directories, 1822–1995, Ancestry.com, 2011.

艾莉斯・梅爾斯，Alien Enemy Record, A-3868101, Hudson County, New Jersey State Archives, 1951.

艾莉斯・梅爾斯訃聞，*Kingston Daily Freeman*, April 23, 1965.

卡蘿拉・席姆絲外甥孫，電話訪談，談該攝影師的身分識別，2016 年。

攝影課程與暗房，分類廣告，*New York Times*, 1940s–1950s.

攝影課程與暗房，分類廣告，*New York Herald Tribune*, 1940s–1950s.

潔內娃・麥肯錫工作室，Manhattan, New York, *City Directory*, 1953, p. 1102.

Geneva Ehler, East High School, Cleveland, Ohio, 1908, U.S. School Yearbooks, 1880–2012, Yearbook Title: *Ehs*; Year: 1908.

故事背景四：麥克米蘭姐妹

薇薇安・邁爾照片筆記 "Upstate New York"。

James R. McMillan, MD, Manhattan, New York, City Directory 1953, U.S. City Directories, 1822–1995 (database online), Ancestry.com, 2011.

Sarah R. McMillan，地址位於 New York City and Hopewell Junction, People Search and Intelius.

"Miss Moore Becomes Bride," *Poughkeepsie New Yorker*, June 28, 1941.

"Sarah Reeder McMillan Bride of Steven Dunn," *Poughkeepsie Journal*, September 26, 1971.

"Banton Moore Services Set," *Waco News-Tribune*, January 5, 1954.

Dr. James Reeder McMillan, obituary, *Jackson Sun*, October 15, 1990.

Sharon J. Doliante, McMillan Family Tree, *Maryland and Virginia Colonials* (Baltimore: Clearfield Company, 1991).

卡爾・邁爾故事背景

Karl Maier, Beneficiary Identification Records Locator Subsystem (BIRLS) Death File, Washington, DC: US Department of Veterans Affairs.

Karl Maier, LC Boarding Home [sic] Rest Home, Atco, New Jersey, Social Security Application, 1967.

New Jersey State Nursing Home Study Committee, *New Jersey Report on Long-Term Care* (Trenton, New Jersey: New Jersey State Government, 1978).

Judy and Gerald Pliner 與 L&S 安養院經營者的個人訪談，電話及電子郵件通訊，談卡爾・邁爾，2015-2017 年。

查爾斯・邁爾一世的故事背景

Berta Maier, 1943 Enemy Alien Registration, 1940–1943, #3073121, USDJ; Probate Intestate, 134084, Surrogate Court, QCNY.

Berta Maier, 1968 Probate Intestate, 134084, Surrogate Court, QCNY 453–76.

貝塔・邁爾的外甥里昂・菟修，電話個人訪談，談與表親和查爾斯・邁爾同住時的經歷，2015 年。

尤金妮・喬索故事背景

Eugenie Jaussaud, 1940 Census: Bedford, Westchester, New York; Roll: T627_2802; Page: 14A; Enumeration District: 60-10.

Charles Dana Gibson 電話訪談，談尤金妮・喬索，他童年時期貝德福老家的廚師，New York, 2016.

Eugenie Jaussaud 移民，May 20, 1901, SS *La Gascogne*, Arrival: New York, New York; Microfilm Serial: T715, 1897–1957; Microfilm Roll: 0197; Line: 22; Page: 92.

Eugeni Joussaud [sic] 入境證明，SS *La Gascogne*, May 20, 1901, U.S. Department of Labor, Naturalization Service, No. 2-1180178.

Eugenie Jaussaud 意願聲明表，May 27, 1925, #173882, Southern District of New York, New York State Naturalization Records, NARA.

Eugenie Jaussaud 住處，Hunt Dickinson, 1930 Census: Oyster Bay, Nassau, New York; Roll: 1462; Page: 9B; Enumeration District: 0194; Image: 576.0; Family History Library microfilm: 2341197.

Eugenie Jaussaud 歸化申請，035 9649, witnessed September 30, 1931, filed under Euginie [sic] Jaussaud, 1932, Nassau County Clerk's Office, Mineola, New York.

Eugenie Jaussaud 公 民 證，#3536421, Supreme Court of Nassau County, March 18, 1932, New York State Archives, NARA.

薇薇安‧邁爾的攝影藝術書籍

John Maloof, *Vivian Maier: Street Photographer* (Brooklyn: powerHouse Books, 2011).

Richard Cahan and Michael Williams, *Vivian Maier: Out of the Shadows* (Chicago: CityFiles Press, 2012).

John Maloof, *Vivian Maier: Self Portraits* (Brooklyn: powerHouse Books, 2013).

John Maloof, *Vivian Maier: A Photographer Found* (New York: Harper Design, 2014).

Richard Cahan and Michael Williams, *Eye to Eye: Photographs by Vivian Maier* (Chicago: CityFiles Press, 2014).

Colin Westerbeck, *Vivian Maier: The Color Work* (New York: Harper Design, 2018).

系譜學家提供的紀錄

Susan Kay Johnson, New York

Jim Leonhirth, Tennessee

Peter Nagy, Slovakia

Michael Strauss, Utah

主要儲存庫與數據庫

Ancestry.com

Archive departementales de Hautes Alpes (ADHA)

BeenVerified

Curbed

Ephemeral New York

Facebook

FamilySearch

Forgotten New York

Google Earth

Intelius

Library of Congress (LOC)

National Archives and Records Administration (NARA)

National Personnel Records Center (NPRC)

Newspapers.com

New York City Archives (NYCA)

New York City Department of Municipal Records (NYCMR)

New York Public Library (NYPA)

New York State Archives (NYSA)

Old Fulton New York Postcards Newspaper Website

OldNYC: Mapping Historical Photographs from the NYPL

PeopleFinders

People Search

Public Records Directory

Queens County Archive (QCA)

Queens Surrogate Court (QSC)

Radaris

Spokeo

United States Citizenship and Immigration Services (USCIS)

United States National Archives (USNA)

Untapped Cities

White Pages

灰盒子 7

解構薇薇安‧邁爾：保母攝影家不為人知的故事
Vivian Maier Developed : The Untold Story of the Photographer Nanny

作者・安‧馬可思（Ann Marks）｜譯者・鄭依如、黃好萱｜特約編輯・韓秀玟｜責任編輯・劉鈞倫、龍傑娣｜美術設計・林宜賢｜出版・黑體文化 / 左岸文化事業股份有限公司｜發行・遠足文化事業股份有限公司（讀書共和國出版集團）｜地址・23141 新北市新店區民權路 108 之 2 號 9 樓｜電話・02-2218-1417｜傳真・02-2218-8057｜郵撥帳號・19504465 遠足文化事業股份有限公司｜客服專線・0800-221-029｜客服信箱・service@bookrep.com.tw｜官方網站・http://www.bookrep.com.tw｜法律顧問・華洋法律事務所・蘇文生律師｜印刷・凱林彩印股份有限公司｜初版・2023 年 7 月｜定價・750 元｜ISBN・978-626-7263-18-1｜書號・2WGB0007｜版權所有・翻印必究｜本書如有缺頁、破損、裝訂錯誤，請寄回更換

特別聲明：

有關本書中的言論內容，不代表本公司 / 出版集團的立場及意見，由作者自行承擔文責。

國家圖書館出版品預行編目 (CIP) 資料

解構薇薇安.邁爾：保母攝影家不為人知的故事 / 安.馬可思 (Ann Marks) 作；鄭依如，黃好萱譯.-- 初版 .-- 新北市：黑體文化，遠足文化事業股份有限公司，2023.07
面；　公分 .--（灰盒子；7）
譯自：Vivian Maier Developed: The Untold Story of the Photographer Nanny
ISBN 978-626-7263-18-1（平裝）

1.CST: 邁爾 (Maier, Vivian,1926-2009.) 2.CST: 攝影師 3.CST: 攝影集 4.CST: 傳記

959.52 112003631